U0112584

Mozart

Wolfgang Amadeus

佘江涛　总策划

刘雪枫　特约顾问

你喜欢莫扎特吗

英国《留声机》
GRAMOPHONE
编

译　张纯

PHOENIX 凤凰·留声机
GRAMOPHONE
THE WORLD'S BEST CLASSICAL MUSIC REVIEWS

×

江苏凤凰文艺出版社
JIANGSU PHOENIX LITERATURE AND
ART PUBLISHING

Wolfgang Amadè Mozart

《留声机》致中国读者

致中国读者：

　　《留声机》杂志创刊于 1923 年，在这一个世纪的时间里，我们致力于探索和颂扬有史以来最伟大的古典音乐。我们通过评介新唱片，把读者的注意力吸引到最佳专辑上并激励他们去聆听；我们也通过采访伟大的艺术家，拉近读者与音乐创作的距离。与此同时，探索著名作曲家的生活和作品，可以帮助读者更好地了解他们经久不衰的音乐。在整个过程中，我们的目标自始至终是鼓励相关主题的作者奉献最有知识性和最具吸引力的文章。

　　本书汇集了来自《留声机》杂志有关莫扎特的最佳的文章，我们希望通过与演绎莫扎特音乐的一些最杰出的演奏家的讨

论，让你对莫扎特许多重要的作品有更加深入的了解。

在音乐厅或歌剧院听古典音乐当然是一种美妙而非凡的体验，这是不可替代的。但录音不仅使我们能够随时随地聆听任何作品，深入地探索作品，而且极易比较不同演奏者对同一部音乐作品的演绎方法，从而进一步丰富我们对作品的理解。这也意味着，我们还是可以聆听那些离我们远去的伟大音乐家的音乐演绎。作为《留声机》的编辑，能让自己沉浸在古典音乐中，仍然是一种荣幸和灵感的源泉，像所有热爱艺术的人一样，我对音乐的欣赏也在不断加深，我听得越多，发现得也越多——我希望接下来的内容也能启发你，开启你一生聆听世界上最伟大的古典音乐的旅程。

马丁·卡林福德（Martin Cullingford）

英国《留声机》（*Gramophone*）杂志主编，出版人

音乐是所有艺术形式中最抽象的，最自由的，但音乐的产生、传播、接受过程不是抽象的。它发自作曲家的内心世界和技法，通过指挥家、乐队、演奏家和歌唱家的内心世界和技法，合二为一地，进入听众的感官世界和内心世界。

技法是基础性的，不是自由的，从历史演进的角度来看也是重要的，但内心世界对音乐的力量来说更为重要。肖斯塔科维奇的弦乐四重奏和鲍罗丁四重奏的演绎，贝多芬晚期的四重奏和意大利四重奏的演绎，是可能达成作曲家、演奏家和听众在深远思想和纯粹乐思、创作艺术和演奏技艺方面共鸣的典范。音乐史上这样的典范不胜枚举，几十页纸都列数不尽。

在录音时代之前，这些典范或消失了，或留存在历史的

记载中，虽然我们可以通过文献记载和想象力部分地复原，但不论怎样复原都无法成为真切的感受。

和其他艺术种类一样，我们可以从非常多的角度去理解音乐，但感受音乐会面对四个特殊的问题。

第一是音乐的历史，即音乐一般是噪音—熟悉—接受—顺耳不断演进的历史，过往的对位、和声、配器、节奏、旋律、强弱方式被创新所替代，一开始耳朵不能接受，但不久成为习以为常的事情，后来又成为被替代的东西。

海顿的《"惊愕"交响曲》第二乐章那个强音现在不会再令人惊愕，莫扎特的音符也不会像当时感觉那么多，马勒庞大的九部交响乐已需要在指挥上不断发挥才能显得不同寻常，斯特拉文斯基再也不像当年那样让人疯狂。

但也可能出现悦耳—接受—熟悉—噪音反向的运动，甚至是周而复始的循环往复。海顿、莫扎特、柴可夫斯基、拉赫玛尼诺夫都曾一度成为陈词滥调，贝多芬的交响曲也不像过去那样激动人心；古乐的复兴、巴赫的再生都是这种循环往复的典范。音乐的经典历史总是变动不居的。死去的会再生，兴盛的会消亡；刺耳的会被人接受，顺耳的会让人生厌。

当我们把所有音乐从历时的状态压缩到共时的状态时，音乐只是一个演化而非进化的丰富世界。由于音乐是抽象的，有历史纵深感的听众可以在一个巨大的平面更自由地选择契合自己内心世界的音乐。

一个人对音乐的历时感越深远，呈现出的共时感越丰满，音乐就成了永远和当代共生融合、充满活力、不可分割的东西。当你把格里高利圣咏到巴赫到马勒到梅西安都体验了，音乐的世界里一定随处有安置性情、气质、灵魂的地方。音乐的历史似乎已经消失，人可以在共时的状态上自由选择，发生共鸣，形成属于自己的经典音乐谱系。

第二，音乐文化的历史除了噪音和顺耳互动演变关系，还有中心和边缘的关系。这个关系是主流文化和亚文化之间的碰撞、冲击、对抗，或交流、互鉴、交融。由于众多的原因，欧洲大陆的意大利、法国、奥地利、德国的音乐一直处在现代史中音乐文化的中心。从 19 世纪开始，来自北欧、东欧、伊比利亚半岛、俄罗斯的音乐开始和这个中心发生碰撞、冲击，由于没有发生对抗，最终融为一体，形成了一个更大的中心。二战以后，全球化的深入使这个中心又受到世界各地音乐传统的碰撞、冲击、对抗。这个中心现在依然存在，但已经逐渐朦胧不清了。我们面对的音乐世界现在是多中心的，每个中心和其边缘都是含糊不清的。因此音乐和其他艺术形态一样，中心和边缘的关系远比 20 世纪之前想象的复杂。尽管全球的文化融合远比 19 世纪的欧洲困难，但选择交流和互鉴，远比碰撞、冲击、对抗明智。

由于音乐是抽象的，音乐是文化的中心和边缘之间，以及各中心之间交流和互鉴的最好工具。

第三，音乐的空间展示是复杂的。独奏曲、奏鸣曲、室内乐、交响乐、合唱曲、歌剧本身空间的大小就不一样，同一种体裁在不同的作曲家那里拉伸的空间大小也不一样。听众会在不同空间里安置自己的感官和灵魂。

适应不同空间感的音乐可以扩大和深化一个人的内心世界。当你滞留过从马勒、布鲁克纳、拉赫玛尼诺夫的交响乐到贝多芬的晚期弦乐四重奏、钢琴奏鸣曲，到肖邦的前奏曲和萨蒂的钢琴曲的空间，内心的广度和深度就会变得十分有弹性，可以容纳不同体量的音乐。

第四，感受、理解、接受音乐最独特的地方在于：我们不能直接去接触音乐作品，必须通过重要的媒介人，包括指挥家、乐队、演奏家、歌唱家的诠释。因此人们听见的任何音乐作品，都是一个作曲家和媒介人混合的双重客体，除去技巧问题，这使得一部作品，尤其是复杂的作品呈现出不同的形态。这就是感受、谈论音乐作品总是莫衷一是、各有千秋的原因，也构成了音乐的永恒魅力。

我们首先可以听取不同的媒介人表达他们对音乐作品的观点和理解。媒介人讨论作曲家和作品特别有意义，他们超越一般人的理解。

其次最重要的是去聆听他们对音乐作品的诠释，从而加深和丰富对音乐作品的理解。我们无法脱离具体作品来感受、理解和爱上音乐。同样的作品在不同媒介人手中的呈现不同，

同一媒介人由于时空和心境的不同也会对作品进行不同的诠释。

最后，听取对媒介人诠释的评论也是有趣的，会加深对不同媒介人差异和风格的理解。

和《留声机》杂志的合作，就是获取媒介人对音乐家作品的专业理解，获取对媒介人音乐诠释的专业评判。这些理解和评判都是从具体的经验和体验出发的，把时空复杂的音乐生动地呈现出来，有助于更广泛地传播音乐，更深度地理解音乐，真正有水准地热爱音乐。

音乐是抽象的，时空是复杂的，诠释是多元的，这是音乐的魅力所在。《留声机》杂志只是打开一扇一扇看得见春夏秋冬变幻莫测的门窗，使你更能感受到和音乐在一起生活真是奇异的体验和经历。

佘江涛

"凤凰·留声机"总策划

目 录

莫扎特生平

作者：杰里米·尼科拉斯（Jeremy Nicholas）

沃尔夫冈·阿玛迪乌斯·莫扎特（1756—1791 年）是音乐史上无人匹敌的神童。他六岁时就能作曲、弹钢琴和拉小提琴。他的父亲利奥波德·莫扎特是服务于萨尔茨堡大主教的作曲家和小提琴家，并有望成为宫廷乐长。沃尔夫冈和姐姐安娜·玛丽亚（昵称南内尔）是利奥波德七个孩子中仅存的两个，两人都有音乐天赋。莫扎特四岁时不仅能在一小时内记住一首曲子，还能完美地演奏出来，这让利奥波德意识到他是一个天才。毫无疑问，利奥波德想让他的儿子成为一名伟大的音乐家。他要让世界知道，上帝赐予他儿子天赋，但是他把这些天赋完全开发了出来。

两个孩子由父亲领着开始了他们的第一次旅行演出，他们的计划是在各个欧洲宫廷演奏。他们先到了慕尼黑和巴伐利

亚选帝侯的宫廷，然后到维也纳，在那里，南内尔和沃尔夫冈在玛丽亚·特蕾西娅皇后和七岁的玛丽·安托瓦内特面前演奏。莫扎特的第一部作品集是 1764 年在巴黎出版的。第二年，他的第一首交响曲问世。家庭巡演继续来到伦敦，观众成群结队去听这两位天才的演奏，人们对沃尔夫冈的即兴创作能力感到震惊。约翰·克里斯蒂安·巴赫（John Christian Bach）与他们成为朋友。因童话成名的格林兄弟中的一个，在听了莫扎特即兴创作后写道："如果我继续常听这个孩子演奏，我不能肯定他会不会让我意乱情迷；他使我意识到，当你看到天才时很难还能保持理智。圣保罗在遭遇一场奇幻之后意乱情迷，对此我已不再感到奇怪了。"

1766 年，莫扎特一家回到萨尔茨堡。沃尔夫冈在父亲指导下认真研习对位法。第二年，他们全家来到维也纳，他在那里写了第一部歌剧《装痴作傻》（La finta semplice）。他的下一部舞台作品歌唱剧《巴斯蒂安与巴斯蒂安娜》（Bastien und Bastienne）是在梅斯默博士（Dr. Mesmer）家中创作的，梅斯默博士是后来被称为催眠术疗法的领军人物。

沃尔夫冈和父亲在意大利度过了将近两年的时光——传说正是在这段时间里，他凭记忆写下了阿莱格里《求主怜悯》的全部乐谱。在意大利与著名作曲家帕德雷·马蒂尼（Padre Martini）的会面使他受益匪浅。此后的一段时间里，他在萨尔茨堡创作了他的第一批重要作品，包括几首小提琴协奏曲

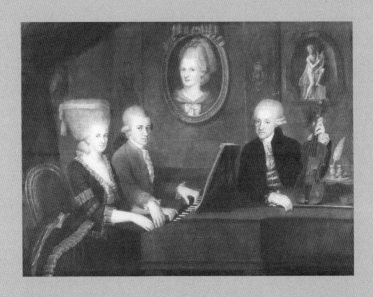

莫扎特一家［约翰·克罗齐（Johann Croce）绘］。莫扎特与父亲、姐姐南内尔。中间墙上挂的是莫扎特母亲的肖像。莫扎特父亲利奥波德·莫扎特是一位卓有成就的小提琴家、作曲家。

和深受欢迎的《哈夫纳小夜曲》。

莫扎特由母亲陪同去巴黎巡演。以往各次巡演是由各个宫廷以昂贵礼物资助的，而这次不同，必须在巡演中赚钱。正是在这段时间里，他第一次陷入与音乐抄写员弗里多林·韦伯（Fridolin Weber）的女儿之一阿洛伊西娅（Aloysia）的恋爱。他的母亲在巴黎去世，阿洛伊西娅拒绝了他的感情，这使他回到萨尔茨堡，在此后服务于大主教的两年时间里潜心作曲。他收到的委托作品包括他的第一部重要歌剧《伊多梅纽》(Idomeneo, 1780)。莫扎特对雇主的愚蠢要求感到沮丧，于是辞去了大主教那里的职务。

莫扎特决定在维也纳安家（这是他余生的定居地），此举标志着他作为一名成熟作曲家的黄金时代的开始。起初他住在韦伯家，没过多久就爱上了康斯坦泽（Constanze），昔日情人（已结婚）的妹妹。

他在1782年8月的婚礼之后，写出了一系列优秀的作品：《"哈夫纳"交响曲》、《"林茨"交响曲》、一套献给海顿的六首弦乐四重奏——他们两人成了亲密的朋友——以及歌剧《费加罗的婚礼》（The Marriage of Figaro）。在此期间，尽管有许多的委约和音乐会演出，莫扎特的财务状况依然岌岌可危。他没有受到任何宫廷的任用。虽然关于他的贫穷有夸大其词之嫌，但他认为自己很穷，不得不写信向朋友们求助。尽管如此，在1784年到1786年，他仍然写出了一部又一部

的杰作。一个人竟然能在这种情况下写出九首最伟大的钢琴协奏曲！而且其中三首是在 1786 年创作《费加罗的婚礼》时同时创作的。

终于，在 1787 年 11 月，他继格鲁克之后获得了维也纳宫廷音乐家的职位。但是，格鲁克的津贴是 2000 古尔登，而莫扎特的津贴只有 800 古尔登。但无论如何，其命运的改变，在一定程度上减轻了那年早些时候父亲去世对他的打击。更值得一提的是，就在这一年，他的第二部歌剧杰作《唐乔瓦尼》（*Don Giovanni*）问世。

1788 年是莫扎特的"奇迹之年"，他创作了最后三部交响曲（第 39、40、41 交响曲）、《小小夜曲》（*Eine kleine Nachtmusik*）、《G 小调弦乐五重奏》和精美的《单簧管五重奏》。第二年春天，莫扎特去了柏林，在那里他为国王弗里德里希·威廉二世演奏，并获得了薪水丰厚的宫廷乐长职位，但维也纳把他召了回来。回来后他完成了歌剧《女人心》（*Così fan tutte*），这是他与剧作家达·庞特的第三次合作。当时，达·庞特已经在伦敦站稳脚跟，并为莫扎特提供了机会，但莫扎特拒绝了。

《单簧管协奏曲》、《降 B 大调第 27 钢琴协奏曲》、歌剧《魔笛》（*The Magic Flute*）、旧式意大利歌剧《狄托的仁慈》（*La clemenza di Tito*）、《安魂曲》——任何一部作品都足以使它们的作曲者永垂不朽。但所有这些竟然是同一个人所

为？而且是在同一年（1791 年）？这是令人叹为观止的成就。

莫扎特离世的情形广为所知的是————个神秘的陌生人拜访莫扎特，请他写一部安魂曲。莫扎特认为访客来自另一个世界，那首安魂曲是为他自己的灵魂写的。莫扎特没能完成这首安魂曲。在他 36 岁生日的几周前，他因身体多种器官衰竭而死。

莫扎特精神的再定义

菲利普·肯尼科特（Philip Kennicott）指出，这套重要的新套装①反映出对这位225年前去世的作曲家视角的变化。

假如因某种突发的灾难，所有的录音档案都不复存在，有一天未来的学者们可能会问：20世纪的莫扎特的声音听起来是什么样的？他们会仔细研究现有的证据——世界主要交响乐团的演奏乐谱、描述重要演出的乐评，以及乐器本身（尽管对究竟是现代的施坦威还是更小、更轻、木制骨架的早期钢琴，即fortepiano，才是历史上准确的选择，或许会有困惑）。

学者们可能会在这些资料里发现一些对音乐的诗意描述，例如《降B大调第10小夜曲"大帕蒂塔"》（K.361）中的柔板："开始很简单，大管和巴塞特管（basset horn）只是在最低音区吹出一连串表现脉动的音符，像生疏的squeezebox（一种乐

① 指 DECCA、DG 公司合作发行的莫扎特录音全集 *Mozart 225 The New Complete Editidion*。

器，详见下文）的声音。如果不是缓慢的节奏营造出一种宁静，它本会显得滑稽。随后突然间，双簧管在高音区吹出一个音符。它稳稳地悬浮在那儿，刺穿我，直到呼吸无法控制它，而一支单簧管又把它从我的身体里抽出来，把它变成让我快乐得颤抖起来的美妙乐句。"

这段摘自彼得·谢弗（Peter Shaffer）写于 20 世纪 70 年代末的舞台剧《阿玛迪乌斯》（Amadeus）的文字提供了许多细节，就如学者们所依据的 18 世纪的查尔斯·伯尼（Charles Burney）等人的音乐描述一样。热心的音乐考古学者或许还会论证，"squeezebox" 可能指的是手风琴或六角手风琴，而 "生疏的 squeezebox 的声音" 暗示伴奏笨拙、刺耳，让人喘不过气来；此外，双簧管开始那个降 B 延长音（"直到呼吸无法控制它"）需要特别缓慢的速度。综上所述，他们可能会重新考虑这段柔板的演绎，使之听起来很像威廉·富特文格勒（Wilhelm Furtwängler）在 1947 年与维也纳爱乐乐团的管乐独奏家们录制的唱片——节奏悠然，以一个链状的长拱形通向开始的旋律。

如果聆听弗兰斯·布吕根（Frans Brüggen）的十八世纪管弦乐团（Orchestra of the 18th Century）成员录制的这段柔板（收录于新全集 "莫扎特 225"），未来的音乐史家可能会对其轻松的节奏、平稳的十六分音符脉动，以及在更大的音乐织体中，旋律线只起到整合而非支配作用等嗤之以鼻。

这个录音发行于谢弗的戏剧改编为电影的五年后——该电影于 1984 年上映，并在第二年包揽了八项奥斯卡大奖，为一代人至少定义了一个虚构的莫扎特——这个时代乐器①版演绎远不是最快的，但它所传达出的精神内涵与 20 世纪中叶的录音完全不同。它与田野里的圣马丁学院乐团（Academy of St Martin in the Fields）的演奏家们更"主流"的演绎一起收录在这个合集里，表明了制作人的雄心：汇集全面反映自 1991 年上一个重要周年纪念（莫扎特逝世 200 年）以来，演绎莫扎特的风格的多样性。

由 DECCA 和 DG 唱片公司联合制作的这套全新的莫扎特作品集，借鉴了 18 家唱片公司的录音资料，是当代对这位作曲家态度和看法的非凡写照。"旧式"风格的莫扎特演绎——谢弗在 20 世纪 70 年代写作时所耳熟能详的——偶尔会有提及，带着一种幽暗的怀旧情绪。但这套新全集中的许多录音，有助于定义所谓当代的混合莫扎特风格。这种风格受时代乐器运动的学术研究和见解的启发，但又根据现代的音乐厅和乐器做了调整。借用莫扎特学者克利夫·艾森（Cliff Eisen）的说法，折衷的"泛历史主义"主导了这套 200 张唱片的全集。艾森为该全集新写了一篇莫扎特生平，并审核了编辑内容。因此，与其他全集不同，这套唱片包括历史录音、时代乐器和

① 原文 period-instrument，又译古乐器。

现代乐器的经典演绎，以及比以往更广泛收集到的莫扎特未完成的作品片段、改编作品和存疑作品，还收录了即将出版的国际莫扎特基金会（Internationale Stiftung Mozarteum）新编辑的克舍尔（Köchel）莫扎特作品编目中的最新成果。这套"莫扎特225"全集的纸质说明书的索引中包含了最新的克舍尔编目和莫扎特作品年表，可与网上的《莫扎特版本新考》（Neue Mozart-Ausgabe）相互参照。

新套装的编辑者很清楚，这个计划是Philips唱片公司在1991年莫扎特逝世200周年之际发行的雄心勃勃的《莫扎特全集》的延续，在很多方面也是对它的回应。1999年，Philips的录音档案归属了DECCA，新全集大量借鉴了这些录音，但只有不到三分之一的唱片与180张的《莫扎特全集》有重叠。而卡尔·伯姆（Karl Böhm）、费伦茨·弗里乔伊（Ferenc Fricsay）和赫伯特·冯·卡拉扬（Herbert von Karajan）等指挥家的历史演绎，则主要是作为指向过往时代的一种参考。全集中更多的是约翰·艾略特·加德纳（John Eliot Gardiner）、克里斯托弗·霍格伍德（Christopher Hogwood）和特雷弗·平诺克（Trevor Pinnock）等指挥家的演绎。

"莫扎特225"的制作总监保罗·莫斯利（Paul Moseley）说，我们的目标不是一个教条的总结，而是反映当下莫扎特演绎的多样性，而Philips那个全集的编者没能那么

做。莫斯利说，"他们决定不把时代乐器版本纳入其中，而他们本可以那么做。他们基本上采用的是传统的演绎，其中许多录音在当时已经超过二十五年历史了。"

Philips 的老全集仍然是珍贵的材料宝库，有内田光子（Mitsuko Uchida）、阿尔弗雷德·布伦德尔（Alfred Brendel）、阿瑟·格鲁米欧（Arthur Grumiaux）与亨里克·谢林（Henryk Szeryng），以及美艺三重奏团（Beaux Arts Trio）和意大利四重奏团（Quartetto Italiano）的精彩演绎。而新全集将此做了混搭：弦乐四重奏由意大利四重奏团、林赛四重奏团（Lindsays Quartet）和哈根四重奏团（Hagen Quartet）担纲；钢琴部分除了布伦德尔和内田光子，还加入了罗伯特·列文（Robert Levin）和马尔科姆·比尔森（Malcolm Bilson）在内的优秀钢琴家；小提琴部分在格鲁米欧和谢林之外，新增了希拉里·哈恩（Hilary Hahn）、安妮－索菲·穆特（Anne-Sophie Mutter）、朱里亚诺·卡米诺拉（Giuliano Carmignola）和维多利亚·穆洛娃（Viktoria Mullova）。这套 200 张 CD 的全集并没有按乐器、演奏形式或体裁来分类，而是基本按时间顺序分为四个主要的"板块"：室内音乐（包括器乐）、乐队作品、剧院音乐和圣乐 / 私人音乐（包括歌曲、礼拜仪式和共济会作品）。

莫斯利说，他希望以一种能让听众"对莫扎特的创作生活留有印象"的方式来组织这些材料。例如，新版全集没有将

全部的弦乐四重奏集中在一起，而是将它们与管乐四重奏和钢琴四重奏穿插在一起，这样更好地反映了弦乐四重奏在作曲家的创作生涯中是时断时续的重点，以及在这一时期更普遍采用的"四重奏"作曲方法。在此之前，"奏鸣曲"和"交响曲"的地位几乎是神圣的。钢琴协奏曲是这位作曲家在维也纳的名片，把它们与管乐协奏曲和小提琴协奏曲混合在一起则更能引人注目。

莫斯利说："我觉得你能听到一些特定的主题。比如 1789 年莫扎特脑海中突然冒出的一段音乐，现为一首单簧管曲 [K.581a，由罗伯特·列文完成，科林·劳森（Colin Lawson）演奏]，其实是直接出自《女人心》中的一首咏叹调旋律。此外，《降 E 大调交响协奏曲》（K.364）与《降 E 大调双钢琴协奏曲》（K.365）出现在同一张唱片上，这很少见。"莫斯利说，"这种门类混合、大致按时间顺序排列的方法，展示了莫扎特在任何时期的音乐创作都呈现出惊人的多样性。有时他会放下一段草稿，几个月或几年后再捡起来；有些他放下的草稿，如果有时间，或者能活得更久，或许可以完成。当你对这些在莫扎特死后由其他作曲家续完的音乐片段和作品进行分类整理时，你会得到一个更清晰的感觉：那些为特殊的委托或为特定场合等外因迫使下创作的音乐，更多反映出的是莫扎特的风格，而不是他主观上想用惊人的创新行为去改变音乐史。"莫斯利说，"他只是为养家糊口。"但这丝毫不会削

弱莫扎特成就惊人的广度和炫亮的品质。

为配合这套录音的发行，艾森根据莫扎特家族书信的摘录，写了一篇全新的、长达 120 页的莫扎特生平。艾森的叙述强调了 18 世纪背景下莫扎特创作生活的常态。关于《安魂曲》等作品的浪漫神话、虚构和哥特式的鬼故事都被放置一旁。21 世纪走近莫扎特的方式是不再去重复那些老旧的故事。不只是回避，而是把那些东西打入冷宫。艾森说："让我们把他的一生作为一个整体来看待，而不是按传统的轨迹：天才儿童、在萨尔茨堡遭遇困境、在维也纳短暂轰动，然后是陨落。莫扎特是积极主动的，他是一个真实的人。如此就不会把他当一个受害者来看待。"忘掉谢弗的戏剧中关于莫扎特最后一年的所有陈词滥调吧。"他比以往任何时候都更受欢迎。他在 1791 年发表了那么多作品，拿到了那么多佣金，写出了那么多的音乐……这可不是一个躲在阁楼里快要伸腿的人。"

那么，自从上一次音乐世界把注意力转向莫扎特的遗产以来，二十五年时间里发生了多大的变化？在 1991 年，时代乐器已经不是什么新鲜事物了。严肃学者对 19 世纪关于他的那些神话也不推崇。许多听众已经习惯了更短促的乐句、更轻快的速度，以及更丰富的木管音色，这些都定义了新的莫扎特风格。田野里的圣马丁学院乐团等乐队已经将许多被认为具有创新性的时代演奏风格主流化了。1991 年以来，对莫扎特有一些重要的新发现，其中包括一首由达·蓬特作词，萨列里、

莫扎特和一位被称作"科内蒂"（Cornetti）的作曲家共同作曲（莫扎特写了36小节）的三声部声乐作品（K.477a），以及2014年发现的钢琴奏鸣曲（K.331，即有著名的"土耳其进行曲"的那首）的新手稿。这两首作品的全球首次演绎录音都包含在这套唱片中。但即便是在1991年，学者们也仍然在巩固过去几十年里取得的成果。阿兰·泰森（Alan Tyson）发表于1986年的基于对莫扎特手稿的纸张与水印仔细研究的专著和沃尔夫冈·雷姆（Wolfgang Rehm）的著作《莫扎特版本新考》，进一步确定了莫扎特经典作品的确切年代。到1991年，一些莫扎特演绎者也成了令人敬畏的莫扎特学者，在实际的音乐制作过程中提供了很有见地的学术解释。

简而言之，这场革命在二十五年前就已经全面展开；而在今天，所不同的是对观念有多大程度的改变——不仅对莫扎特的演绎者，也包括听众。直到今天我们才充分认识到这场革命是多么成功，不过优劣参半。莫扎特已经摆脱了过去，摆脱了更适合贝多芬、舒伯特和瓦格纳的那些比喻和观念。"莫扎特风格"已不再仅仅是指用早期钢琴或是用更清晰的发音和更快的速度演奏（唱）他的音乐。正如早期钢琴家罗伯特·列文所说，18世纪的音乐是"说话"，19世纪的音乐则是"歌唱"。据此他提出了清晰与直接的沟通方式与更诗意的抽象的抒情线条之间的区别。时代乐器运动让我们慢慢适应了这种工于修辞的、充满了多变情绪和动态变化，以及具有密度

的情感信息的莫扎特，这在伯姆或卡拉扬指挥的更为"歌唱"的交响曲演绎中是听不到的。

列文演奏的莫扎特钢琴协奏曲是这套"莫扎特225"全集中的亮点之一。他说："莫扎特在音乐上特别冲动。某一小节悦耳动听，下一小节就完全是另外一回事。你必须更多地关注某一时刻的情绪和心血来潮，而不是某种长时间的优美。"这一观点也适用于该全集中一些更引人注目的并置作品。有一张莫扎特的艺术歌曲，演绎时间跨度近四十年（1962—2000年），演唱者包括艾丽·阿美玲（Elly Ameling）、玛丽亚·斯塔德（Maria Stader）、赫尔曼·普雷（Hermann Prey）和彼得·施莱尔（Peter Schreier）等。但其中一首由塞西里娅·巴托利（Cecilia Bartoli）用法语演唱的歌曲《鸟儿，如果整整一年》（Oiseaux, si tous les ans）（K.307），让列文捕捉到了莫扎特的那份反复无常的感觉。在不到一分半钟的时间里，巴托利频繁变换声音、角色、情绪和音调，既狂热又宏大。当然，部分原因是巴托利独特的、栩栩如生的表达。但如果你最近一直在听莫扎特的音乐，那就不难发现这也是一种"应有的"演唱莫扎特的方式。面对一位在二十五年前的莫扎特风格中成长起来，并在二十五年来参与塑造新的莫扎特风格的艺术家，你不可能"从舞蹈中辨认出舞者"①。

① 意为艺术家与艺术是合而为一的。

然而，同样在这套唱片中，这个时代的莫扎特演绎者刻意回避的东西或许是你渴望的——第二次世界大战后出现的莫扎特演唱风格：悠长、流畅、温和的吟咏和闪亮光洁的声线。这种失落感凸显了莫扎特在过去二十五年中是如何成功地被重新定义的。在音乐厅里，至少在美国，莫扎特似乎在主流乐团的交响乐曲目单中逐渐退居次要地位。晚期的钢琴协奏曲还存有一席之地，尤其是独奏钢琴家很受欢迎的话。晚期的交响曲有时会出现在音乐会的上半场，但是是作为18世纪的作曲家，而不是19世纪的音乐先驱。莫扎特的历史复兴却让他在音乐厅里成了孤影。与此后的交响乐传统相比，他的音乐受到了更好的解读、演奏、鉴别。但正是作为19世纪交响乐传统的一环，莫扎特才得以在音乐厅占有一席之地。而如果没有了这种联系，他在音乐厅的存在就变得越来越渺茫。

　　艾森指出，通过罗杰·诺林顿（Roger Norrington）等指挥家的复古风格的实践（historically informed practice），人们努力将莫扎特与后来的作曲家联系起来。但说到21世纪的音乐厅，以及为那些对贝多芬和柴可夫斯基有着传统嗜好的听众服务的现代交响乐团，他说："我认为没有人能弥合这一鸿沟。"因此存在着一种危险，即一个重塑的莫扎特将意味着是一个"与世隔绝"的莫扎特，而越来越多地只属于专门从事18世纪音乐演绎的管弦乐队和合奏团。不过，我们的新莫扎特得到的回报是巨大的。莫扎特以他自己的方式创造

了一种其他地方找不到的音乐乐趣，当然也不可能在那些19世纪交响乐作曲家更富有激情的音乐叙事中找到。

艾森认为，莫扎特的天才并不存在于对奏鸣曲形式的深入研究中，也不存在于一些人在他的乐谱中发现的激进创新中，更不存在于将《单簧管协奏曲》和《安魂曲》等作品变成墓志铭和临终遗言的传记的宣传中。更确切地说，是表面的丰富性、局部的灵感迸发，以一种从未有人想到过的方式从A到B，使莫扎特收获了无限的回报。用艾森的话来说，我们必须放弃用错误的二分法来思考莫扎特作品的表面和"实质"，并意识到表面就是实质。

艾森写道："如果你听其中的一些音，比如《降E大调第39号交响曲》（K.543）开头的那个降E大调和弦，我敢打赌，18世纪的人从来没有听到过这样的声音。太美了。为什么莫扎特会写出这样的和弦，难道他认为这样写才会产生一些影响、一些效果？这与他对细节的关注有关。"这套全集里有这首交响曲的三个录音：1966年卡尔·伯姆与柏林爱乐乐团的录音，1994年特雷弗·平诺克与英国协奏团（The English Concert）的录音，以及2008年克劳迪奥·阿巴多（Claudio Abbado）与莫扎特管弦乐团（Orchestra Mozart）的录音。这三个版本提供了半个世纪以来莫扎特风格的声音写照，伯姆和平诺克之间的差异尤其明显。英国协奏团的版本中单簧管和圆号辉煌而间隔紧密的声音更为清晰，定音鼓从音乐织体

中脱颖而出，这个和弦在急速让位于小提琴的下行音阶之前，让人感觉其本身就是一个事件。而相反，伯姆的版本给人的感觉就像一道光辉灿烂的浑成的光，预示着某种宏大的东西，恭谨地期待着，但处在静止的状态中。

在莫扎特的作品中，艾森发现了一些决定性的东西，并将其与我们当下无限丰富、色彩多样的音乐联系在一起。他把降E大调和弦与齐柏林飞艇乐队（Led Zeppelin）的经典流行歌曲相比较。对于《通往天国的阶梯》（*Stairway to Heaven*）这首歌，他说：“真正吸引我的不是和声，而是音乐的质感。”列文还引用了一个当代的例子来论述莫扎特音乐的“表面”，这个修辞性的“说话”的莫扎特，他在每一行的音乐中都记录了无数微小的情感细节。他说：“说句玩笑话，莫扎特的音乐患有注意力缺陷障碍症。”这也是列文推崇早期钢琴的原因之一。早期钢琴是一种反应更快、更轻盈、衰减更快速的乐器，像一块更加烈性的富有表现力的调色板。

列文的比喻可能会让我们怀疑，我们重新塑造的莫扎特也许是我们自身可疑的映像。尼古拉斯·凯尼恩（Nicholas Kenyon）在他为这套莫扎特全集所写的一篇文章中也暗示了这一点。他写道：“莫扎特是模糊的人类情感的伟大探索者，这一概念可能是将他与我们这个时代最紧密地联系在一起的观念之一。”

也许在1991年，人们对时代乐器运动的热情太高了。而

现在，则到了一个更能接受多种风格的时代。我们是风格相对主义者，接受古老历史和哲学的关于真实性的争论的模糊性。如果我们对宏大的历史叙事不那么宽容，对任何事物的更大意义也无法肯定，我们就仍然需要在我们认为的复杂的艺术中，具有一定的微细的心理差别和戏剧性。我们的莫扎特或许没有像歌德笔下的塔索或罗曼·罗兰笔下的约翰·克里斯朵夫那样充满激情和宏大的韵律，相反，他和我们一样，富有激情却内心繁乱，有着上百种想法和情感。正如我们常说的，他是一个无限的人。

不清楚这是否算一种进步。或者，如果钟摆再次摆动，人们在玛格丽特·普莱斯（Margaret Price）、贡杜拉·雅诺维茨（Gundula Janowitz）或艾丽·阿美玲演唱的莫扎特中听到的优美声音，会像革命后呼唤秩序那样回归。抑或，脱离了更大演绎传统的莫扎特会被认为特别容易受娱乐行业肤浅的工具化影响。但收录在这套全集里的 240 个小时的音乐，哪怕只听上一小段，就无人能否认这一说法：这就是 2016 年莫扎特的声音。

本文刊登于 2016 年 10 月《留声机》杂志

理想的"婚礼"

——歌剧《费加罗的婚礼》录音纵览

莫扎特《费加罗的婚礼》的录制时有高潮，时有低谷。理查德·劳伦斯（Richard Lawrence）在众多 CD 和 DVD 上找出这部被列入荒岛唱片最佳歌剧候选的最佳版本。

稍微讲述一下历史。《费加罗的婚礼》是同样以博马舍（Beaumarchais）的戏剧为故事背景的《塞维利亚的理发师》（*The Barber of Seville*）的续集：但不是罗西尼的《理发师》，而是乔瓦尼·帕伊谢洛（Giovanni Paisiello）[①]的。帕伊谢洛的《理发师》于 1782 年在圣彼得堡首演，次年在维也纳上演。费加罗的故事讲述了伯爵被他的年轻英俊的仆人理发师耍了：真是令人兴奋。但莫扎特歌剧的脚本作者洛伦佐·达·庞特小心谨慎地淡化任何可能冒犯约瑟夫二世皇帝和他的宫廷的成分。莫扎特歌剧中的费加罗和苏珊娜是《理发师》中的巴尔托洛和罗西娜，并且还有许多音乐上的关联，最明显的是凯鲁比

———

① 乔瓦尼·帕伊谢洛（1740 — 1816），意大利作曲家。

诺的咏叹调"你可知道"（'Voi che sapete'）与先前那部歌剧中伯爵的咏叹调"渴望知道"（'Saper bramate'）的相似之处。在一个意大利作曲家占主导地位的城市[①]里，莫扎特的《费加罗》在其有生之年上演了 38 场实属相当不错，而帕伊谢洛的《理发师》在同期的五年时间里达到了 61 场。

让我在此提一些作为解读的东西，无论我是否是在特定的情况下提到它们。我对现代录音版本中省略倚音（appoggiatura）的做法表示不解，这是语法问题，不是趣味问题（修饰声线是另一回事）。我非常恼火于宣叙调衔接合奏段落的终止式被通奏低音演奏者用得有始无终。我反对把伟大的第二幕终场分置于两张唱片上，致使音乐的流动性被中断的做法。还有 RB. 莫伯利（RB Moberly）和克里斯托弗·瑞伯恩（Christopher Raeburn）在 1965 年提出的理论，即第三幕中的六重唱最初计划在伯爵夫人的咏叹调"美好时光在哪里"（'Dove sono'）之后。这是一个伟大的富有戏剧性的进步，但不幸的是，论据是相反的。采用此种解决方案的版本有：戴维斯（Colin Davis）1971 年（不是 1990 年）版、卡拉扬 1974 年和 1978 年版、加德纳版、让－克劳德·马尔格洛伊尔 (Jean-Claude Malgloire) 版、大卫·帕里（David Parry）版；以及约翰·普里查德（John Pritchard）、卡尔·伯

① 指维也纳。

姆 1975 年、伯纳德·海廷克（Bernard Haitink）和安东尼奥·帕帕诺 （Antonio Pappano）的 DVD 版。

格林德伯恩版

任何关于《费加罗的婚礼》的全面评述都必须从格林德伯恩开始：四个 CD 版和两个 DVD 版（稍后我会讲到）。**弗里茨·布什**（Fritz Busch）版是莫扎特这部歌剧有史以来的首个录音，它不是很完整，省略了一些清宣叙调，但显示了格林德伯恩的演绎从一开始就采取了高标准。记得当时的音乐评论家杰克·韦斯特鲁普爵士（Sir Jack Westrup）说，他第一次在英国看这部莫扎特歌剧演出时体验到，终止式上管弦乐队的和弦居然是同步的。唯一不协和之处是，当苏珊娜从壁橱里出来时，布什拘泥于莫扎特的 *"Molto andante"* [比行板稍慢]，演奏得过于拖沓。

二十年后使用"格林德伯恩音乐节管弦乐团"这个名称的乐团由伦敦交响乐团换成皇家爱乐乐团，指挥是**维托里奥·圭**（Vittorio Gui）。这个早期立体声录音听起来非常好。此前没有在格林德伯恩演唱过苏珊娜这一角色的格拉齐艾拉·休蒂（Graziella Sciutti），演绎了一个兴高采烈的苏珊娜。圭的稳定节奏使塞斯托·布鲁斯坎蒂尼（Sesto Bruscantini）能够清晰地表达费加罗的反女性谩骂，而不是像通常那样乱作一团。弗兰克·卡拉布雷斯（Franco Calabrese）在伯爵的咏

叹调中没有唱出高音升 F，就像同年海因茨·瑞弗斯（Heinz Rehfuss）在**汉斯·罗斯鲍德**（Hans Rosbaud）版中的一样。莱斯·史蒂文斯（Risë Stevens）唱的凯鲁比诺听起来太成熟了，而塞娜·尤里纳克（Sena Jurinac）塑造的年轻的伯爵夫人则令人信服。如果你想欣赏休格斯·奎诺德（Hugues Cuénod）对巴西利奥的咏叹调独具特色的演唱，那必须买这个 3CD 的版本。

奎诺德和他唱的咏叹调在 1962 年**西尔维奥·瓦尔维索**（Silvio Varviso）的指挥下可以再次听到。老剧院的"现场"录音听起来相当干涩，但耳朵很快就能适应。20 世纪 60 年代早期是格林德伯恩的黄金时代，是真正的整体演绎（ensemble performance）。在一个完美的组合里，费加罗应该由杰兰特·伊万斯（Geraint Evans）演唱，但海因茨·布兰肯伯格（Heinz Blankenburg）的演唱也同样出色，加上米莱拉·弗蕾妮（Mirella Freni）的可爱的苏珊娜和埃迪丝·马蒂斯（Edith Mathis）的轻佻的凯鲁比诺——这个角色由一个女高音而不是女中音演唱真是好！没有可抱怨之处。被低估的莱拉·根瑟（Leyla Gencer）演唱了伯爵夫人，她在"美好时光在哪里"中唱出了美妙的"很弱"（*pianissimo*）。

1964 年的格林德伯恩版，伦敦爱乐乐团替换了皇家爱乐乐团，所以在最后一次登台格林德伯恩的两年半后，乐团与**伯纳德·海廷克**合作录制录音室版本时相互很适应。这是一

个很好，却略显沉闷的演绎。克劳迪奥·德斯德里（Claudio Desderi）饰演了一个有危险性的费加罗；阿图尔·科恩（Artur Korn）饰演的巴尔托洛医生令人生畏而非自负；费利西蒂·洛特（Felicity Lott）在"美好时光在哪里"中的演唱和根瑟的一样美，还没有后者唱得略低于标准音高的倾向。

20 世纪 30—40 年代

继布什开创性的录音之后，《费加罗的婚礼》似乎要等到1950 年才进行下一次商业录音。然而，近年来出现了一些更早的"现场"录音，其中两个来自萨尔茨堡音乐节，与维也纳爱乐乐团合作。**布鲁诺·瓦尔特**（Bruno Walter）版总体上是敏捷的；**克莱门斯·克劳斯**（Clemens Krauss）的德语版也是如此。这两个录音音质较差，且音高不稳定。尽管玛格丽特·特施马赫（Margarete Teschemacher）演唱的伯爵夫人在咏叹调中的滑音令人担忧，但是**卡尔·伯姆**在斯图加特的广播录音（也是德语版，歌手来自德累斯顿歌剧院）让人耳目一新。**布什**的纽约现场录音版的序曲肯定是有记录以来演奏速度最快的，演奏极为出色。和通常的"现场"演出一样，在瓦尔特、克劳斯和布什的这三个"现场"录音中，提词人的声音都清晰可闻。

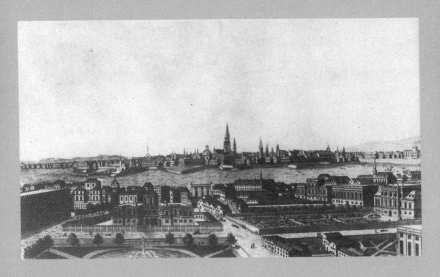

维也纳（无名氏绘）。1781年莫扎特移居维也纳，开始了他辉煌的十年创作生涯。

20 世纪 50 年代

在**赫伯特·冯·卡拉扬**1950年的第一个《费加罗》中，我们可以发现不少美好的东西，包括埃里希·昆兹（Erich Kunz）——1942年他在克劳斯棒下演唱了费加罗，1964年我在现场听他演唱这个角色时仍然保持着良好状态——和伊丽莎白·施瓦茨科普夫（Elisabeth Schwarzkopf）。但这个版本节奏太赶，加上清宣叙调的超常规省略，使它被排除在推荐版本之外。对于**罗斯鲍德**来说，在普罗旺斯的艾克斯的"现场"，特蕾莎·斯蒂奇－兰黛尔（Teresa Stich-Randall）慢速的"美好时光在哪里"属于施瓦茨科普夫级别的，还有来自（女高音！）皮拉·洛伦加（Pilar Lorengar）清新的凯鲁比诺，声音好听极了。

埃里希·克莱伯（Erich Kleiber）版——我们迎来了第一个无可争议的伟大版本。他的指挥，一切都恰到好处。在第一幕的三重唱中，他让第二小提琴奏出巴西利奥咏叹调"美丽的女子都如此"（'Così fan tutte le belle'）的狡黠的先现音和回声音；当苏珊娜让凯鲁比诺穿上女人衣服时，他让我们听到了莫扎特类似交响曲写法的木管声部；当伯爵就凯鲁比诺的军官委任状向费加罗提出质疑时，令人着迷的九音符短乐句的构建堪称完美；苏珊娜唱的"噢，来吧"（'Deh, vieni'）不是在闲聊，而是在表达戏弄。穆雷·迪基（Murray

Dickie）饰演的唐库齐奥在六重唱和宣叙调中结结巴巴得令人信服——迈克尔·凯利（Michael Kelly），第一位饰演巴西利奥和库齐奥的歌手，声称是他说服莫扎特认可了这种唱法。为唱费加罗的男低音和唱凯鲁比诺的女高音苏珊娜·丹科（Suzanne Danco）点赞，但无法给马切琳娜的唱段点赞：她的咏叹调（首次被录制）的汇入是受欢迎的，但此处是一个次女高音，让苏珊娜演唱这首咏叹调有点讲不通。①

50 年代最后一个《费加罗》是**卡洛·玛丽亚·朱利尼**（Carlo Maria Giulini）版。这与他伟大的《唐乔瓦尼》录制于同一时间，歌手也有一些重合。但由于某些原因，这个版本有点束手束脚，整体绝对小于单个部分之和。最出色的演绎来自艾伯哈德·瓦赫特（Eberhard Wächter），他以钢铁般的激情演唱了伯爵的咏叹调，并精准地唱出了三连音——这很少见。

20 世纪 60—80 年代

在对管弦乐细节的关注上，1968 年的**伯姆**版与克莱伯版不相上下。听听费加罗与苏珊娜的第二首二重唱中圆号尖锐的重音和第四幕中费加罗咆哮时第二小提琴弱拍的突强（*sforzandi*），再听听第二幕中伯爵请求妻子宽恕时弦乐和木管乐器的闲谈，以及六重唱中长笛、双簧管和大管在接手

① 在这个版本中，马切琳娜这首咏叹调由苏珊娜扮演者希尔德·居登（Hilde Gueden）演唱。

马切琳娜的曲调时让这三种乐器凸显出来。和许多他那一代的指挥家一样，伯姆对咏叹调结尾时的渐慢（*rallentando*）有一种如今已不时兴的喜爱，但这与他指挥的许多优点相比显得微不足道。歌手阵容豪华，甚至还能听到一些倚音。

科林·戴维斯的 1971 年版在第三幕中首次采用莫伯利—瑞伯恩理论，几乎同样出色。我觉得杰西·诺曼（Jessye Norman）的嗓子唱年轻的伯爵夫人显得太过强壮和洪亮，但其他歌手都很棒。戴维斯对歌剧的热爱贯穿始终，这个版本在各方面都优于他的 1990 年慕尼黑版。

在瓦尔维索和戴维斯版中唱苏珊娜的弗蕾妮，在**卡拉扬** 1974 年萨尔茨堡的演出中再次饰演该角。何塞·范·达姆（José van Dam）和汤姆·克劳斯（Tom Krause）可谓棋逢对手，但这版的明星是弗雷德里卡·冯·斯塔德（Frederica von Stade）演唱的热情的凯鲁比诺，和伊丽莎白·哈伍德（Elizabeth Harwood）演唱的端庄的伯爵夫人。1978 年**卡拉扬**的录音室版本中也有范·达姆、冯·斯塔德和克劳斯。冯·斯塔德一如既往地成为赢家，而范·达姆在第二幕中与苏珊娜和伯爵夫人密谋时的窃窃私语，反复聆听会让人感觉到不耐烦。介于这两个录音之间的是**丹尼尔·巴伦博伊姆**（Daniel Barenboim）的第一版，录制于爱丁堡艺术节，其主要优点是杰兰特·伊万斯唱的费加罗。在我收藏的 HMV Classics 版中，由于第一幕里的宣叙调部分被省略，段落之间几乎没有停顿。

克里斯托弗·瑞伯恩是卡拉扬 1974 年版的制作人，也是**乔治·索尔蒂**（Georg Solti）版的制作人，有趣的是，他在索尔蒂版的第三幕中并没有遵循他自己的"解决方案"。基里·特·卡纳娃（Kiri Te Kanawa）演唱伯爵夫人的咏叹调优美动听。演唱"噢，爱情"（'Porgi amor'）这个唱段时，索尔蒂极缓慢的速度让她显得泰然自若，与凯鲁比诺（又是冯·斯塔德演唱）不显眼的调情表达得挺有感觉。男低音塞缪尔·雷米（Samuel Ramey）的演唱和布鲁诺·瓦尔特版中的埃齐奥·平扎(Ezio Pinza)一样圆润，他唱的"如果他想跳舞"（'Se vuol ballare'）很有说服力，而托马斯·艾伦（Thomas Allen）演唱的伯爵简直太棒了。伊冯恩·肯妮(Yvonne Kenny）把芭芭丽娜的小谣唱曲（little Cavatina）唱得令人动容。但是，尽管歌手阵容熠熠生辉，这个录音与朱利尼版一样并不很成功。而且我想知道，既然有研究版乐谱可随时参照，为什么瑞伯恩还允许索尔蒂在巴西利奥的咏叹调中由圆号吹出一个过低的八度——低音（basso）降 B，而不是中音（alto）降 B？

里卡多·穆蒂（Riccardo Muti）的录音受到一个沉溺于对咏叹调亦步亦趋的通奏低音演奏者的影响。更为严重的是，穆蒂对第二幕终场的节奏处理无法令人信服，很多时候太快了。艾伦演唱的费加罗和演唱对手戏的乔玛·海尼恩（Jorma Hynninen）听上去像是两个伯爵在打仗——我无意中说了个

双关语。［苏珊娜由凯瑟琳·巴特尔（Kathleen Battle）演唱。］①

20 世纪 90 年代—21 世纪头十年

自时代乐器版录音出现以来，传统演绎的录音开始减少。**祖宾·梅塔**（Zubin Mehta）版很容易被忽视，但其实这个录音有很多可取之处。莫妮卡·巴切利（Monica Bacelli）充满激情的"你可知道"（'Voi che sapete'）有一种心碎的暗示；卡莉塔·玛蒂拉（Karita Mattila）把那首"美好时光在哪里"的快板部分唱得光彩照人。伯爵咏叹调的另一种高阶版本收在附录中，它应该放在第二张唱片上，这样就可以将其编排在恰当的位置上被听到。在**克劳迪奥·阿巴多**版中，苏珊娜的两首替换咏叹调的第一首，情况也是如此。这个版本与梅塔版一样值得一听：歌手阵容强大，其中塞西里娅·巴托利演唱的凯鲁比诺很优雅。

1995 年，**查尔斯·麦克拉斯**（Charles Mackerras）在萨德勒的威尔斯剧院首创了充满倚音和装饰音（embellishments）的演绎，同样，他使用了一个现代的管弦乐队。我喜欢一开始那段"五，十"（'Cinque…dieci'）低音线的渐强，以及当伯爵发现凯鲁比诺躲藏在椅子里时中提琴幽暗的音色。男低音阿拉斯泰尔·迈尔斯（Alastair Miles）

① 打仗，原文为 do battle；苏珊娜扮演者为 Kathleen Battle。battle/ Battle 一语双关。

演唱的费加罗令人信服，亚历山德罗·柯贝利（Alessandro Corbelli）演唱的伯爵更像个小丑，但在展现其邪恶时毫不逊色。附录中的变体和替换唱段无法在此一一列举。麦克拉斯版中饰演芭芭丽娜的丽贝卡·伊万斯（Rebecca Evans），在**大卫·帕里**（David Parry）的英语版录音中荣升为苏珊娜。此版以一种实用且直截了当的解读方式，省略了马切琳娜和巴西利奥的咏叹调；且用重量级的施坦威钢琴来弹奏通奏低音和弦，有点令人生厌。

时代乐器版

阿诺德·厄斯特曼（Arnold Östman）版是录制最早的时代乐器版。替换唱段和变体在唱片上的位置都编排得恰到好处，但在伯爵咏叹调第二个版本的编辑中删去了咏叹调后面的宣叙调。厄斯特曼的速度很轻快，有时过于轻快，这就意味着阿琳·奥格（Arleen Auger）演唱的那段优美的"美好时光在哪里"成了一种恰如其分的渴望，而没有悲剧意味。如何避免**约翰·艾略特·加德纳**的"现场"录音第四幕的重新编排（CD3 第 1—5、18、19、7—9、20、13—17 各段），DG 公司没有提供任何帮助。除此之外，这个版本和他的巴黎版 DVD 一样，歌手阵容没有薄弱环节，加上一位灵感迭出的指挥家，非常值得购买。

尼古拉斯·哈农库特（Nikolaus Harnoncourt）版可以妥

妥地忽略掉。快的地方太快，慢的地方又太慢，音轨之间的停顿破坏了戏剧性。**马尔格洛伊尔版**在第二幕终场中也是通过把音乐拖来拖去以达到这种效果。再来看**热内·雅各布斯**（René Jacobs）版，通常我对他的指挥很反感：诸如第一幕的三重唱中出现一处惊人的加速，早期钢琴演奏的通奏低音一如既往地活跃过度，在伯爵和苏珊娜的二重唱中没有张力，在六重唱中又显得紧张异常，巴西利奥有一处用假声演唱等等。令人不快之处不胜枚举，但科隆协奏团（Concerto Köln）的演奏和包括西蒙·金利赛德（Simon Keenlyside）演唱的伯爵在内的一流歌手阵容，使这个版本不可不听。

DVD 版

两个来自萨尔茨堡的黑白 DVD 版是很有意义的历史文献。与巴伦博伊姆 1976 年版 CD 一样，**洛林·马泽尔**（Lorin Maazel）的 DVD 版特别有价值，可以让人再次欣赏到杰兰特·伊万斯。在**伯姆**版 DVD 中，沃尔特·贝里（Walter Berry）是一个胖乎乎的费加罗，就像没有戴眼镜的舒伯特一样。而马蒂斯的表演非常好，把"你可知道"唱得很完美。然而，对我来说，这两个 DVD 版都让剧中人物的鞠躬给搞砸了——尤其糟糕的是在咏叹调结束后，角色重新入场并鞠躬。让-比埃尔·庞内利（Jean-Pierre Ponnelle）的电影版——又一个**伯姆版**——是一种视觉享受，但一些作为内心独白的独唱却让人不适。

菲舍尔－迪斯考（Dietrich Fischer-Dieskau）饰演的伯爵总喜欢友好地咧着嘴笑，而可怜的玛丽亚·尤因（Maria Ewing）不知为何要打扮得像个吉卜赛人。

大卫·麦克维卡（David McVicar）在科文特花园皇家歌剧院的制作在 2006 年上演时获得了媒体的好评。我觉得这个制作真挚诚恳，但有些刚愎自用，不恰当地把场景置于 1830 年。"复仇"（'La vendetta'）的结尾有两处处理不当：巴尔托洛没有离场，并且乱摸马切琳娜，因此忽略了退场咏叹调（exit aria）的惯例，也违背了在第三幕中他们曾是恋人的提示。即使是在 1830 年，费加罗也不会当着男主人和女主人的面坐下。**安东尼奥·帕帕诺**在音乐上做的一切都很好，但也有一些小问题：欧文·施罗特（Erwin Schrott）太像是在说而不是在唱他的宣叙调；如果你非要调低这个录音的评价等级的话，不应该包括其中的马切琳娜的咏叹调。

不难想象，20 世纪 60 年代萨尔茨堡的观众对克劳斯·古斯（Claus Guth）的制作会作何感想。**哈农库特**的指挥和以往差不多；舞台制作有冲击力。这版中有一个特别客串的角色：丘比特（Cupid），被博马舍和达·庞特莫名其妙地忽略了 ①。凯鲁比诺和伯爵夫人之间的调情太过了。但与斯文－埃里克·贝克托夫（Sven-Eric Bechtolf）为**弗朗茨·维尔瑟－莫斯特**（Franz

① 增加爱神丘比特这个角色，当是导演的一个玩笑。

Welser-Möst）版所做的舞台制作相比，这个制作就显得含蓄沉稳了。贝克托夫的舞台制作绝对是糟糕透了。我只想说，迈克尔·沃尔（Michael Volle）饰演的那个身着晚礼服的伯爵，大部分时间都是在表演魔术。就是这么回事。

由此，就如我们以格林德伯恩开始一样，以格林德伯恩结束。彼得·豪尔（Peter Hall）的制作让你体验到人物的内心感受。例如，当费加罗重复他的"如果他想跳舞"时，苏珊娜紧张地看着她的女主人，而她的女主人却不以为然地转过身去（客观讲，麦克维卡对这一幕的处理相类似）；伯爵夫人很清楚，丈夫对她不忠，在欢快的"书信"二重唱（Letter Duet）后，脸上掠过一丝难以言喻的悲伤表情。本杰明·鲁克逊（Benjamin Luxon）演唱的伯爵不可忽视，但应该被说服剃掉他那不合时宜的胡须。这个版本的演绎之荣耀应归于女性：特·卡纳娃、冯·斯塔德，最重要的是伊莱娜·科特鲁巴斯（Ileana Cotrubas），她把凯鲁比诺"我不知道"（'Non so più'）充满同情和喜悦的反应表达得令人着迷。**约翰·普里查德**是一位经验丰富的莫扎特行家，他的指挥无可挑剔。

史蒂芬·梅德卡夫（Stephen Medcalf）1994年为格林德伯恩新剧院的开幕式所做的制作更为精彩，画面也更为清晰。杰拉德·芬利（Gerald Finley）和艾丽森·哈格莉（Alison Hagley）饰演的仆人夫妇非常般配，而蕾妮·弗莱明（Renée Fleming）饰演的奶油伯爵夫人也让人乐在其中。**海廷克**对第

二幕的终场营造得很好，我就不去计较马切琳娜的咏叹调的移调了吧。豪尔和梅德卡夫这两个制作都会使你思考人类的愚蠢，并沉迷于这部荒岛唱片最佳歌剧候选中。

卡尔·伯姆版之选

柏林德意志歌剧院版 DG449728G0R3

在本文中提到的四个卡尔·伯姆版 CD/DVD 中，最值得听的是柏林德意志歌剧院 CD 版。乐队完全处于炙热的状态，由普雷、马蒂斯、雅诺维茨和菲舍尔－迪斯考领衔的歌手阵容堪称典范。

"现场录音"之选

格林德伯恩 / 瓦尔维索版 Glyndebourn GFOCD001-62

这个录制于 1962 年 6 月 9 日的现场录音版，直到 2008 年才发行，激起我们对格林德伯恩岁月的美好回忆。这是米莱拉·弗蕾妮首次出演苏珊娜，这个角色非常适合她。

历史录音之选

维也纳爱乐 / 埃里希·克莱伯版 DECCA 466369-2DMO3

维也纳爱乐乐团曾多次录制《费加罗》，但没有哪个录音比这个听起来更地道。埃里希·克莱伯专注于管弦乐队的所有细节，让你感觉自己似乎就身处剧院中。

首选

格林德伯恩 / 海廷克 DVD 版 NVC Arts *DVD* 0630 14013-2

又是格林德伯恩版，不过是 DVD。杰拉德·芬利饰演的费加罗足智多谋，与之搭档的艾丽森·哈格莉饰演的苏珊娜灼灼生辉。还有蕾妮·弗莱明、安德里亚斯·施密特（Andreas Schmidt）和海廷克，不容错过。

入选录音版本 *

录音时间	艺术家	唱片公司及唱片编号
1934-35	Domgraf-Fassbänder[F], Mildmay[S], Rautavaara[C] ; Glyndebourne Fest Op / **Busch**	Naxos 8110186/7; Arkadia 2CD78015
1937	Pinza[F], Réthy[S], Rautavaara[C] ; Vienna St Op / **Walter**	Arkadia GA2031
1938	Schöffler[F], Cebotari[S], Teschemacher[C] ; Stuttgart Rad Orch / **Böhm**（德语演唱）	Preiser 90035
1942	Kunz[F], Beilke[S], Braun[C] ; Vienna St Op / **Krauss**（德语演唱）	Andromeda ANDRCD5075; Music & Arts CD1062; Preiser 90203
1949	Tajo[F], Sajão[S], Steber[C] ; NY Met Op / **Busch**	Walhall WLCD0093
1950	Kunz[F], Seefried[S], Schwarzkopf[C] ; Vienna St Op / **Karajan**	EMI 336779-2; EMI 567068-2; EMI 966807-2
1955	Bruscantini[F], Sciutti[S], Jurinac[C] ; Glyndebourne Fest Op / **Gui**	EMI 212681-2; EMI 476942-2; CfP 367710-2
1955	Siepi[F], Gueden[S], Della Casa[C] ; Vienna St Op / **E Kleiber**	Decca 466 369-2DMO3; Decca 478 1720; Membran 222932

* 考虑到歌剧版本涉及人名众多，译成汉语后要弄明白谁是谁，反而要多费一道周折，所以本书四部歌剧的入选录音版本一览表一概原文照录。

1955	Panerai[r], Streich[s], Stich-Randall[c]; Aix-en-Provence Fest Op / **Rosbaud**	Walhall WLCD0167
1959	Taddei[r], Moffo[s], Schwarzkopf[c]; Philh Orch / **Giulini**	EMI 358602-2
1962	Blankenburg[r], Freni[s], Gencer[c]; RPO / **Varviso**	Glyndebourne GFOCD001-62
1963	Evans[r], Sciutti[s], Güden[c]; VPO / **Maazel**	VAI *DVD* VAIDVD4519
1966	Berry[r], Grist[s], Watson[c]; Vienna St Op / **Böhm**	TDK *DVD* DV-CLOPNDF
1968	Prey[r], Mathis[s], Janowitz[c]; Berlin Deutsche Op / **Böhm**	DG 449 728GOR3
1971	Ganzarolli[r], Freni[s], Norman[c]; BBC SO / **C Davis**	Philips 475 6111PTR3
1973	Skram[r], Cotrubas[s], Te Kanawa[c]; Glynde-bourne Fest Op / **Pritchard**	ArtHaus *DVD* 101 089; *DVD* 100 973
1974	Van Dam[r], Freni[s], Harwood[c]; Vienna St Op / **Karajan**	Opera d'Oro OPD1390
1975	Prey[r], Freni[s], Te Kanawa[c]; VPO / **Böhm**	DG *DVD* 073 4034GH2
1976	Evans[r], Blegen[s], Harper[c]; ECO / **Barenboim**	EMI 585520-2
1978	Van Dam[r], Cotrubas[s], Tomowa-Sintow[c]; Vienna St Op / **Karajan**	Decca 475 7045DM3
1981	Ramey[r], Popp[s], Te Kanawa[c]; LPO / **Solti**	Decca 410 150-2DH3
1986	Allen[r], Battle[s], Price[c]; Vienna St Op / **Muti**	EMI 575535-2
1987	Desderi[r], Rolandi[s], Lott[c]; LPO / **Haitink**	EMI 749753-2
1987	Salomaa[r], Bonney[s], Augér[c]; Drottningholm Court Th / **Östman**	L'Oiseau-Lyre 421 333-2OH3; Decca 470 860-2DC10
1990	Titus[r], Donath[s], Varady[c]; Bavarian Rad SO / **C Davis**	RCA RD60440
1992	Pertusi[r], McLaughlin[s], Mattila[c]; Florence Maggio Musicale / **Mehta**	Sony 88697 52769-2
1993	Terfel[r], Hagley[s], Martinpelto[c]; EBS / **Gardiner**	Archiv 439 871-2AH3
1993	Terfel[r], Hagley[s], Martinpelto[c]; EBS / **Gardiner**	Archiv *DVD* 073 018-9AH
1993	Scharinger[r], Bonney[s], Margiono[c]; RCO / **Harnoncourt**	Teldec 4509 90861-2; Warner 2564 68829-8
1994	Gallo[r], McNair[s], Studer[c]; Vienna St Op / **Abbado**	DG 445 903-2GH3
1994	Finley[r], Hagley[s], Fleming[c]; Glyndebourne Fest Op / **Haitink**	NVC Arts *DVD* 0630 14013-2; *DVD* 5186 53402-2

1994	Miles[F], Focile[S], Vaness[C] ; SCO / **Mackerras**	Telarc CD80388
1996	Claessens[F] , Degor[S] , Borst[C] ; Grand Ecurie et Chambre du Roy / **Malgoire**	Naïve E8904
2003	Purves[F], Evans[S] , Kenny[C] ; Philh Orch / **Parry** （英语演唱）	Chandos CHAN3113
2004	Regazzo[F] , Ciofi[S], Gens[C] ; Conc Köln / **Jacobs**	Harmonia Mundi HMC90 1818/20; *SACD* HMC80 1818/20; HMX296 1818/20
2006	D'Arcangelo[F] , Netrebko[S] , Röschmann[C] ; Vienna St Op / **Harnoncourt**	DG 477 6558GH3; *DVD* 073 4245GH2; *BD* 073 4492GH
2006	Schrott[F] , Persson[S] , Röschmann[C] ; Royal Op / **Pappano**	Opus Arte *DVD* OA0990D; *BD* OABD7033D
2009	Schrott[F] , Janková[S] , Hartelius[C] ; Zürich Op / **Welser-Möst**	EMI *DVD* 234481-2

Key: [F]Figaro; [S]Susanna; [C]Countess

本文刊登于 2011 年 awards《留声机》杂志

歌剧中的歌剧 [1]

——歌剧《唐乔瓦尼》录音纵览

没有一个制作能穷尽这部歌剧的迷人之处——理查德·劳伦斯（Richard Lawrence）对《唐乔瓦尼》不同版本最佳录音举要。

莫扎特在 1787 年 1 月 15 日写给他的学生和朋友戈特弗里德·冯·雅昆（Gottfried von Jacquin）的信广为人知，很值得在此处引用："这里的人们只谈论《费加罗》。除了《费加罗》，没有什么可以演出、演唱或吹口哨的。没有一部歌剧像《费加罗》那样引人入胜。没有！只有《费加罗》。"《费加罗的婚礼》于 1786 年 5 月 1 日在维也纳首演，但更大的成功当属那年晚些时候帕斯奎尔·庞蒂尼（Pasquale Bondini）的意大利歌剧团在布拉格上演的该剧。莫扎特和妻子康斯坦泽于 1787 年 1 月到布拉格旅行，这位作曲家正是从那里给雅

① 德国作家 E.T. 霍夫曼称赞《唐乔瓦尼》是所有歌剧中的歌剧。

昆写的信。当他和康斯坦泽于 2 月 8 日动身回维也纳时，已经获得为庞蒂尼写一部新歌剧的委托。

这部新歌剧就是《唐乔瓦尼》，脚本再次由达·庞特提供。对他们两人来说，这将是忙碌的一年。此外，莫扎特还不得不应对父亲 5 月去世带给他的情感打击。1787 年 10 月上旬，莫扎特夫妇再次来到布拉格，作品尚未最后完成。除了一名歌手外，莫扎特认识所有的歌手。像往常一样，他根据他们的声音量身定制音乐。他甚至让乔瓦尼快速连唱四遍"saporito"（美味的）这个词，来向演唱唐娜安娜（Donna Anna）的特蕾莎·萨波里蒂（Teresa Saporiti）表示庆贺或开玩笑。两次延期后，这部歌剧于 10 月 29 日首演。在成功演出了多场之后，应约瑟夫二世皇帝的要求，这部歌剧在维也纳上演，时间是 1788 年 5 月 7 日，而莫扎特对该剧所做的修改造成了至今仍然困扰我们的问题。在第一幕中，他为唐奥塔维奥（Don Ottavio）新写了一首咏叹调"她心情平静"（'Dalla sua pace'），但奥塔维奥在第二幕里的咏叹调被出现在新增加的一段采琳娜（Zerlina）与莱波雷洛（Leporello）的喜剧场景之后唐娜埃尔维拉（Donna Elvira）的一首咏叹调所取代。录音和舞台制作几乎都是布拉格版和维也纳版的混合版，并且弃用那个喜剧场景。我自己更喜欢原始的布拉格版。在混合版中，奥塔维奥那首温情的"她心情平静"是安娜激越的"现在你知道荣誉是什么了"（'Or sai chi l'onore'）的反高

潮。而奥塔维奥的"我心爱的宝贝"（'Il mio tesoro'）和埃尔维拉的"他背叛了我"（'Mi tradi'）这两首咏叹调的融入，迟滞了本应无情地走向结局的行为。此外，可能有人会争辩说，咏叹调"他背叛了我"与可爱的、易受骗的埃尔维拉的形象不符，她在每一幕的第一次出场都被乔瓦尼和莱波雷洛无意中听到而搅乱。在本文所列举的录音中，阿诺德·厄斯特曼采用的是布拉格版，维也纳版增添的唱段收在附录里；加德纳和雅各布斯的版本亦然。麦克拉斯的CD录音巧妙地融合了替换唱段，墓地的场景出现了两次。尤洛夫斯基（Vladimir Jurowski）的DVD是布拉格版。其他人则采用传统的混合版，而富特文格勒和萨瓦利什（Wolfgang Sawallisch）版都省略了"她心情平静"这首咏叹调。

早期录音

　　二战前的录音似乎很少。约瑟夫·凯尔伯特（Joseph Keilberth）1936年斯图加特版《唐乔瓦尼》（Walhall公司发行，德语演唱）只能用于满足好奇心，不如他1937年的《魔笛》（Preiser公司发行）。但同一年，**弗里茨·布什**录制了第三个格林德伯恩的莫扎特录音。虽然是录音室制作，但它具有现场演出的所有活力和流畅性。在约翰·布朗利（John Brownlee）优雅的乔瓦尼和萨尔瓦托勒·巴卡洛尼（Salvatore Baccaloni）世故的莱波雷洛的带领下，这个演绎至今仍然能

带给我们很大的乐趣。至于布什精湛的指挥技艺，只要欣赏他稳定的速度和——举个例子——在咏叹调"他背叛了我"之前宣叙调上抽泣般的小提琴就可见一斑了。

单声道录音

让我们先跳过威廉·富特文格勒（我将在 DVD 部分再介绍他），直击**迪米特里·米特罗普洛斯**（Dimitri Mitropoulos）。这个 1956 年萨尔茨堡音乐节期间录制于萨尔茨堡岩壁剧场（Felsenreitschule）的版本，尽管音效不够饱满，但并未削弱这个杰出的演绎。乔瓦尼由切萨雷·谢皮（Cesare Siepi）演唱，他对这个角色的权威演唱超过二十年。与他之前和之后的许多歌手一样，他是以男低音演唱这个男中音角色的。他的搭档是另一位老将费尔南多·科雷纳（Fernando Corena）。听唱片，伊丽莎白·格吕梅尔（Elisabeth Grümmer）唱的安娜音色有一点单薄——但没有到令人不快的地步。在丽莎·德拉·卡萨（Lisa Della Casa）演唱的埃尔维拉等明星阵容中，列奥波德·西蒙诺（Léopold Simoneau）以完美的两首奥塔维奥的咏叹调脱颖而出。终场时司令官（Commendatore）唱出"站住"（'Ferma un po'）之前，米特罗普洛斯棒下的乐队奏出令人毛骨悚然的渐强，简直要把你从座椅中拽起来似的。最后的六重唱中，安娜和奥塔维奥的对唱有一处微小的删节。

谢皮、科雷纳和德拉·卡萨"组合"也出现在1957年卡尔·伯姆指挥的阵容强大的纽约大都会歌剧院版本（Andromeda公司发行）中。谢皮还在1962年科文特花园皇家歌剧院的版本中唱乔瓦尼。那个版本中演唱莱波雷洛的是无可比拟的杰兰特·伊万斯（Geraint Evans），听他和谢皮的对手戏，尤其是宣叙调部分，真是一种享受。蕾拉·金瑟（Leyla Gencer）演唱的安娜很有说服力，而理查德·刘易斯（Richard Lewis）在奥塔维奥的咏叹调中展示了他出色的气息控制。如果你觉得**乔治·索尔蒂**爵士（Sir Georg Solti）指挥的一切都用力过猛，那这个录音可能会让你感到意外。

立体声时代

在索尔蒂版中演唱埃尔维拉的塞娜·尤里纳克（Sena Jurinac），至少录制过这部歌剧中的两个角色。她在1958年弗里乔伊的版本中演唱安娜。伊姆加德·西弗里德（Irmgard Seefried）是一个热情、迷人的采琳娜，但尽管演唱阵容中有唱乔瓦尼的迪特里希·菲舍尔－迪斯考，这个版本（DG公司）并未获得成功。**卡洛·玛利亚·朱利尼**第二年的录音超越了它。对朱利尼的版本怎么赞扬都不过分。埃伯哈德·瓦赫特和朱塞佩·塔代伊（Giuseppe Taddei）是一对出色的主仆，前者既浪漫又有威胁性，后者则具讽刺意味，把"花名册"咏叹调唱得活灵活现。琼·萨瑟兰（Joan Sutherland）的大声哭喊

显示出她本可以成为很出色的瓦格纳女高音，而伊丽莎白·施瓦茨科普夫则从入场时的威严、庄重一路行进到流畅无痕的咏叹调"他背叛了我"。爱乐乐团的演奏非常出色，朱利尼的速度把握得十分完美。在三重唱"闭嘴，你这没良心的"（'Ah taci, ingiusto core'）中，诙谐与伤感之间的平衡恰到好处。由木管乐器伴奏的另一首三重唱"守护正义的天空"（'Protegga il giusto cielo'）非常精致。而由戈特洛布·弗里克(Gottlob Frick)演唱司令官简直是锦上添花。不足之处是，个别乐段之间的停顿让人意识到这不是在剧院录制的。

不过，**科林·戴维斯**爵士参与了在伦敦皇家节日音乐厅两场音乐会版的演出。他的唱片在 1972 年发行，也就是他接替索尔蒂在科文特花园皇家歌剧院的职位后不久。有意思的是，戴维斯按照朱利尼的思路，把全体齐唱"自由万岁……自由！"（'Viva la libertà…la libertà!'）处理成一个乐句。他肯定是在旁听朱利尼录音时记住了这样的做法。除了埃尔维拉返回救援采琳娜时稍嫌迟缓，戴维斯的录音在约翰·康斯特布尔风格大键琴的通奏低音助兴下，确实有歌剧现场演出的感觉。在"花名册"咏叹调中，木管乐器发出咯咯的笑声；咏叹调"闭嘴，你这没良心的"中，优美的弦乐得到强调。优秀的阵容里包括有斯图尔特·布罗斯 (Stuart Burrows)，他演唱的奥塔维奥甜蜜亲昵。

1970 年，尼古拉·吉奥罗夫（ Nicolai Ghiaurov ）再次

在萨尔茨堡——这次是在萨尔茨堡音乐节节日大厅——**赫伯特·冯·卡拉扬**的棒下演唱，他的演唱无法用"亲昵"这个词来形容。吉奥罗夫也是一位男低音，我怀疑这个角色的音高让他不舒服。他把那首节奏飞快的"香槟"（Champagne）咏叹调唱得有点潦草，而把那首小夜曲唱得笨拙而毫无诱惑性。卡拉扬在第二幕中几段咏叹调的速度让特蕾莎·齐丽丝－加拉（Teresa Zylis-Gara）和贡杜拉·雅诺维茨能够从容地歌唱，前者的咏叹调"他背叛了我"的很弱的再现几乎是沉思的。威尔士组合布罗斯的奥塔维奥与伊万斯的莱波雷洛表现出色。

ORFEO 不久前刚发行了一个现场录音，是 1973 年**沃尔夫冈·萨瓦利什**在慕尼黑录制的。如果说鲁杰罗·雷蒙迪（Ruggero Raimondi）演唱的乔瓦尼相当平淡，那么斯塔福德·迪恩（Stafford Dean）演唱的莱波雷洛可以算是不小的补偿：他那深沉的低音加上令人愉悦的轻微颤音，奉献了一段珍贵的"花名册"咏叹调。此外，他对雷蒙迪的模仿也是十分幽默滑稽。玛格丽特·普莱斯（Margaret Price）以其出色的花腔技巧驾驭了"别告诉我"（'Non mi dir'）这首咏叹调。露西娅·波普（Lucia Popp）唱出了一个迷人的采琳娜。库特·莫尔（Kurt Moll）演唱的司令官十分威武。

回到 1977 年的萨尔茨堡，在另一个场地克雷恩节日大厅。八十多岁的**卡尔·伯姆**喜欢放慢速度，即使是小步舞曲。太慢总比太快要好，但是显得笨重。人声的位置经常有点远，

而在莱波雷洛摘去伪装后更换唱碟，损害了情节的流动性。近二十年后的 1995 年，**查尔斯·麦克拉斯**爵士把他对 18 世纪音乐实践的理解带入到一场用现代乐器（但小号用的是自然小号）演奏的演出中：序曲开始部分低音的二分音符被缩短，咏叹调"她心情平静"的再现部分使用了装饰音，马塞托（Masetto）和司令官由同一位歌手演唱（如同在莫扎特时代那样）。这一切都做得很好，各方面的表演都很出色，而且替换唱段的编排是一个明显的额外馈赠（记住，为了体验本真的布拉格版，要省略"她心情平静"！）。

在**雅尼克·尼采－萨贡**（Yannick Nézet-Séguin）的音乐会版录音中，他允许狄亚娜·达姆娆（Diana Damrau）演唱的安娜有一些狂野的修饰，而莫吉卡·艾尔德曼（Mojca Erdmann）将采琳娜的那些咏叹调装饰得很迷人。乔伊斯·迪多纳托（Joyce DiDonato）的埃尔维拉很有尊严，甚至在"千万别相信他"（'Non ti fidar, o misera'）的开始部分感到遗憾的时候。紧随她那首精彩的"他背叛了我"之后是达姆娆那首强烈的"别告诉我"。卢卡·皮萨罗尼（Luca Pisaroni）演唱的"花名册"咏叹调严肃，有种不祥的气息，罗兰多·维拉宗（Rolando Villazón）带给我们一段受欢迎的、男子气概的"我心爱的宝贝"。尼采－萨贡精妙的指挥技艺令人惊叹。

时代乐器版

如前所述，时代乐器版的先驱是**阿诺德·厄斯特曼** 1989 年在德罗宁霍尔姆宫的录音，它是布拉格版加上维也纳版新增加唱段（作为附录）。但是埃尔维拉的宣叙调"多可怕的罪孽"（'In quali ecessi'）被省略了，大概是为了把歌剧压缩到两张唱片上。厄斯特曼的速度从快速到加了"涡轮增压"，整部歌剧（不包括附录部分）不到两个半小时。这有点太过分了。1994 年的**加德纳**版是一个更可靠的选择，但如果你想要布拉格版，你需要在 CD3 上编辑第 17 到第 21 段以及第 9(不是第 8) 到第 16 段的曲目。和麦克拉斯一样，加德纳在序曲中缩短了低音的二分音符（在第二幕结尾也是如此）。罗德尼·吉尔弗莱(Rodney Gilfry)把"我们会在那里牵手"('Là ci darem la mano')唱得温柔亲切，在其他地方则表现得很有力量。伊尔德布兰多·达坎杰罗（ Ildebrando D'Arcangelo ）是一位很合适的男低音莱波雷洛。露芭·奥尔戈纳欧娃（ Luba Orgonáová ）把速度为小快板的"别告诉我"唱得飞快，使安娜的绝望（无可否认令人厌烦）显得轻描淡写。另一方面，夏洛特·马乔诺（ Charlotte Margiono ）则是一个温柔、不歇斯底里的埃尔维拉，唱得很动听。路德维希堡音乐节的录音具有剧院演出的所有张力和流畅性。（我回想起在伦敦伊丽莎白女王音乐厅的那场音乐会上，演唱司令官的安德烈·西

尔维斯特利（Andrea Silvestrelli）伴着三支长号大步走下音乐厅台阶的情景。）

十二年过后，热内·雅各布斯也选择了维也纳版。不少人会比我更喜欢他的个性化指挥方式。他在马塞托的咏叹调中速度时快时慢，在乔瓦尼的"你们一半人去那边"（'Metà di voi qua vadano'）结尾时加速，在奥塔维奥和安娜进入六重唱时放慢速度，在莱波雷洛唱"请原谅，原谅"（'Perdon, perdono'）时再次加速。除了司令官不够威严外，演员阵容很好，弗莱堡巴洛克管弦乐团（Freiburg Baroque Orchestra）也很出色。就像雅各布斯指挥的作品那样，通奏低音演奏者非常活跃：他从头到尾都在弹个不停，并且像默片伴奏一样介绍着墓地场景。

雅各布斯从**提奥多尔·卡伦基斯**（Teodor Currentzis）2015年的版本中发现了自己现成的门徒：不同寻常的是，卡伦基斯采用包括有采琳娜和莱波雷洛场景的混合版，并在宣叙部中加入了无缘无故的独奏小提琴。小夜曲的伴奏变成了琉特琴和早期钢琴的二重奏。但精彩时刻也足够多——比如安娜情感爆发全身心投入地唱起"现在你知道荣誉是什么了！"，以及三重唱"守护正义的天空"的平静之感——所以这个版本很值得一听。

《唐乔瓦尼》DVD

首先是赫伯特·格拉夫（Herbert Graf）舞台制作、保罗·辛纳（Paul Czinner）导演的萨尔茨堡岩壁剧场版，乐队指挥威廉·富特文格勒。这个录像是在 1954 年 11 月富特文格勒去世前几个月摄制的。我不确定这是不是假唱，我们确实看到这位伟人在"现场"指挥乐队。演唱者阵容包括年轻的沃尔特·贝里饰演的具有危险性的马塞托，以及巅峰时期的切萨雷·谢皮饰演的乔瓦尼，他把乔瓦尼演成了电影明星埃罗尔·弗林（Errol Flynn）饰演的流氓大盗。他和奥托·埃德尔曼（Otto Edelmann）在三重唱"闭嘴，你这没良心的"中有趣地嬉闹着，但观众的笑声却让人怀念。格吕梅尔和德拉·卡萨都很出色。这是一部褪了色的老制作：不是首选，但不容错过。

1978 年约瑟夫·洛西（Joseph Losey）执导的歌剧电影也不是首选，该片在威尼斯和维琴察，主要在帕拉迪奥的罗通达别墅拍摄。莫扎特学者朱利安·拉什顿（Julian Rushton）将其归类为"优雅的愚蠢"，但我发现它是一部美丽而富有想象力的作品，在某种程度上尊重了音乐，而泽菲雷利（Zeffirelli）的歌剧电影《奥赛罗》则不是。**洛林·马泽尔**指挥巴黎歌剧院乐团演奏的音乐是事先录好的，虽然不怎么样，但演唱和表演都很出色。清宣叙调是在拍摄"现场"录制的。额外增加的男仆身穿黑衣，显得阴险、沉默，似乎毫无必要，但还

不足以破坏整体。

彼得·豪尔爵士1977年格林德伯恩的出品（Arthaus公司发行，伯纳德·海廷克指挥），其价值在于保留下了本杰明·卢克森（Benjamin Luxon）和斯塔福德·迪恩饰演的乔瓦尼和莱波雷洛，但摄政时期的布景感觉不太对，字幕严重地不同步（六年后，海廷克带着他获留声机大奖的录音重返歌剧——EMI/Warner）。迈克尔·汉佩（Michael Hampe）导演的1991年科隆歌剧院版的字幕也相当不稳定，像前者的同类。但是，这个**詹姆斯·康龙**（James Conlon）指挥的版本，作为传统的、严肃的舞台制作，是一个非常值得研究的例子：它在视觉上引人注目（比如，埃尔维拉在迷人的金黄色灯光下出现在她的阳台上）。托马斯·艾伦（Thomas Allen）在曼陀林（如今已不常见）的伴奏下唱了那首优美的小夜曲。

有两个出自科文特花园的制作。第一个（2008年）由**查尔斯·麦克拉斯**指挥的更好些。弗朗西斯卡·赞贝罗（Francesca Zambello）的导演手法有其独到之处（乔瓦尼在自己家的晚宴上光着上身，司令官不是以雕像出现，而是以他的真身出现），但总的来说直截了当。饰演乔瓦尼的西蒙·金利赛德（Simon Keenlyside）诙谐或幽默的念白声音优美。迪多纳托饰演的埃尔维拉一心想复仇，拿着一把火枪和一架望远镜走上场。她把咏叹调"他背叛了我"降低一个半音，这是莫扎特允许的。如同在尼采－萨贡版唱片中做的一样，她情感由

衷，声音控制得很美。六年后，乔纳森·哈斯韦尔（Jonathan Haswell）将卡斯帕·霍尔滕（Kasper Holten）的制作拍摄得非常好，歌手们的面部表情总是令人愉悦。布景设计和视频剪辑巧妙而富有想象力。但是窃听有点多：乔瓦尼旁观了多首咏叹调，包括埃尔维拉的"他背叛了我"和安娜的"别告诉我"。**尼古拉·路易索蒂**（Nicola Luisotti）指挥得很好，但他不应该同意大幅删减最后的六重唱。最后，马利乌斯·柯维埃谢（Mariusz Kwiecie）孤身一人，悲惨而恐惧。

弗拉基米尔·尤洛夫斯基 2010 年格林德伯恩的制作遵循了维也纳版，包括（据我所知是独一无二的）一个更为简短的段落，描述乔瓦尼消亡后到达的人物，并完全省略了后面的二重唱。场景是 1960 年佛朗哥统治下的西班牙：墨镜，白色晚礼服，香烟，宝丽来相机。乔瓦尼晚餐时的音乐来自晶体管收音机。杰拉尔德·芬利（Gerald Finley，饰演乔瓦尼）用砖头杀了布林德利·谢拉特（Brindley Sherratt）饰演的手无寸铁的指挥官之后显得魅力十足。当乔瓦尼在"千万别相信他"中试图与其他三个角色打交道时，他非常擅长表现尴尬。安娜·塞缪尔（Anna Samuil）饰演的是一个迷恋父亲而不是乔瓦尼的安娜，凯特·罗亚尔（Kate Royal）饰演的埃尔维拉一直迷恋着乔瓦尼。启蒙时代管弦乐团（Orchestra of the Age of Enlightenment）的演奏很精彩。

2014 年萨尔茨堡音乐节再次启用斯文－埃里克·贝克托

夫的制作。皮萨洛尼再次演唱了莱波雷洛，他曾为尤洛夫斯基和尼采-萨贡演唱过这个角色。他的主人是加德纳版中饰演莱波雷洛的达坎杰罗。场景是一家酒店的大堂。埃尔维拉在吧台后面唱着她的入场咏叹调，此时，一个蒙面恶魔给三个蒙面人端酒。乔瓦尼披着斗篷，戴着帽子，这套行头帮助他在指控者面前脱身。安娜在叙述乔瓦尼试图侵犯她的贞操时被唤醒；采琳娜和马塞托在二重唱"你就会看到"（'Vedrai, carino'）时脱得只剩内衣裤。**克里斯多夫·埃申巴赫**（Christoph Eschenbach）得到歌手们和维也纳爱乐乐团的全力支持：安妮特·弗里奇（Anett Fritsch）的"他背叛了我"与多年前伊丽莎白·沃恩（Elizabeth Vaughan）在科文特花园饰演的埃尔维拉最接近——那是我记忆中最激情、最绝望的埃尔维拉。

唐乔瓦尼勇敢无畏，挑战到最后一刻。到最后，除了一个人之外，其他所有人都离开了。可怜的埃尔维拉隐居到修道院，是最痛苦的人。没有一个舞台制作可以涵盖这部歌剧的所有迷人之处，所以也许你需要用自己的想象力从中得到更多。因此，无法推荐出最好的 DVD 版本，而推荐任何的 CD 版本都有一个关于使用版本的提醒：布拉格版、维也纳版，或（某种程度上的）混合版。我已经省略了真正糟糕的录音版本，所以你选任何录音都行，但朱利尼版还是名列前茅。

历史录音之选

布什版 Naxos 8 110135/7

格林德伯恩的战前录音至今仍具有强大的冲击力。萨尔瓦托勒·巴卡洛尼演唱的莱波雷洛非常棒，其他歌手也很不错。但最重要的是，弗里茨·布什的指挥使这个版本不容错过。

现代录音之选

尼采－萨贡版 DG 477 978 GM3

同样，这个版本的指挥也很出色，雅尼克·尼采－萨贡显然是一个天生演绎莫扎特的指挥。在伊尔德布兰多·达坎杰罗和卢卡·皮萨罗尼的带领下，歌手们倾力而为，乔伊斯·迪多纳托则唱出了完美的那段"他背叛了我"。

"复古风格"之选

加德纳版 DG Archiv 445 870-2AH3

麦克拉斯的 CD 版当然是合格的。但在"原始"乐器版的演绎方面，约翰·艾略特·加德纳凭借其出色的歌手阵容和演绎的现场感胜出。

首选

朱利尼版 EMI/ Warner 966799-2

将近六十年过去了，这个版本仍然很美妙。除了上面提到的歌手，演出阵容还包括格拉齐艾拉·休蒂、皮耶罗·卡普奇利（Piero Cappuccilli）和路易吉·阿尔瓦（Luigi Alva）。朱利尼（克伦佩勒晚年的接班人选）是无可挑剔的。想要更"戏剧性"的演绎，可试试戴维斯版。

入选录音版本

录音时间	艺术家	唱片公司及唱片编号
1936	Brownlee[C], Baccaloni[L], Souez[A], Helletsgruber[E]; Glyndebourne Op / **Busch**	Naxos 8 110135/7; Warner Classics 9029 58017-4
1954	Siepi[C], Edelmann[L], Grümmer[A], Della Casa[E]; VPO / **Furtwängler**	DG *DVD* 073 019-9GH
1956	Siepi[C], Corena[L], Grümmer[A], Della Casa[E]; VPO / **Mitropoulos**	Sony 88697 98587-2; Myto MCD00128
1959	Waechter[C], Taddei[L], Sutherland[A], Schwarzkopf[E]; Philh Orch / **Giulini**	Warner 2564 69940-5; EMI/Warner 966799-2; Alto ALC2502; Regis RRC9013
1962	Siepi[C], Evans[L], Gencer[A], Jurinac[E]; Royal Op, London / **Solti**	Royal Opera House Heritage ROHS007; Opera d'Oro OPD1452
1970	Ghiaurov[C], Evans[L], Janowitz[A], Zylis-Gara[E]; VPO / **Karajan**	Orfeo C615 033D
1972	Wixell[C], Ganzarolli[L], Arroyo[A], Te Kanawa[E]; Royal Op, London / **C Davis**	Philips 475 7379
1973	Raimondi[C], Dean[L], M Price[A], Varady[E]; Bavarian St Orch / **Sawallisch**	Orfeo C846 153D
1977	Milnes[C], Berry[L], Tomowa-Sintow[A], Zylis-Gara[E]; VPO / **Böhm**	DG 477 5655GOH3
1978	Raimondi[C], Van Dam[L], Moser[A], Te Kanawa[E]; Paris Op / **Maazel**	Second Sight *DVD* 2NDVD 3132
1989	Hagegård[C], Cachemaille[L], Auger[A], D Jones[E]; Drottningholm Court Th Orch / **Östman**	Decca 470 059-2DF2

1991	Allen^G, Furlanetto^L, James^A, Vaness^E; Cologne Gürzenich Orch / **Conlon**	ArtHaus *DVD* 100 021; *DVD* 102 319
1994	Gilfry^G, D'Arcangelo^L, Orgonášová^A, Margiono^E; EBS / **Gardiner**	DG Archiv 445 870-2AH3
1995	Skovhus^G, Corbelli^L, Brewer^A, Lott^E; SCO / **Mackerras**	Telarc CD80726
2006	Weisser^G, Regazzo^L, Pasichnyk^A, Pendatchanska^E; Freiburg Baroque Orch / **Jacobs**	Harmonia Mundi HMC90 1964/6
2008	Keenlyside^G, Ketelsen^L, Poplavskaya^A, DiDonato^E; Royal Op, London / **Mackerras**	Opus Arte *DVD* OA1009D; *BD* OABD7028D (7/09); *DVD* OA1150BD; *BD* OABD7155BD
2010	Finley^G, Pisaroni^L, Samuil^A, Royal^E; OAE / **Jurowski**	EMI *DVD* 072017-9
2011	D'Arcangelo^G, Pisaroni^L, Damrau^A, DiDonato^E; Mahler CO / **Nézet-Séguin**	DG 477 9878GH3
2014	D'Arcangelo^G, Pisaroni^L, Ruiten^A, Fritsch^E; VPO / **Eschenbach**	EuroArts *DVD* 207 2738; *BD* 207 2734
2014	Kwiecień^G, Esposito^L, Byström^A, Gens^E; Royal Op, London / **Luisotti**	Opus Arte *DVD* OA1145D; *BD* OABD7152D
2015	Tiliakos^G, Priante^L, Papatanasiu^A, Gauvin^E; MusicAeterna / **Currentzis**	Sony 88985 31603-2; 88985 31605-1

Key: ^GDon Giovanni ^LLeporello ^ADonna Anna ^EDonna Elvira

本文刊登于 2018 年 3 月《留声机》杂志

讽刺与真诚的巧妙结合

—— 歌剧《女人心》录音纵览

《女人心》是莫扎特与达·庞特合作的最后一部作品，是一部精心构思、层次丰富的喜歌剧。迈克·阿什曼（Mike Ashman）对诸多不同录音的全面评述，得出的结论异乎寻常。

《女人心》（ Cosi fan tutte，又译作"女人皆如此"）如今盛行于世界各大歌剧院剧目单上，但它不得不从早期失败的传说和达·庞特的脚本号称巧妙结合了讽刺和真诚（有时两者同时并行）的现实中幸存下来。达·庞特的脚本属于原创，这在那个年代的歌剧院很少见。——与劳伦斯·斯特恩和简·奥斯丁这类英国作家相仿，达·庞特的脚本以一种恶意的、冷幽默的机智对男女情人严加谴责。

莫扎特饶有兴味地接受了这个挑战，而最初打算为此脚本作曲的萨列里却无甚兴趣。将萨列里为开始那段三重唱"我的多拉贝拉"（'La mia Dorabella'）与莫扎特的做一比较，前者写的音乐刻板，后者则是乐队和人声同时在讲述几件事。听唐阿方索（Don Alfonso）的第一首（短）咏叹调，"我想

告诉你们，但没有勇气"（'Vorrei dir, e cor non ho'），他在为两姐妹下套——这很容易发展成乐队暗示的悲剧，但人声线条和演唱告诉我们，这是装出来的悲伤。

2012 年的《留声机》（Gramophone）博客上，指挥家托马斯·坎普（Thomas Kemp）写道："音乐中的讽刺概念在 18 世纪还是一件新鲜事。《女人心》在许多层面上展示了这一点，但很少受人赏识……一个常被忽视的地方是，对终止式的弱化（phrase off the cadences），这样音乐就不会因为过分强调小节线而变得乏味。舞台和乐池之间需要有一种对话的感觉：《女人心》是一部乐器和歌手相互演奏与回应的室内乐作品。此外，不仅是旋律——而且还经常由伴奏或乐队的中间声部，如第二小提琴、中提琴（如通常在弦乐五重奏中所处位置）、第二小号、第二单簧管、第二圆号、定音鼓等描述性格特征。"

20 世纪 80 年代前的录音

弗里茨·布什 1934/1935 年指挥的格林德伯恩版，经 Naxos 公司精心转制，在今天听起来就像是莫扎特与洛伦佐·达·庞特之间第三次也是最后一次合作的首演。布什的演绎既不悠闲，也不喧闹。从一开始，他就在应该有趣的地方很有趣——在第一段三重唱中就立即注意到了乐句的长短和断开，这使他的莫扎特听起来具有现代的历史感。第二幕中，

当恋人们受到自己行为的伤害时，布什表现得严肃而沉思，没有一丝浪漫的沉溺。这里有一些似乎很正宗，但后来失传了的东西——例如，两姐妹在她们的第一段二重唱"啊，看，姐姐"（'Ah,guarda sorella'）实际上是在攀比她们的情人，这与开场时两位男子的场景相类似。

说到这里，与其他几个早期格林德伯恩的莫扎特—达·庞特歌剧录音相比，这个版本的歌手阵容不那么出众，尽管维利·多姆格拉夫－法斯宾德（Willi Domgraf-Fassbänder）——布里吉特·法斯宾德（Brigitte Fassbaender）的父亲——演唱古列尔摩（Guglielmo）有一种奇妙的诀窍，听起来就像他唱的词是他创作出来的。黑德尔·纳什（Heddle Nash）颇为英式的费朗多（Ferrando）给这个原本不太适合他的角色带来了激情。艾琳·艾辛格（Irene Eisinger，一位法国评论家给她安的头衔是"非常、非常的女仆"）演唱的德斯皮娜（Despina）无疑非常可爱。即使这对姐妹的演唱趋向于"歌剧化"，但艾娜·苏兹（Ina Souez）至少明白"像石头一样"（'Come scoglio'）中有自嘲的元素。从布什这个版本开始，当你听了所有更现代的版本后，再回过来听布什的版本，仍然令你耳目一新。

在不少于 12 个可追溯的版本中，第一个当属**卡尔·伯姆** 1949 年 1 月在日内瓦的录音。这是一次排练不充分但充满活力的现场演出，有苏珊娜·丹科（Suzanne Danco）和朱丽

埃塔·西米奥娜托（Giulietta Simionato）演唱的色彩丰富且反差很大的两姐妹，还有在托斯卡尼尼棒下演唱过法尔斯塔夫（Falstaff）的马里亚诺·斯塔比里（Mariano Stabile）的意大利风格的阿方索（每个笑话和重要之处都做了突出。为达到这一效果，这位大师故意放慢节奏，提高音调）。但最有趣的是这场瑞士演出的喜剧风格（两姐妹也不例外，连她们的啜泣都很夸张），这让人想起《女人心》在问世后最初的一个半世纪里，欧洲人只把它看作是一场客厅里的闹剧。

伯姆 1962 年在伦敦为制作人沃尔特·莱格（Walter Legge）录制的这部歌剧最受欢迎，也是删减最少的。然而，伊丽莎白·施瓦茨科普夫和克里斯塔·路德维希（Christa Ludwig）演唱的这对姐妹听起来总是太过高贵，不像是费拉拉[①]的急于长大的雏鸟。试着听一下路德维希唱的"无法平复的悲伤"（'Smanie implacabili'）和"爱情就像个小偷"（'È amore un ladroncello'）——像是陷入奥克塔维安的情感中的元帅夫人[②]。当德斯皮娜——由嗓音轻盈的汉妮·斯特菲克（Hanny Steffek）演唱——引荐假冒的"阿尔巴尼亚人"时，这对姐妹的反应就好像是她把清洁工带进了客厅——有意思的是，莫扎特最初打算让凯鲁比诺来扮演德斯皮娜这

① 费拉拉 Ferrara，意大利北部城市。
② 奥克塔维安和元帅夫人是理查·施特劳斯歌剧《玫瑰骑士》中的一对恋人。

个角色。① 莱格（以及此处的伯姆）对这部作品过于严肃的态度避免了喜剧色彩像瘟疫般泛滥，但却没有提供令人信服的解读。沃尔特·贝里把阿方索唱成了一个中立的老人，而这个角色在剧中本应是达·庞特讽刺、愤世嫉俗的哲学的代言人。阿尔弗雷多·克劳斯（Alfredo Kraus）把费朗多唱得美妙绝伦，但就像是踩了刹车的 19 世纪意大利歌剧。对 2015 年的我们来说，这个版本的演奏和演唱都属于老式经典，但太多的彬彬有礼的美，没有幽默，也没有讽刺。

莱格第一次录这部歌剧是在 1954 年，与**卡拉扬**及爱乐乐团为 Columbia 唱片公司录制。在这个录音里，施瓦茨科普夫演唱的费奥迪莉姬（Fiordiligi）两首重要的咏叹调 "像石头一样" 和 "为了怜悯"（'Per pietà'），比她在 1962 年伯姆版中听起来要年轻得多（尽管仍然不够女性化），而且她与南·梅里曼（Nan Merriman）演唱的暗色（但不过于丰满）的多拉贝拉和完美的、老式莫扎特男高音莱奥波德·西蒙诺演唱的费朗多很相配。与伯姆 1962 年的录音不同，这对姐妹在第二幕中的二重唱 "我喜欢肤色深的那个"（'Prenderò quel brunettino'）听起来确实像是在选择恋人（而不是甜点）。丽莎·奥托（Lisa Otto）演唱的德斯皮娜像是一只米妮老鼠，和她那两位女主人在听觉上形成鲜明对比，而且当她去除伪

① 这里指莫扎特打算让最初扮演《费加罗的婚礼》中凯鲁比诺的歌手多罗蒂亚·布萨尼（Dorotea Bussani）来演德斯皮娜。

洛伦佐·达·庞特，莫扎特歌剧《费加罗的婚礼》《唐乔瓦尼》《女人心》的脚本作者。

装时也很可爱。但她唱的医生和证婚人 ① 太卡通化，无法反复聆听。塞斯托·布鲁斯坎蒂尼（Sesto Bruscantini）显示出了控制得当的经典意大利式的阿方索。卡拉扬的演绎尽管在细节处理上十分精美，却与作品的情感戏剧性几乎无关，更别说它的讽刺或幽默了。

圭多·坎泰利（Guido Cantelli）1956 年的现场录音，其歌手可谓"后卡拉扬／莱格"阵容：演唱两姐妹和古列尔摩的歌手相同，而费朗多则由新晋的路易吉·阿尔瓦（Luigi Alva）演唱，展现出一种意大利室内音乐的光彩。施瓦茨科普夫对坎泰利给她的自由十分享受，最后那段"为了怜悯"听起来少女气十足。格拉齐艾拉·休蒂（Graziella Sciutti）在其角色的演唱中完全"扮演"了德斯皮娜，并保持了绝对的声乐品味。她的演唱表现了丰富的智慧，却没有丝毫的讽刺意味，即使是在唱医生和证婚人的时候。这种演唱应该适当调整。

索尔蒂爵士早期的 Decca 版本歌手阵容强大，在声音要求和性格表现等方面都非常好。被低估的皮拉·洛伦加（Pilar Lorengar）演唱的费奥迪莉姬优雅而从容（且听她那首毫无畏惧的"像石头一样"）。特蕾莎·贝尔甘扎（Teresa Berganza）演唱的多拉贝拉朴实而感性。瑞兰德·戴维斯（Ryland Davies）演唱的费朗多热情而富有冒险精神。加布里埃尔·巴奎尔

① 剧中德斯皮娜以女仆、医生和证婚人三种身份出现。

（Gabriel Bacquier）演唱的阿方索既无好奇心又无危险性。而简·巴比耶（Jane Berbié）演唱的德斯皮娜就是一个天生的女仆。杰弗里·泰特(Jeffrey Tate)是一位具有舞台戏剧意识的大键琴演奏者。索尔蒂在音乐上的推进处处都显得合理，这个录音至今仍是众多版本中一匹令人兴奋的黑马。

奥托·克伦佩勒(Otto Klemperer)1971年的版本，在平衡（木管和铜管声音靠前）和分句（既不延长也不含混）这两方面，表明这位指挥家非常了解莫扎特的声音，而这种声音在20世纪80年代之前常常被丢失。（仅有不相关的噪音一样的通奏低音不合要求。）克伦佩勒的速度偏慢，但这是为达到对比的效果有意为之。以"无法平复的悲伤"为例——也许这不是这个版本中明显的成功之处，对伊冯恩·明顿（Yvonne Minton）演唱的多拉贝拉来说肯定是困难的，但在"当代风格"之前，很少有其他指挥家能够将伴奏中折磨人的复仇女神的激动节奏呈现得如此令人信服。克伦佩勒还努力让年轻的玛格丽特·普莱斯（Margaret Price）成为他的费奥迪莉姬——这是一次成功。露西娅·波普唱出了一个厚脸皮且不老套的德斯皮娜，和可靠的士兵／情人阿尔瓦以及杰兰特·伊万斯并肩战斗。只是汉斯·索廷（Hans Sotin）太直率——这本身不算什么缺点——过于逐字逐句，而不是一以贯之地解读阿方索这个角色。

革命性的解读

《女人心》的听觉革命始于1984年**阿诺德·厄斯特曼**的"琴鸟"（L'Oiseau-Lyre）录音。这是当时他指挥德罗宁霍尔姆时代乐器乐团录制的几个作品中歌手阵容略微国际化的版本。突然间，19/20世纪的光泽不见了。其他大多数的演绎听起来都显得太慢了。由于仿制的时代乐器的清晰度，几乎所有段落的速度都比听众以前听到的要快。在当代莫扎特的演绎中，倚音突然变得无处不在。而且，虽然这个演绎没有提供许多其他录音中具有的19世纪风格的精湛技巧，但厄斯特曼把声音处理得灵活轻巧，带有那个时代的风貌。例如，蕾切尔·雅卡尔（Rachel Yakar）唱的"像石头一样"具有充沛的力量和灵巧的穿透力，而乔治娜·雷斯克（Georgine Resick）演唱的德斯皮娜轻松、活泼、且不夸张。演唱阿方索的是经验老到的卡洛斯·费勒（Carlos Feller），非常注重喜剧（和讽刺），而演唱士兵/情人的托姆·克劳斯（Tom Krause）和戈斯塔·温伯格（Gösta Winbergh）经验丰富，在新奇的语境里展现了优美的声音。德罗宁霍尔姆时代乐器乐团展示出纯粹、圆润的管乐和声，弦乐的音色温暖、干净，小号和鼓声突出。最后，木管乐器的分句实际上可以听作正在对演唱或表演内容的解说。这是一个完整的歌剧录音，包括了第一幕中"为命运制订了律法"（'Al fato dan legge'）和所有三首费朗多的咏

叹调，古列尔摩的表演咏叹调（display aria）[1] 则作为附录。这个录音影响巨大，让许多不关心时代乐器的人感到吃惊。

尼古拉斯·哈农库特第一个录音室版本的《女人心》在七年后发行，与之合作的阿姆斯特丹音乐厅乐团使用的乐器除自然圆号和自然小号外都是现代乐器。然而，他确实让弦乐演奏者采用一种几乎没有揉弦的音色，木管乐器发出突显的木质音色，铜管乐器则发出轰鸣声。发音清晰、乐句生动以及重音尖锐，是当今的流行款。宣叙调中的羽管键琴和大提琴（而不是早期钢琴）也是如此。这是一种相当宏大的声音，但大厅的声学环境让一切都清晰了然。在戏剧上，感觉好像是把歌剧放在长场景，而不是多个分开的独立段落中考量。速度并不是按通常的惯例，而是根据戏剧和性格要求而定 ["每天写信给我"（'Di scrivermi'）、"我把心给你"（'Il core vi dono'）和"不要退缩"（'Non siate ritrosi'）缓慢，而"但愿风儿温柔吹拂"（'Soave sia il vento'）相当轻快]。

歌手阵容也很个性化。托马斯·汉普森（Thomas Hampson）演唱阿方索——虽然听起来很年轻，但他完全融入其中。安娜·史泰格（Anna Steiger），一个引人注目的性格歌手，尽管她的德斯皮娜听上去并不总是那么舒服。这个《女

[1] 指咏叹调"你们转向她，注视她"（'Rivolgete a lui lo sguardo'）。这首咏叹调最初是莫扎特为歌手弗朗切斯科·贝努奇（Francesco Benucci）所写，歌剧演出时一般删掉不唱，但作为一首独立的音乐会曲目一直流行至今。

人心》的第二个"现代"录音就像莎士比亚《第十二夜》(*Twelfth Night*)：所有装饰的背后是黑暗和怪异。它全然享受着唱词和音乐的多重共鸣（严肃的或滑稽的），这让贝多芬（他认为脚本是"不道德的"）、瓦格纳（称其"琐碎"）、指挥家托马斯·比彻姆爵士(Sir Thomas Beecham)(把这部歌剧描述为"在南方海岸边万里无云的陆地上度过的漫长夏日")等人都非常困惑。

在**约翰·艾略特·加德纳**爵士遍览莫扎特成熟期歌剧的过程中，考虑了莫扎特本人的建议，即两姐妹在许多方面（包括音乐上）是可以互换的。由此，演唱多拉贝拉的是女高音罗莎·曼尼恩（Rosa Mannion），色彩鲜艳，引人发笑，而不是长期以来已经成为习惯标准的次女高音，她甚至在"像石头一样"中帮着演唱了由阿曼达·鲁克罗夫特 (Amanda Rocroft) 演唱的明亮、前卫的费奥迪莉姬的一些乐句。雷纳·特罗斯特 (Rainer Trost) 优雅的费朗多、艾里安·詹姆斯 (Eirian James) 活泼迷人（但绝不愚蠢）的德斯皮娜，以及（在 CD 上）卡洛斯·费勒戏剧性的阿方索，造成的效果是一出没有闹剧的轻喜剧。

尽管使用了时代乐器，但这仍然是一个声音相当传统的莫扎特，对倚音的使用持开放的态度，伸缩速度的运用也相当自由，并有意突出乐队的有趣部分。加德纳似乎决心让第二幕结尾成为一个严肃的终场，节奏稳定，并且（从轮番祝酒开始）同样强调动作非幽默的一面。甚至士兵们自我揭露假扮

"阿尔巴尼亚人"和对德斯皮娜假扮医生的揭露，都直言不讳。这种方法将"我的偶像，如果这是真的"（'Idol mio, se questo è vero'）[1] 提升至贝多芬式赞美诗般的告别的地位。DVD 保留了一种简单的图画书制作（归功于指挥家本人），带有 18 世纪风格的海滨风景、家庭场景和服装。

查尔斯·麦克拉斯爵士第一个《女人心》——与苏格兰室内乐团（Scottish Chamber Orchestra）合作，费利西蒂·洛特（Felicity Lott）演唱了一个有趣的费奥迪莉姬——已无人置评，尽管仍然有售。他的第二个《女人心》转而与启蒙时代管弦乐团合作，选择使用尘封已久的马默杜克·E.布朗（Marmaduke E Browne）的维多利亚时代的英语译本。然而，从演奏方面来讲，足以跻身最好的时代乐器乐团版本之列。演员阵容由男性主导：托马斯·艾伦（Thomas Allen）演唱的阿方索经验老到且狡猾；克里斯托弗·马尔特曼（Christopher Maltman）演唱的古列尔摩自信、明确；托比·斯宾塞（Toby Spence）演唱费朗多的"被背叛，被嘲笑"（'Tradito, schernito'）很出色。在女性角色中，戴安娜·蒙塔古（Diana Montague）赋予多拉贝拉多重性格。

[1] 这个唱段在歌剧结尾处。

启示性版本

继尼斯特曼之后，下一个革命性的录音是歌手出身的指挥家**热内·雅各布斯**的版本。音乐快的地方非常快，慢的地方非常慢。有些地方结合得不合常规，比如在"我觉得，哦，上帝啊"（'Sento, oh Dio'）中，男人的辩解与女孩的请求在速度上形成强烈对比。近乎躁狂的早期钢琴 [由尼古劳·德·菲格埃尔多（Nicolau de Figueirdo）演奏] 使宣叙调充满了激情和创意。管弦乐的规模基于原始的维也纳演出：第一小提琴声部不允许占主导地位，小号和其他木管乐器位置突前。雅各布斯的歌手阵容是他在这类剧目中惯用的充满活力的混合体：既有经验丰富的，也有新手。维罗妮科·根茨（Véronique Gens）和博纳尔达·芬克（Bernarda Fink）是对比鲜明的两姐妹；演唱阿方索的皮耶特罗·斯帕格诺里（Pietro Spagnoli）听起来像一个轻快的男中音，因此在角色的音域上与富有创造力的演唱古列尔摩的马塞尔·布恩（Marcel Boone）相互适应；而维纳·库拉（Werner Güra）差不多就是一个出色的费朗多。但这个录音的主要焦点是雅各布斯本人，他在莫扎特的音乐中到处寻找冲击力和惊喜，他认为这与达·庞特的故事画面是相互映衬的。

最新近的两个《女人心》录音是**雅尼克·尼采－萨贡**和提奥多尔·卡伦基斯。与雅各布斯和麦克拉斯相比，尼采－萨

贡的版本听起来浪漫而老派。如今我们期望听到的那种作品的驱动力量，消失在卡拉扬式的美妙的管弦乐效果和平衡的薄雾中。这个版本有一些优秀的歌唱，从米娅·佩尔森（Miah Persson）和安吉拉·布劳尔（Angela Brower）演唱的姐妹俩，到罗兰多·维拉宗演唱的热情充沛的费朗多，但不足以一对一地弥补其戏剧性的缺失。

来自西伯利亚前哨彼尔姆的**提奥多尔·卡伦基斯**，从时代乐器演奏家们，尤其是雅各布斯那里摄取了一整套创意，运用在他的新莫扎特/达·庞特系列中。唱片公司大张旗鼓的宣传告诉我们，我们终于听到了莫扎特想要的声音。卡伦基斯的实验包括一位早期钢琴演奏家，他让雅各布斯的声音听起来互不相干（其通奏低音部分还配有鲁特琴和手摇风琴），以及类似对快速度和慢速度的无序演奏。西蒙妮·克尔梅丝（Simone Kermes）演唱的费奥迪莉姬听上去像个男童女高音，这一实验性的选角让整个状况变得有点混乱。一些歌唱——克里斯托弗·马尔特曼（Christopher Maltman）的古列尔摩和玛莱娜·厄尔曼（Malena Ernman）的多拉贝拉——和演奏都非常棒，但对于想安坐在家聆听的人来说，这个版本实验性的想法过多。

银幕上的《女人心》

随着人们不断加深对这部歌剧多层次喜剧性的理解，DVD作为视觉媒介在21世纪头十年发行的新版本《女人心》中占

据了主导地位。彼得·塞拉斯（Peter Sellars）导演、**克拉格·史密斯**（Craig Smith）指挥的 1990 年版《女人心》，把现代美国的德斯皮娜的海滨餐厅作为背景。导演和演员们都很努力地想要再现文本中一些在 18 世纪 90 年代的维也纳引起轰动的价值。即使你并不总想把阿方索看作（引用笔者本人在 2005 年《留声机》上的评论）"神经质的、厌恶女性的越南兽医，把'阿尔巴尼亚人'视为敏感的嬉皮士，还有霓虹灯下的 20 世纪场景和塞拉斯经常使用的奇妙的编舞说明等等"，在这个舞台上，与这位导演经常合作的艺术家——詹姆斯·玛达莱娜（James Maddalena）、塞恩福德·希尔万（Sanford Sylvan）、苏珊·拉尔森（Susan Larson）——几乎每一刻都在为文本和音乐添彩。音乐演绎的价值，如果不能算更高，也足够高了。

奥地利电影导演迈克尔·哈内克（Michael Haneke）的版本由**希尔维安·坎布瑞林**（Sylvain Cambreling）指挥，哈内克将这部作品设定在阿方索和德斯皮娜举办的一场现代派对上——他俩好像明显是一对曾经的夫妻。在派对上的游戏自然是交换情侣，而且允许不在舞台上的演员大肆偷听，但不可以去揭穿。威廉·施梅尔（William Shimell）演唱的温和而悲伤的阿方索似乎想参与这两对年轻情侣的游戏，以证明或反驳他自己与克里斯汀·阿芙莫（Kerstin Avemo）演唱的德

斯皮娜（穿着小丑服）的感情失败，并最终使得他俩复合。持续不安的气氛像惊悚片一样让人屏息，安妮特·弗里奇（Anett Fritsch）在声音和视觉上都堪称无与伦比的费奥迪莉姬，引领了一场流畅的音乐表演。

在此四年前，克劳斯·古斯执导、**亚当·费舍尔**（Adám Fischer）指挥的萨尔茨堡版《女人心》，也是以现代派对为背景，演唱阿方索和德斯皮娜的波·斯科夫胡斯（Bo Skovhus）和帕特丽夏·佩蒂邦（Patricia Petibon），都是尽心尽力且胜任的演员，采用巴洛克神（Baroque gods）的动作控制这两对情侣的行为和关系，是对达·庞特的脚本来源卢多维科·阿里奥斯托（Ludovico Ariosto）和皮埃尔·德·马里沃（Pierre de Marivaux）①的一个精巧的回顾。古斯擅长编排"错误的"情侣在一起时的痛苦和尴尬——既有趣又令人尴尬。但是，摄制的视频中［视频导演布里安·拉格（Brian Large）］，第二幕的最后部分令人困惑，既没交代清楚到底怎么回事，也没有弄明白木偶操纵者的反应。

已故导演帕特里斯·切若（Patrice Chéreau）2005年携《女人心》重返歌剧，他充分运用自己和舞台设计理查德·佩杜兹（Richard Peduzzi）的美学概念，即空旷的剧院空间、能剧演员和频繁的移动，以重现传说中18世纪马里沃的戏剧《争吵》

① 前者为15—16世纪意大利诗人，后者为18世纪法国剧作家、小说家，写有大量喜剧。

（*La dispute*，厄斯特曼认为这部作品是《女人心》故事情节的一个生动的先驱）的舞台模式。交换情侣的诱惑被以古典的方式观照和编排。最后，一切都令人信服地以一种疲惫而紧张的拥抱结束。最完满的贡献来自演唱多拉贝拉的艾莉娜·嘉兰查（Elina Garanča）、演唱德斯皮娜的芭芭拉·邦妮（Barbara Bonney）和指挥**丹尼尔·哈丁**（Daniel Harding）。尽管如此，这个版本能否成为不朽或许还言之尚早。

对于**弗朗茨·维尔瑟－莫斯特**和苏黎世歌剧院而言，斯万－埃里克·贝克托夫开创了一个正统时期，并且［通过奥利弗·威德默（Oliver Widmer）饰演的阿方索］表演方式是学院派手法。捉迷藏式的游戏玩得有点过，终场的剧情有点匪夷所思：古列尔摩的愿望在犯了错的情侣们的婚礼仪式上得到了满足，但来得有点晚——费奥迪莉姬竟然误吃毒药而死。维尔瑟－莫斯特采用令人耳目一新的几乎完整的总谱，并采用了时代乐器版的管弦乐风格，快速的节奏和简洁的织体。

最后一张值得关注的 DVD 是 Ursel 公司与卡尔－恩斯特·赫尔曼（Karl-Ernst Herrmann）视觉效果靓丽的萨尔茨堡复活节音乐节制作，由托马斯·格里姆（Thomas Grimm）运用小屏幕聚焦拍摄，**曼弗雷德·霍涅克**（Manfred Honeck）指挥。舞台比其他大多数的制作更抽象（通奏低音演奏者在舞台上具有视觉性效果），带有明显的三角形区域、屏幕和用于休息的巨石，明显受日本能剧的有益启发。托马斯·艾伦把

阿方索演成一位温文尔雅的"舞台监督";安娜－玛丽亚·马丁内兹（Ana-María Martínez）和索菲·科赫（Sophie Koch，穿着优雅的小女孩）饰演了一对至少了解一些男孩小阴谋的姐妹;海伦·多纳特（Helen Donath）则把德斯皮娜演成一个精力充沛的老女仆。

那些需要某个时代背景下更为写实的版本的人可能会被尼古拉斯·海特纳（Nicholas Hytner）的格林德伯恩舞台所吸引——这种推测或许有点无聊，但无论如何，指挥（**伊万·费舍尔**，Iván Fischer）和演唱都很完美。

历史录音之选

弗里茨·布什版，Naxos mono 8 110280/81

布什对这部作品的理解十分透彻，所有有待发现的趣味性和争议之处都出现在这个格林德伯恩的"首演"中。虽有删节——这是当时的传统——但不影响这个版本的冲击力。

DVD 之选

希尔维安·坎布瑞林版，C Major 714508

这当然只是一种"诠释"，并不适合那些非时代演奏的憎恨者。但哈内克的制作，无论听还是看，都非常好，而且十分紧凑，足以鼓励观众多次观看。

革命性版本之选

阿诺德·厄斯特曼版，DECCA 470 8602

使用时代乐器，并较早运用于歌剧。厄斯特曼在 1984 年以其惊人的速度和对风格的把握，不仅是对这部作品的演绎的重大突破，也是对复古风格演奏 [1] 的精神气质的重大突破。

首选

热内·雅各布斯版

Harmonia Mundi HMC90 1663/5

凭借科隆协奏团纯净的音色和自由即兴的演奏，以及歌手们充满活力的演唱，这个版本至今仍然像首演现场录音一样火爆。

[1]　原文 historically informed performance，指旨在通过历史考证，力求还原作品产生年代该作品的演奏样式和风格。有时又称为"本真演奏"（authentic performance）或"时代演奏"（period performance）。

入选录音版本

录音时间	艺术家	唱片公司及唱片编号
1934/35	Souez[F], Helletsberger[D], Brownlee[A], Nash[Fe], Domgraf-Fassbänder[C], Eisinger[De]; Glyndebourne Opera / **Busch**	Naxos 8 110280/81
1949	Danco[F], Simionato[D], Stabile[A], De Luca[Fe], Cortis[G], Morel[De]; Suisse Romande Orch / **Böhm**	Walhall WLCD0067
1954	Schwarzkopf[F], Merriman[D], Bruscantini[A], Simoneau[Fe], Panerai[C], Otto[De]; Philh / **Karajan**	EMI 948245-2; Naxos 8 111232/4; Regis RRC3010; United Classics T2CD2012033
1956	Schwarzkopf[F], Merriman[D], Calabrese[A], Alva[Fe], Panerai[C], Sciutti[De]; La Scala, Milan / **Cantelli**	Walhall WLCD0164
1962	Schwarzkopf[F], Ludwig[D], Berry[A], Kraus[Fe], Taddei[C], Steffek[De]; Philh / **Böhm**	EMI 966785-2
1971	M Price[F], Minton[D], Sotin[A], Alva[Fe], Evans[G], Popp[De]; New Philh / **Klemperer**	EMI 559852-2
1973/74	Lorengar[F], Berganza[D], Bacquier[A], Davies[Fe], Ganzarolli[C], Berbié[De]; LPO / **Solti**	Decca 473 354-2DOC3; 475 7033DM3
1984	Yakar[F], Nafé[D], Feller[A], Winbergh[Fe], Krause[C], Resick[De]; Drottningholm Court Theatre / **Östman**	Decca 470 8602
1990	Larson[F], Felty[D], Sylvan[A], Kelley[Fe], Maddalena[C], Kuzma[De]; Vienna SO / **Smith**	Decca *DVD* 071 4139
1990	Margiono[F], Ziegler[D], Hampson[A], van der Walt[Fe], Cachemaille[C], Steiger[De]; Concertgebouw Orch / **Harnoncourt**	Teldec 9031 71381-2
1992	Roocroft[F], Mannion[D], Feller[A], Trost[Fe], Gilfry[C], James[De]; EBS / **Gardiner**	Archiv Produktion 437 829-2AH3
1992	Roocroft[F], Mannion[D], Nicolai[A], Trost[Fe], Gilfry[C], James[De]; EBS / **Gardiner**	Archiv Produktion *DVD* 073 026-9AH2
1993	Lott[F], McLaughlin[D], Cachemaille[A], Hadley[Fe], Corbelli[C], Focile[De]; SCO / **Mackerras**	Telarc 3CD80728
1998	Gens[F], Fink[D], Spagnoli[A], Güra[Fe], Boone[C], Oddone[De]; Concerto Köln / **Jacobs**	Harmonia Mundi HMC90 1663/5
2005	Wall[F], Garanča[D], Raimondi[A], Mathey[Fe], Degout[C], Bonney[De]; Mahler CO / **Harding**	Virgin Classics *DVD* 344716-9

2006	Persson[f], Vondung[D], Rivenq[A], Lehtipuu[Fe], Pisaroni[G], Garmendia[De]; Glyndebourne Opera; OAE / **I Fischer**	Opus Arte *DVD* OA0970D; *BD* OABD7035D
2006	Martínez[f], Koch[D], Allen[A], Mathey[Fe], Degout[G], Donath[De]; Vienna State Opera / **Honeck**	Decca *DVD* 074 3165DH2
2007	Watson[f], Montague[D], Allen[A], Spence[Fe], Maltman[G], Garrett[De]; OAE / **Mackerras** [英语版]	Chandos CHAN3152
2009	Persson[f], Leonard[D], Skovhus[A], Lehtipuu[Fe], Boesch[G], Petibon[De]; VPO / **A Fischer**	EuroArts *DVD* 207 2538 ; *BD* 207 2534
2009	Hartelius[f], Bonitatibus[D], Widmer[A], Camarena[Fe], Drole[G], Janková[De]; Zurich Opera / **Welser-Möst**	ArtHaus *DVD* 101 495; *BD* 101 496
2012	Persson[f], Brower[D], Corbelli[A], Villazón[Fe], Plachetka[G], Erdmann[De]; COE / **Nézet-Séguin**	DG 479 0641GH3
2013	Fritsch[f], Gardina[D], Shimell[A], Gatelli[Fe], Wolf[G], Avemo[De]; Teatro Real, Madrid / **Cambreling**	C Major *DVD* 714508; *BD* 714604
2013	Kermes[f], Emman[D], Wolff[A], Tarver[Fe], Maltman[G], Kastyan[De]; Music Aeterna / **Currentzis**	Sony Classical 88765 46616-2

Key: [f]Fiordiligi; [D]Dorabella; [A]Don Alfonso; [Fe]Ferrando; [G]Guglielmo; [De]Despina

本文刊登于 2015 年 4 月《留声机》杂志

共济会之魔

———歌剧《魔笛》录音纵览

莫扎特最受欢迎的舞台作品之一，汇集童话、共济会和古埃及元素，更有一些他写过的最好的音乐。

———艾伦·布莱思（Alan Blyth）

莫扎特的《魔笛》1791 年首演于维也纳郊区一家木制建筑的小剧院，这部歌剧被看作是令人惊叹的富有创造性的作品。表演家兼演员经纪人埃马努埃尔·席卡内德 (Emanuel Schikaneder) 租了这间剧院，想演出一部以童话形式吸引普通观众的剧作，这在当时的奥地利首都很流行。莫扎特应邀作曲。毫无疑问，他很高兴能够不用当时公认的风格来满足所谓的都市观众，而是为那些不那么见多识广的看戏人来写。

无疑，席卡内德得到的远超他的预期，这自然包括他饰演的捕鸟人帕帕吉诺一角，展示了自己作为喜剧演员的能力，并以对话直接表达给观众。莫扎特则突破了童话的套路，讲述了一个即使在今天仍有学者和听众都无法确定其含义的故事。正如罗德尼·米尔恩斯（Rodney Milnes）在他最近的钱

多斯版注释中尖锐指出的那样，这部作品有其自身的对称性和明显不可调和的对立面——"光明与黑暗，太阳与月亮，男性与女性，火与水，金与银"。

莫扎特为这部剧作全方位量身打造的音乐堪称神奇。这是一个音乐的万花筒，有序曲庄严的对位，铠甲武士的巴赫式众赞歌，夜后热烈的花腔，萨拉斯特罗高贵的咏叹调，对塔米诺和帕米娜的痛苦之恋发自内心的表达，以及与此形成鲜明对比的帕帕吉诺（和后来的帕帕吉娜）用当时流行语歌唱。最终，所有一切都融合成一个让人满意的整体。

早期版本

这部歌剧录音的早期历史起伏不定，尽管现在声称第一个录音室版本非常值得推荐：这是 1937 年 12 月斯图加特的一次广播录音，是由年轻的**约瑟夫·凯尔伯特**指挥的系列广播节目之一，在严肃与轻松之间，以及速度选择方面取得了很好的平衡。全班德籍歌手阵容由莫扎特风格大师瓦尔特·路德维希（Walther Ludwig）领衔，他演唱的塔米诺刚毅、敏感、能言善辩，是这个录音中最有说服力的角色设定之一，在英雄与抒情之间做到了完美的平衡。与他一起的是卡尔·施密特-瓦尔特（Karl Schmidt-Walter）演唱的机智、厚脸皮的帕帕吉诺。年轻但影响力不大的特露德·艾佩尔勒（Trude Eipperle）演唱帕米娜。约瑟夫·冯·马诺瓦尔达（Josef von

Manowarda）演唱的萨拉斯特罗权威、自然。乔治·哈恩（Georg Hann）演唱的布道者意味深长，他对文本的处理方式非常有意思。丽娅·皮尔蒂（Lea Piltti）是维也纳国家歌剧院的当红 "夜后"，脾气火爆，还略带野性。

托斯卡尼尼 1937 年的萨尔茨堡现场演出在很多方面都参差不齐。这位受人尊敬的大师的速度是有问题的，声音也不利于轻松聆听。加米拉·诺沃特娜（Jarmila Novotná）演唱的帕米娜让人肃然起敬，但她的解读由于托斯卡尼尼的匆忙而受到诟病。维利·多姆格拉夫－法斯宾德演唱的帕帕吉诺很迷人，亚历山大·基普尼斯（Alexander Kipnis）演唱的萨拉斯特罗庄严、洪亮。

此版中唱塔米诺的黑尔格·罗斯芬格（Helge Rosvaenge）在沃尔特·莱格几个月后于柏林录制的**托马斯·比彻姆**版中唱的也是塔米诺。尽管听起来他很努力，而且他的浪漫方式与今天演唱莫扎特的方式有点格格不入，但人们不得不佩服他歌唱的热情和力量。这个被称为传奇录音的版本并不总是名副其实。比彻姆轻盈、奔放、迅捷的指挥令人钦佩。格哈德·许施（Gerhard Hüsch）演唱的帕帕吉诺风度翩翩，唱得很出色。缇娅娜·莱姆尼茨（Tiana Lemnitz）演唱的帕米娜冷酷无情，辜负了她的崇高声望。而埃尔娜·贝格尔（Erna Berger）的夜后虽然准确，听起来却像一个愤怒的小女孩，而不是令人生畏的存在。这个版本最好是聆听 Dutton 公司转制

的唱片。

　　无论如何我都不会推崇一个省略了所有对白的版本。同样由莱格制作的 EMI 公司 1950 年的版本省略了所有的对白，还被**卡拉扬**表面化的解读所损毁，要么速度快得无情，要么太慢（从塔米诺的咏叹调开始）。当时在维也纳国家歌剧院备受追捧的安东·德莫塔（Anton Dermota）唱的塔米诺热切而哀怨。伊姆加德·西弗里德唱的帕米娜清新自然。埃里希·昆茨演唱的帕帕吉诺非常迷人，但他确实需要念白来完成其角色演绎。威尔玛·利普（Wilma Lipp）演唱的夜后没什么价值，只能算是胜任，但没有特色。路德维希·韦伯（Ludwig Weber）演唱的萨拉斯特罗很悲催地发挥不稳定，乔治·伦敦（George London）演唱的布道者显得粗鲁，他俩也是价值不大。塞纳·尤里纳克演唱的第一侍女和彼得·克莱因（Peter Klein）演唱的莫诺斯塔托斯都令人钦佩。但我依然无法理解为什么这套唱片会被 EMI 公司列入"世纪伟大录音"。

　　几乎相同的歌手阵容在 1951 年萨尔茨堡音乐节现场转播中听到的效果要好得多，当然还加上对白。难怪**富特文格勒**对莱格选择卡拉扬而不是他来录制录音室版本感到愤怒。现场的每个歌手都更投入、更活跃。与他的年轻对手相比，富特文格勒的解读更深思熟虑、更直击内在的精神性，在终止的点（cadential points）上的长长的渐慢（rallentandi）使浪漫臻于极致，也让他的歌手们发挥到了极限。然而似乎矛盾

的是，尽管这位受人尊敬的指挥家对这部作品的严肃一面感同身受，但其演绎听起来并不沉重。

大部分对白的加入和缓慢的速度，使这版《魔笛》时长较长，但并不拖沓。与他们在卡拉扬版中的演绎相比，歌手们在分句、情感和活力各方面都更胜一筹，而且——歌手阵容的一个主要变化——约瑟夫·格兰德尔（Josef Greindl）演唱的萨拉斯特罗明显优于韦伯，而保罗·舍弗勒（Paul Schoeffler）唱的布道者雄辩有力。熟悉并偏好当今的时代乐器，以及轻盈和快速的人，可能会觉得这个版本有点古怪，但它在这部歌剧的唱片目录中占据着重要地位。Orfeo公司新近发行了更早一些的版本，1949年萨尔茨堡音乐节/富特文格勒版，与这个1951年版相似。瓦尔特·路德维希非常出众，他演唱的塔米诺与他在十二年前凯尔伯特版中一样高贵忠勇，但施密特－瓦尔特却已是老迈的帕帕吉诺了。

卡尔·伯姆的早期版本（1955年）录制于维也纳，是最早的立体声版，也没有对白。其严谨、清晰的指挥支撑着这个版本在当时备受推崇，但被随后诸多的版本所取代。这个版本中沃尔特·贝里首次演唱帕帕吉诺一角，略显孩子气，不过音色悦耳。利奥波德·西蒙诺演唱的塔米诺声线流畅，但他的德语比较差。希尔德·居登（Hilde Gueden）演唱的帕米娜显得不太成熟。舍弗勒演唱的布道者和库特·伯姆（Kurt Böhme）演唱的萨拉斯特罗听起来都无精打采。

费伦茨·弗里乔伊的 1955 年 DG 版得益于他轻快、明亮的手法。但用另请的演员录制的对白，和歌唱部分很不协调。丽塔·斯特莱奇 (Rita Streich) 唱的夜后近乎完美，吉姆·博格 (Kim Borg) 那有节制、有权威感的布道者也是如此。恩斯特·霍夫里格（Ernst Haefliger）唱的塔米诺苍白，玛丽亚·斯塔德（Maria Stader）唱的帕米娜无趣。至于迪特里希·菲舍尔-迪斯考唱的帕帕吉诺，我只能引用彼得·布兰斯科姆（Peter Branscombe）在《歌剧录音》（Opera on Record）中对他的描述——"穿着阿尔卑斯山民的皮短裤的游客"。录音很模糊。

　　最后一个没有对白的版本（也是由莱格制作，似乎他认为对白可有可无）是 1964 年由**奥托·克伦佩勒**指挥的。可以预见，这是一个宽广的、慢而稳的解读，但不可避免地缺乏剧场氛围。若就音乐会录音而言，这个版本有其长处，尤其是非常年轻的露西娅·波普演唱的夜后那充满活力的冲击力和极为准确的定位，或许迄今为止仍然是唱片上听到的最强大的夜后。这个版本中侍女、男孩（尽管在所有老版本中都由女声演唱）、铠甲武士等次要角色也是阵容强大。贝里仍然是一个活泼的帕帕吉诺，但他需要对白才能完整塑造他的性格。尼科莱·盖达 (Nicolai Gedda) 唱的塔米诺尽职尽责；贡杜拉·雅诺维茨虽然声音迷人，但她唱的帕米娜不怎么吸引人；戈特洛布·弗里克（Gottlob Frick）唱的萨拉斯特罗深沉但略粗糙。

帕帕吉诺［梅泽施（Mezersch）据林伯格（Ramberg）的画雕刻）］

塞尔版和第二个伯姆版

2001 年新发现了一个冈特·伦纳特（Gunther Rennert）执导、**乔治·塞尔**（George Szell）指挥的萨尔茨堡版本。塞尔的解读在速度和格局上都显得敏捷和精巧，但同时在需要的时候也表现出宽广性。西蒙诺是迄今唱片上最好的塔米诺之一，库特·伯姆的演唱比他在卡尔·伯姆的录音室版中有明显提高，贝里唱出了迄今为止他最好的帕帕吉诺：一个可爱的厚脸皮的小伙子，天真而迷人。丽莎·德拉－卡萨演唱的帕米娜端庄、有格调、细腻、敏锐，给人很多愉悦。演唱莫诺斯塔托斯的男中音（!）卡尔·东赫（Karl Dönch），唱出了恰当的威严。格拉齐艾拉·休蒂（Graziella Sciutti）属于优选级别的帕帕吉娜，在帕帕吉诺和帕帕吉娜见面这一段，休蒂、贝里和塞尔一起呈现出只有在现场演出时才有可能的兴奋状态。艾丽卡·科特（Erika Köth）对夜后一角的把握很准确，但声音有点尖锐。汉斯·霍特尔（Hans Hotter）演唱的布道者声音宏亮，话语有哲学气。

在 1964 年，**卡尔·伯姆**与柏林爱乐合作的第二版《魔笛》中，霍特尔再次出色表演了布道者。伯姆从容不迫、比例均衡、音质温暖的指挥，弗里茨·翁德利希（Fritz Wunderlich）光彩照人的演唱（尽管塔米诺的性格刻画有所欠缺），以及弗朗茨·克拉斯（Franz Crass）高贵的萨拉斯特罗，使这个录音备

受赞誉。菲舍尔－迪斯考再次演唱帕帕吉诺，表现得更加深思熟虑，而品味一如既往。两位美国女高音——演唱帕米娜的伊芙琳·李尔（Evelyn Lear）和演唱夜后的罗伯塔·彼得斯（Roberta Peters）——无论音色还是诠释都令人失望。詹姆斯·金（James King）和马蒂·塔尔维拉（Martti Talvela）演唱的武士令人敬畏。录音和演绎大气，提供了一个卓越的、平衡良好的解读，只是因两位主要的女角色而受损。

第一个索尔蒂版和苏特纳版

两个录音时间相近的版本——1969 年**乔治·索尔蒂**指挥维也纳爱乐版和一年后**奥特马·苏特纳**（Otmar Suitner）的德累斯顿版——在许多方面都提供了很好的对比，但其中索尔蒂占上风的很少。他使用的歌手大都是 DECCA 公司旗下操着各国语言的著名歌手，但这样一个国际化阵容——除小部分情况下使用了德国歌手 [如热内·科罗（Rene Kollo）和汉斯·索廷（Hans Sotin）演唱的铠甲武士]——并不利于演绎的可靠性：斯图亚特·布罗斯（Stuart Burrows）演唱的塔米诺音色甜美但毫无个性；皮拉·洛伦加 (Pilar Lorengar) 演唱的帕米娜音色干净但颤音较多；马蒂·塔尔维拉演唱的萨拉斯特罗，所有的低音唱得跟其他任何人一样棒，但他似乎并未投入其中；赫尔曼·普雷 (Hermann Prey) 是当时最适合唱帕帕吉诺的歌手，他努力使气氛充满愉悦，但到头来，他的喜

剧感听上去很勉强；菲舍尔-迪斯考唱出了一位高贵的布道者。索尔蒂的指挥见棱见角，显得沉闷（他的1990年版优于此版），结果是维也纳爱乐乐团的演奏听起来异常沉重。

相比之下，苏特纳版主要使用了一批当时东德的歌手，演绎显得生动很多。和索尔蒂一样，他有时也会采用慢速，但音乐具有更自然的流动性并保持活力。德累斯顿国家剧院乐团（Dresden Staatskapelle）的声音更轻盈、更通透，莱比锡广播合唱团（Leipzig Radio Choir）亦是同样优异，德累斯顿男童合唱团（Dresden Kreuzchor）更是音准出色。第一次演唱塔米诺的彼得·施莱尔（Peter Schreier）把这个角色唱得青春和热情洋溢。海伦·多纳特（Helen Donath）在声音的控制和力度上与他相比，也不遑稍让。冈特·莱布（Günther Leib）演唱的帕帕吉诺与你习惯听到的大不相同：是带着点愤世嫉俗的硬汉，以恰到好处的轻快和喜悦演唱了几段著名的唱段。提奥·亚当（Theo Adam）演唱的萨拉斯特罗庄重高贵，尽管这个角色对他来说并不重要。西尔维娅·盖茨蒂（Sylvia Geszty）演唱的夜后傲慢，但她的嗓音激动人心。索尔蒂版保留了大部分对白，而苏特纳版只保留了让我们记住画面所需的最小部分对白。

萨瓦利什版、第二个卡拉扬版以及莱文版

1972年EMI公司的**萨瓦利什**版是另一个风格更为自然地

道的演绎，理应受到更多的关注。萨瓦利什采用了比苏特纳更快的速度，显示出以节奏感为支撑的生动演绎，同时还表现出对所有细节的理想控制。他说服了他的歌手发音吐字要清晰有讲究。施莱尔再次唱出了经典的塔米诺。此外还新增了一批角色人选。安妮丽丝·罗森伯格（Annelese Rothenberger）唱的帕米娜讨人喜欢、积极向上，但略带主妇气质。贝里唱的帕帕吉诺变粗俗了，充满热闹的喜剧色彩，尤其是在不应该被贬低的对白中。库特·莫尔（Kurt Moll）在他首次录制萨拉斯特罗这一角色中，证明他在语言和歌唱两方面都表现理想。埃达·莫泽（Eda Moser）演唱的夜后可怕而暴烈。亚当演唱布道者比唱萨拉斯特罗要合适得多。所有这一切的支持都是一流的。最重要的是，在 EMI 公司完美平衡的录音的帮助下，巴伐利亚国家歌剧院的演唱和演奏都非常出色，而托尔茨合唱团（Tölz Choir）的男孩们如天使般歌唱。萨瓦利什版中保留了五重唱"如何，如何，如何"（'Wie? Wie? Wie?'）前面那段塔米诺和帕帕吉诺的二重唱，这是席卡内德在 1802 年的一场演出中如此做的。不管是否真是如此，这段二重唱都值得一听。

第二个**卡拉扬**版（1980 年）不值得花太多时间去听。除了埃迪丝·马蒂斯唱的帕米娜朴实无华、声音优美还有点价值，整个演绎属于僵硬、不苟言笑、沉重的柏林风格。同一年的**詹姆斯·莱文**（James Levine）版以一种不稳定的方式做了

一次几乎同样乏味的演绎。这个版本基于当时时行的庞内利 (Ponnelle) 在萨尔茨堡的制作，但在录音室录制。其主要缺点是所有的对白都用一种费力、做作的方式说出来，使这部长达三个小时的歌剧听起来没完没了。在众多出色的歌手中，伊莱娜·科特鲁巴斯 (Ileana Cotrubas) 演唱的帕米娜令人感动，偶尔也有些紧张。克里斯蒂安·博施 (Christian Boesch) 演唱的帕帕吉诺活泼、轻松，具有维也纳风格。何塞·范·达姆 (José Van Dam) 是一位热情、口若悬河的布道者；茨迪丝拉瓦·多纳特 (Zdislawa Donat) 演唱的夜后声音准确、敏捷但无趣。

戴维斯版、海廷克版以及哈农库特版等

从另一方面来看，**科林·戴维斯**的 1984 年德累斯顿版受对白部分的拖累，而本来这个版本是令人钦佩的。在这个约阿希姆·赫兹 (Joachim Herz) 奇怪的制作中，选择用演员替代歌手念白 (除帕帕吉诺以外)，造成戏剧性的不断降低。这个录音拥有施莱尔演唱的塔米诺和莫尔演唱的萨拉斯特罗，他俩对角色的解读都已经达到深思熟虑的程度。玛格丽特·普莱斯 (Margaret Price) 以她那晶莹剔透的声音演唱帕米娜，但她的歌唱有时会因为习惯于从一个音符到另一个音符时换气而受到影响，而且她似乎有点心不在焉。迈克尔·梅尔拜 (Michael Melbye) 演唱的帕帕吉诺讨人喜欢，但没有什么特点。露琪亚娜·赛拉 (Luciana Serra) 演唱的夜后，无论好坏，听起来

都像来自另一个世界的人［就像罗伯特·梯尔（Robert Tear）唱的莫诺斯塔托斯举止优雅一样］，她的声音相当尖锐。戴维斯带领着德累斯顿国家剧院乐团、无可挑剔的莱比锡广播合唱团和德累斯顿童声合唱团的成员们进行了一场自然真挚、充满爱意和判断力良好的演出（在速度方面）。戴维斯、普莱斯和施莱尔在第二幕终场中的表现出色，从铠甲武士开始，抓住了共济会音乐的精髓。

当时，戴维斯版经常被拿来与**伯纳德·海廷克**早期（1981年）的《魔笛》录音相比较，那是他第一个歌剧录音，与关系密切的巴伐利亚广播交响乐团合作。两人都倾向于使用悠闲的速度和对乐谱作严肃的解读。海廷克可能有时听起来很稳重，但他真诚的解读——如此完美的音乐性和如此自然的节奏——得益于和乐手们更亲近的关系。露西娅·波普的演唱富有同情心，声音无可挑剔，表达清晰，是唱片上最引人注目的帕米娜之一。与之搭档的是年轻的齐格弗里德·耶路撒冷(Siegfried Jerusalem)，他嗓音轻松，唱的塔米诺很抒情。演唱帕帕吉诺的沃尔夫冈·布伦德尔（Wolfgang Brendel）也是如此，演唱和念白都好。他唱出的是一个德国捕鸟人，而不是一个维也纳的捕鸟人：在太多的歌手把这个人物唱成喜剧角色后，他的直截了当的演唱似乎很受欢迎。萨拉斯特罗唱得似乎声音有些颤抖，但海因茨·扎德尼克(Heinz Zednik)演唱的莫诺斯塔托斯敏锐，诺尔曼·贝利(Norman Bailey)唱

的布道者如慈父一样，是这些角色更为成功的代表。总而言之，这是一个可以接受并喜爱的中间选项。

不得不承认，我曾在 1989 年对哈农库特的 1987 年版给予过好评。我现在发现这个版本在速度处理上有些特别奇怪之处，因而要将其排除在推荐版本之外——"感受到爱的力量的男人"（'Bei Männern'）的速度慢得可笑——而且故事进展中还莫名其妙地使用了叙述者。在后来其他的版本中，芭芭拉·邦尼（Barbara Bonney）唱的迷人的帕米娜和汉斯 - 彼得·布洛赫维茨（Hans-Peter Blochwitz）唱的高贵的塔米诺，听来更为适合。也没有其他艺术家能以出色表演为这位指挥家的怪癖造成的不适而给我们以安慰。我们也不必为目前阿尔明·约旦（Armin Jordan）指挥的版本不再有售而感到遗憾，尤其是因为（再次）请来了演员替大多数歌手念白。这个阵容中表现较好的歌手在其他版本中发挥得更出色。

马里纳版和第二个索尔蒂版

1989 年的**内维尔·马里纳**（Neville Marriner）版有几个优点，但不足以克服这位指挥家有点阉割过的音乐观：所有的一切都做得干净、细致、齐整，但代价是牺牲了内在（或外在）的生命力。对白被缩短了。这倒不错，因为减轻了非德国歌手不同口音造成的影响。最大的例外是奥拉夫·巴尔（Olaf Bär）演唱的和蔼可亲、活泼可爱、无拘无束的帕帕吉诺，自

始至终充满快乐。弗朗西斯科·阿莱扎（Francisco Araiza）的演唱是莫扎特风格的，但声音听起来有些发紧。基里·特·卡纳娃演唱的帕米娜声音优美，但个性苍白，而且辅音经常没发出来。范·达姆的声音听起来就像他曾经常唱布道者这一角色似的。塞缪尔·雷米演唱的萨拉斯特罗也是超然得怪异，而他的美国同胞谢瑞尔·斯都德（Cheryl Studer）是一个炽烈、准确、声音强劲的夜后，在本文罗列的版本中只有克伦佩勒版中的波普能与之匹敌。完美的声音和制作足以作为已故制作人埃里克·史密斯（Erik Smith）在这一领域的才华的纪念品。

另一位著名制作人迈克尔·哈斯（Michael Haas）的才华是**索尔蒂** 1990 年第二版《魔笛》成功的部分原因，那是一套完美平衡、准备精心的唱片。许多对索尔蒂指挥莫扎特作品持怀疑态度的人都惊讶地发现，索尔蒂竟能如此驾轻就熟地演绎出如此优美的音乐，明快、热情，又富有同情心，远远优于他的 1969 年版。而维也纳爱乐则展现出最甜美的表现方式。总而言之，你能感觉到每个段落都是令人满意的，结果自然是温暖亲密的。

尤维·海尔曼（Uwe Heilmann）和迈克尔·克劳斯（Michael Kraus）似乎有一种天生的默契：男高音是施莱尔式的塔米诺，男中音是真正"维也纳丑角"式的帕帕吉诺，唱和念白都充满热情。露丝·齐萨克（Ruth Ziesak）演唱的帕米娜乐观积极，但她的声音并不总是和蔼可亲。莫尔演唱的萨拉斯特罗是他

最为出色的演绎，在唱片上没有比这更好的了——帕米娜—塔米诺—萨拉斯特罗的三重唱以及"火与水"这一段最能说明这一点。曹秀美（Sumi Jo）演唱的夜后敏捷而自信，但不够炽烈。扎德尼克又一次唱出了一个辛辣的莫诺斯塔托斯。安德里亚斯·施密特(Andreas Schmidt)唱的布道者直率而口齿清晰，但他的声音缺乏这个角色所需的有分量感的低音。对白几乎是完整的，让人真以为是现场演出。

时代演绎版

虽然托恩·库普曼（Ton Koopman）在 1982 年 Erato 公司的录音中尝试一种新旧结合的探索，但是演唱和录制都太糟糕，不值得关注。随后是 1990 年，继第二个索尔蒂版之后的**查尔斯·麦克拉斯**的第一版，紧接着就是有争议的**罗杰·诺林顿**(Roger Norrington)版。麦克拉斯在运用时代乐器的同时，将自己演绎莫扎特作品的丰富经验运用到他的解读中，在节奏（快速）、分句、颤音和倚音的演奏等方面，他的演绎非常有说服力，但被低于平均水平的演唱，以及对白中夹杂的口音所拖累。托马斯·艾伦（Thomas Allen）演唱的可爱的帕帕吉诺除外。麦克拉斯后来的英语歌剧版更能代表他的成就。

诺林顿一系列录音的出现，让人们对许多自己熟悉的经典重新思考，他的《魔笛》也不例外，但就像他那时的许多其他录音一样，做得并不好。他那令人不安的不稳定、匆忙

的速度和缺乏活力的管弦乐声音 [伦敦古典演奏团 (London Classical Players)] 给人不舒服和相当不可爱的印象。他的歌手阵容，除了安东尼·罗尔夫·约翰逊 (Anthony Rolfe Johnson) 演唱的抒情自信的塔米诺之外，并没有给人留下深刻印象。唐恩·厄普肖 (Dawn Upshaw) 演唱的帕米娜很浅薄，贝弗利·霍克 (Beverley Hoch) 演唱的夜后刺耳，都不招人喜欢。安德里亚斯·施密特唱的帕帕吉诺无趣、乏味，而萨拉斯特罗和布道者简直不够格。许多对白因歌手的多语种而处理各异。

厄斯特曼版、加德纳版和克里斯蒂版

20 世纪 90 年代出现了三个不同的用时代乐器演绎的版本。与诺林顿版相反，**阿诺德·厄斯特曼**在 1992 年指挥他的德罗宁霍尔姆乐团使用了类似的方法，几乎做对了所有的事情。我仍然坚持当初的评论：他指挥的音乐，在"始终相互关联的速度中"呈现出"轻快、朴实、亲密、奇妙"。我进而评论，"歌手、演奏者和工程师 [迈克尔·哈斯接替已故的彼得·瓦德兰（Peter Wadland）担任制作人] 有助于 [按厄斯特曼阐释其他莫扎特歌剧的模式] 形成一种自发而愉悦的感觉"。半透明的音乐织体和欢快的节奏直接诉诸听众的感官。

芭芭拉·邦尼的帕米娜声音清新、分句完美，尤其是那段 G 小调咏叹调。库尔特·斯特雷特（Kurt Streit）白银般的音色、平稳的演唱方式，以及在唱词的传达中的惊奇感，使他非

常适合用这种解读方式，甚至是任何一种方式来表现塔米诺。吉莱斯·卡赫迈勒（Gilles Cachemaille）唱的帕帕吉诺生动、童真，歌声美妙。曾经演唱帕帕吉诺的哈坎·哈格加德（Håkan Hagegård），此处是一个高贵、威严的布道者。在这个轻盈的诠释里，曹秀美演唱夜后似乎很得心应手。在声部的另一端，克里斯丁·西蒙德森（Kristin Sigmundsson）演唱的萨拉斯特罗堪称典范，他将声音的分量感与典型的斯堪的纳维亚音色结合在一起。齐萨克领衔着一个优秀的女声三人组，比在索尔蒂版中演唱帕米娜更合适。完整的对白生动、自然。

约翰·艾略特·加德纳和威廉·克里斯蒂（William Christie）呈现出截然不同的诠释，这两个版都是现场录音。前者，正如他的习惯，演奏和歌唱训练有素、整齐划一，节奏清晰，声音生动而平衡，注重色彩和对位的每个细节，音乐织体透明。但许多乐段似乎被裹在一件紧身衣里，音乐几乎没有呼吸的空间。精准的演绎常常需要以牺牲自然的流畅性为代价才能获得，而这恰恰是音乐所想要的。聆听克里斯蒂，一切似乎都是完美的节奏，深情的表达，恍如身临其境。正如已故的斯坦利·萨迪（Stanley Sadie）在他最初的、充满热情的评论中评述的那样，他的诠释"在某种程度上是悦耳的，比我所能回忆起的任何版本都更加甜蜜和亲切"，我毫不犹豫地同意这一论断。作品巧妙而敏感地塑造着，有着精细的色调（nuance）和分句。速度重新估量过，效果很好。作为整体，他的诠释

节奏欢快，织体轻盈，但在深层次里具有恰当的紧张感。

对比一下歌手阵容，克里斯蒂版几乎在所有方面都有优势。在本文涉及的所有版本中，我觉得很少有优于克里斯蒂版中罗莎·曼尼恩（Rosa Mannion）和汉斯-彼得·布洛赫维茨的帕米娜/塔米诺搭配。他们所唱的一切听起来都发自内心、悦耳动听，充满了真实情感和近乎完美的技巧。听一下这部作品的核心部分——第二幕中恋人重逢这一场——我想你可能就会同意这个说法。加德纳版中的克里斯蒂安妮·奥泽（Cristiane Oelze）演唱的帕米娜非常有感染力，但缺乏曼尼恩那种自信；迈克尔·谢德（Michael Schade）演唱的塔米诺足够优雅，但是维度单一。杰拉德·芬利（Gerald Finley）唱的帕帕吉诺非常迷人，但克里斯蒂版中的安东·沙林格（Anton Scharinger）更有个性，他的声音充满了奇妙、亲切和温暖，跻身唱片上最好的帕帕吉诺。

无论是高音声部还是低音声部，克里斯蒂版中娜塔莉·德萨伊（Natalie Dessay）炽烈的夜后优于辛西娅·西登（Cynthia Sieden）尖锐的演唱；莱因哈德·哈根（Reinhard Hagen）唱的萨拉斯特罗热情洋溢，远胜于加德纳版中毫无特色的哈利·皮特斯（Harry Peeters）。哈根在第二幕里的咏叹调的第二小节中的加花和倚音，不是唯一一处克里斯蒂允许的谨慎装饰的例子。克里斯蒂版的对白多于加德纳版，因而更为令人信服。只有布道者是加德纳版更好，德特勒夫·罗特（Detlef Roth）

语言地道的表现方式比威拉德·怀特（Willard White）不那么尖锐的唱法更可取。

不久前我评论过的库伊肯（Kuijken）版（Amati）并不在候选之列，但**迈克尔·哈拉兹**（Michael Halász）的 Naxos 公司的这个录音是一个超级便宜的版本。**麦克拉斯**的第二个版本，以他充满爱意的诠释和西蒙·金利赛德（Simon Keenlyside）古怪而有个性的帕帕吉诺而出名，对白有所删节。对任何想聆听英语版的人来说，这无疑是一个值得推荐的选择。

DVD 版

在三个备选的 DVD 版中，由**詹姆斯·莱文**指挥的 1991 年大都会歌剧院版（曾发行过录像带），得益于大卫·霍克尼（David Hockney）丰富多彩、梦幻般的舞台布景，以及约翰·考克斯（John Cox）和古斯·莫斯塔德（Guus Mostart）的卓越导演。唯一真正令人愉快的表演来自曼弗雷德·亨姆（Manfred Hemm）演唱的帕帕吉诺，表现出一个从未真正长大的淘气男孩。大卫·麦克维卡（David McVicar）2003 年为科文特花园皇家歌剧院所做的是一个非常严肃的制作，或者说**科林·戴维斯**的诠释有点过于严肃，但却有深刻的洞察力。有三位角色的刻画相当杰出——多萝西娅·罗施曼（Dorothea Röschmann）的帕米娜真诚、热情；西蒙·金利赛德唱的帕帕吉诺悲伤、脆弱，这是一个不同寻常但令人信服的诠释；

托马斯·艾伦的布道者睿智。

但这两个版本都无法与 1992 年在路德维希堡小剧院的传奇演出相媲美。已故的阿克塞尔·蒙尼（Axel Munthey）极其简单的舞台布景，沐浴在与莫扎特音乐完全契合的色彩中。在如此朴实无华的场景中，情节动作被精心编排，以适应或严肃或滑稽的气氛。所有富有想象力的细节都与莫扎特和席卡内德的创造和愿望相结合，避免了所有无关紧要的想法。

沃尔夫冈·古内维恩（Wolfgang Gönnenwein）指挥了一场精心打磨、表达清晰的诠释，与舞台上渐次发展的剧情完美契合。迪翁·范·德·沃特（Deon van der Walt）演唱的王子，抒情热烈、分句恰当，是乌尔里希·桑塔格（Ulrich Sonntag）质朴、天真、甜美的帕米娜的完美搭档。虽然穿着不怎么讨人喜欢，但托马斯·莫尔（Thomas Mohr）唱的帕帕吉诺随和、温和而有趣。科尼利乌斯·豪普特曼（Cornelius Hauptmann）饰演萨拉斯特罗，他的表演比演唱更令人印象深刻。安德里亚·弗雷（Andrea Frei）是一位称职，但略显缺乏经验的夜后。赛巴斯蒂安·霍莱赛克（Sebastian Holecek）是一个迫切恳求的布道者，凯文·康诺斯（Kevin Connors）是一个具有威胁性的莫诺斯塔托斯。女侍们和男孩们都很优秀。声音方面有一两处轻微的失真和 4:3 的格式几乎没有影响这种令人愉快的、提升生活的体验。

1975 年，**英格玛·伯格曼**（Ingmar Bergman）在瑞典重建

的德罗宁霍尔姆宫廷剧院执导拍摄了一部著名的《魔笛》电影，对白是瑞典语。这部电影充满天马行空的奇思妙想，对首次接触该剧的年轻人来说，是一个理想化的童话故事。影片中的明星是年轻的哈坎·哈格加德的眼睛明亮、口齿伶俐的帕帕吉诺。同样杰出的还有音量虽小，但天生迷人的艾尔玛·乌里拉（Irma Urrila）和约瑟夫·科斯特林格（Josef Köstlinger）饰演的帕米娜和塔米诺，以及埃里克·塞登（Eric Saedén）严肃而富有哲学意味的布道者。伯格曼和指挥埃里克·埃里克森（Eric Ericson）对音乐的处理有点随心所欲，但作为一次性体验，却永远有着令人愉悦的力量。

结语

除了路德维希堡那版迷人的 DVD 和伯格曼那部令人愉快的电影之外，我还愿意将厄斯特曼版或克里斯蒂版作为对时代乐器演绎的洞察力的代表，只是我稍微偏爱德罗宁霍尔姆的版本，因为它的气氛亲切。在我们过去经常聆听的传统版本中，我会选择索尔蒂的第二版，因为它全面卓越——但海廷克版紧随其后。在历史录音里，我不希望没有塞尔 1959 年的萨尔茨堡演绎，那是一场充满活力和洞察力的诠释。但在某些方面，富特文格勒表现出了一种自那时起未再有过的精神上的内省和理解力。

理想的歌手阵容：德拉-卡萨或曼尼恩唱帕米娜；瓦尔

特·路德维希或布洛赫维茨唱塔米诺；贝里唱帕帕吉诺；波普唱夜后；莫尔或西蒙德森唱萨拉斯特罗；霍特尔唱布道者；扎德尼克唱莫诺斯塔托斯。

入选录音版本

录音时间	艺术家	唱片公司及唱片编号
1937	Eipperle^P, Ludwig^T, Piltti^Q, Von Manowarda^S, Schmitt-Walter^{Pa}; Stuttgart, RO / Keilberth	Preiser, 90254
1937	Novotná^P, Rosvaenge^T, Osváth^Q, Kipnis^S, Domgraf-Fassbaender^{Pa}; VPO / Toscanini	Naxos, , 8, 110828/9
1937	Lemnitz^P, Rosvaenge^T, Berger^Q, Strienz^S, Hüsch^{Pa}; BPO / Beecham（无对白）	EMI, 761034-2;, Dutton, 2CDEA5011;, Naxos, 8110127/8
1949	Seefried^P, Ludwig^T, Lipp^Q, Greindl^S, Schmitt-Walter^{Pa}; VPO / Furtwängler	Orfeo, , C650053D
1950	Seefried^P, Dermota^T, Lipp^Q, Weber^S, Kunz^{Pa}; VPO / Karajan（无对白）	EMI, 336769-2;, Pearl, GEMS01, 97
1951	Seefried^P, Dermota^T, Lipp^Q, Greindl^S, Kunz^{Pa}; VPO / Furtwängler	EMI, , 565356-2
1955	Gueden^P, Simoneau^T, Lipp^Q, Böhme^S, Berry^{Pa}; VPO / Böhm（无对白）	Decca, 448734-2DF2., Decca, 414, 362-2DM2
1955	Stader^P, Haefliger^T, Streich^Q, Greindl^S, Fischer-Dieskau^{Pa}; Berlin, RIAS, Orch / Fricsay	DG, 435741-2GDO2;, DG, 459497-2GTA2;, DG, 476, 175-2PR2
1959	Lear^P, Wunderlich^T, Peters^Q, Crass^S, Fischer-Dieskau^{Pa}; BPO / Böhm	DG, 449749-2GOR2,
1959	Della Casa^P, Simoneau^T, Köth^Q, Böhme^S, Berry^{Pa}; VPO / Szell	Orfeo, C4559721
1964	Janowitz^P, Gedda^T, Popp^Q, Frick^S, Berry^{Pa}; Philh / Klemperer（无对白）	EMI, 567388-2, :, EMI, 555173-2
1969	Lorengar^P, Burrows^T, Deutekom^Q, Talvela^S, Prey^{Pa}; VPO / Solti	Decca, , 414568-2DH3

Year	Performers	Recording
1970	Donath[P], Schreier[T], Geszty[Q], Adam[S], Leib[Pa]; Dresden Staatskapelle / **Suitner**	RCA, 74321, 32240-2
1972	Rothenberger[P], Schreier[T], Moser[Q], Moll[S], Berry[Pa]; Bavarian St Op / **Sawallisch**	HMV, Classics, HMVD5, 73401-2
1975	Urrila[P], Köstlinger[T], Nordin[Q], Cold[S], Hagegärd[Pa]; Swedish RSO / **Ericson**	Criterion, Collection, *DVD*, MAG100
1980	Mathis[P], Araiza[T], Ott[Q], Van Dam[S], Hornik[Pa]; BPO / **Karajan**	DG, 410967-2GH3
1980	Cotrubas[P], Tappy[T], Donat[Q], Talvela[S], Boesch[Pa]; VPO / **Levine**	RCA, GD84586
1981	Popp[P], Jerusalem[T], Gruberová[Q], Bracht[S], Brendel[Pa]; BRSO / **Haitink**	EMI, 747951-8
1984	Price[P], Schreier[T], Serra[Q], Moll[S], Melbye[Pa]; Dresden Staatskapelle / **C Davis**	Philips, 422543-2PME3
1987	Bonney[P], Blochwitz[T], Gruberová[Q], Salminen[S], Scharinger[Pa]; Zürich Op / **Harnoncourt**	Teldec, 2292-42716-2
1989	Te Kanawa[P], Araiza[T], Studer[Q], Ramey[S], Bär[Pa]; ASMF / **Marriner**	Philips, 426276-2PH2
1990	Hendricks[P], Hadley[T], Anderson[Q], Lloyd[S], Allen[Pa]; SCO / **Mackerras**	Telarc, CD80302
1990	Upshaw[P], Rolfe Johnson[T], Hoch[Q], Hauptmann[S], Schmidt[Pa]; LCP / **Norrington**	Virgin, 561384-2
1990	Ziesak[P], Heilmann[T], Jo[Q], Moll[S], Kraus[Pa]; VPO / **Solti**	Decca, 433210-2DH2
1991	Battle[P], Araiza[T], Serra[Q], Moll[S], Hemm[Pa]; Metropolitan Op / **Levine**	DG, *DVD*, 073, 003-9GH
1992	Sonntag[P], Van der Walt[T], Frei[Q], Hauptmann[S], Mohr[Pa]; Ludwigsburg, Fest Orch / **Gönnenwein**	ArtHaus, Musik, *DVD*, 100, 188
1992	Bonney[P], Streit[T], Jo[Q], Sigmundsson[S], Cachemaille[Pa]; Drottningholm Court Th / **Östman**	L'Oiseau·Lyre, 440, 085-2OHO2
1993	Norberg-Schulz[P], Lippert[T], Kwon[Q], Rydl[S], Tichy[Pa]; Failoni Orch / **Halász**	Naxos, 8, 660030
1995	Mannion[P], Blochwitz[T], Dessay[Q], Hagen[S], Scharinger[Pa]; Arts Florissants / **Christie**	Erato, 0630-12705-2
1995	Oelze[P], Schade[T], Sieden[Q], Peeters[S], Finley[Pa]; EBS / **Gardiner**	Archiv, 449166-2AH2

| 2003 | Röschmann[P], Hartmann[T], Damrau[Q], Selig[S], Keenlyside[Pa]; Royal Opera / **C Davis** | BBC/Opus, Arte, *DVD,* OA0885D |
| 2005 | Evans[P], Banks[T], Vidal[Q], Tomlinson[S], Keenlyside[Pa]; LPO / **Mackerras**（英语演唱） | Chandos, CHAN3121 |

Key: [P]Pamina; [T]Tamino; [Q]Queen of the Night; [S]Sarastro; [Pa]Papageno

本文刊登于 2006 年 1 月《留声机》杂志

当今时代的莫扎特

——热内·雅各布斯谈歌剧《后宫诱逃》

热内·雅各布斯的录音为莫扎特歌剧注入全新意义上的内涵和活力。詹姆斯·乔利(James Jolly)与雅各布斯谈论了该系列的最后一部《后宫诱逃》(*Die Entfü hrung aus dem Serail*)。

每个时代都会出现一位强有力改变莫扎特歌剧演绎方向的指挥家。20世纪中叶，格林德伯恩的弗里茨·布什担起了这一重任，后由维托里奥·圭继承。战后，普罗旺斯艾克斯的汉斯·罗斯鲍德带来了类似的全新方法。1955年，埃里希·克莱伯给了我们一部继承维也纳传统的《费加罗的婚礼》，然后由卡尔·伯姆和赫伯特·冯·卡拉扬（通过传奇制作人莱格在唱片上）继承，继而又把指挥棒传给了卡洛·玛丽亚·朱利尼和奥托·克伦佩勒。

但正是由于复古风格演奏实践的到来所引发的复兴，见证了从查尔斯·麦克拉斯、尼古拉斯·哈农库特（均使用时代乐器），到阿诺德·厄斯特曼、罗杰·诺林顿，以及最重要的约翰·艾略特·加德纳，将莫扎特带入到当今这个时代。在过去十五

年中，最激动人心——也最具争议——的莫扎特演绎者之一，就是比利时指挥家兼学者热内·雅各布斯。

雅各布斯为 Harmonia Mundi 公司录制莫扎特歌剧系列始于 1999 年的《女人心》，包括了所有主要的歌剧作品，其中最著名的是《费加罗的婚礼》，它为雅各布斯赢得了 2004 年的年度留声机大奖。随后在 2010 年，他带给我们一部《魔笛》，毫无疑问这是一部歌唱剧——一出有对白的歌剧——剧中的对白如果不是更多的话，起码也和音乐一样多。如今，我们等来了《后宫诱逃》，这又是一部被视作歌唱剧的莫扎特歌剧，这部歌剧一直很难在舞台上被演绎得令人信服。这套唱片被宣传为热内·雅各布斯莫扎特歌剧系列的终篇，然而，和所有最佳系列一样，这扇门已经为更多作品敞开。

"我年轻的时候，《女人心》一直是我最喜欢的莫扎特歌剧——这就是我从这部歌剧开始的原因。"雅各布斯在布鲁塞尔美艺宫的半舞台（semi-staged）演出后向我透露道，"而且，一开始并没有打算录制一个完整的歌剧系列。但是我很期待录制《后宫诱逃》，因为我一直觉得这部歌剧如此奇妙，而且我一直认为故事有点滑稽。我年轻时看过一个演出，制作不是很好，后来我发现，其实这是一部非常好的作品，比我最初想象的要严肃得多。我为这部歌剧等了这么久的另一个原因是，选角非常困难，尤其是康斯坦泽和奥斯明这两个角色。"

莫扎特在 1781 年冬到 1782 年春写了《后宫诱逃》。那时他 25 岁，刚定居于维也纳，新婚燕尔，并摆脱了萨尔茨堡的所有束缚——他的父亲、大主教及其宫廷。他终于成了一个自由的人，一个幸福的人。歌剧脚本是小戈特利布·斯蒂法尼（Gottlieb Stephanie The Younger）写的——或者更像是改编的——他把克里斯托弗·弗里德里希·布雷泽纳（Christoph Friedrich Bretzner）的剧本做了压缩，布雷泽纳随后指责了这种彻头彻尾的抄袭行为。对斯蒂法尼为《后宫诱逃》所做的工作褒贬不一，但毫无疑问，他所做的就是遵照莫扎特的指令，毫不费力地交出了一部效果显著的歌剧脚本——尤其是，正如雅各布斯所说，如果你对对白的语言和歌唱的唱词同等重视和关注的话。不过，雅各布斯自己在对白方面做了大量工作。

　　"我改写了一些歌词，使用更现代的德语，因为我知道与我合作的是生活在德国的德国本土歌手，他们习惯用德语歌唱和说话，我想让对白在他们嘴里听起来更自然。我也想让一些事情比它们在原始文本中更清楚明白，例如在第三幕有两段较长的对话，涉及塞利姆和他的仁慈之举，我增加了一些文字，以便更清楚地向观众解释他的过去。"

　　《后宫诱逃》讲述的是西班牙贵族贝尔蒙特和他的仆人佩德里罗营救贝尔蒙特的未婚妻康斯坦泽和她的英国女仆（佩德里罗的未婚妻）布朗德（"金发女郎"之意）的故事，她们俩被关押在土耳其的帕夏（德语为 Bassa，"巴萨"）塞利姆的

康斯坦泽·莫扎特［父姓韦伯（Weber），无名氏绘］。
1782年8月4日，莫扎特与康斯坦泽结婚。康斯坦泽为莫
扎特生了6个孩子，其中4个在婴儿期就不幸夭折。1842年，
康斯坦泽去世。

乡间别墅。塞利姆做不到无视康斯坦泽的魅力（或许她也无法无视塞利姆的魅力）。莫扎特把贝尔蒙特和康斯坦泽的爱情处理得十分严肃，而对佩德里罗和布朗德的关系则以一种滑稽的方式来表达。帕夏的管家奥斯明对布朗德的粗鲁举动，与塞利姆帕夏对康斯坦泽的仰慕形成了对照。

　　这部歌剧是莫扎特时代滑稽与严肃之间完美平衡的范例。热内·雅各布斯解释说："我认为，在歌唱剧的听众中会有许多不同的'层次'的人，而莫扎特希望与尽可能多的人发生联系，就像他在《魔笛》中所做的那样。"而这就是把严肃和滑稽相结合的理念。滑稽的场景总是破坏严肃场景的气氛，一直到最后，甚至在这对恋人唱出他们将为另一个而死的优美的二重唱之后都是如此。这是《爱之死》的一种。后来佩德里罗说他们想把他煮了，这完全削弱了严肃的气氛。我敢肯定，在 19 世纪，这一切都被删掉了，因为观众无法接受。19 世纪是天才崇拜开始的世纪，天才必须是"纯洁的"。但有趣的是，在 19 世纪初，在贝多芬的《费德里奥》定本为《费德里奥》之前，第一个版本《莱奥诺拉》也有这种歌唱剧式的气氛——比后来的版本更强烈。莫扎特喜欢这样——他喜欢营造气氛，然后打破气氛，因为他并不想把一切看得太认真。

　　热内·雅各布斯在阿尔弗雷德·德勒（Alfred Deller）的鼓励下，以高男高音（假声男高音）歌手的身份开始他的音乐生涯，但最终转行指挥，并在 20 世纪 90 年代成为 16 世纪到

18世纪晚期曲目最具原创性的诠释者之一。虽然他获得了大量的奖项，但是对他的追捧因一群乐评家的批评而有所冲淡，这些评论家认为他的方法"太过"了。理查德·劳伦斯在为《留声机》撰写关于《费加罗的婚礼》版本的文章中，就宣称他对雅各布斯的音乐演绎风格很反感，但后来又坦率地承认自己被最终的结果所征服。有趣的是，支持雅各布斯和反对雅各布斯的阵营大致以年代来划分：对于受卡拉扬、朱利尼和索尔蒂的莫扎特音乐教育的音乐爱好者来说，雅各布斯的方法太过侵入，太过干涉——尤其是在宣叙调部分，雅各布斯倾向于使用高度装饰的、大胆的键盘通奏低音。而对于在麦克拉斯、加德纳、诺林顿、厄斯特曼的莫扎特音乐中学习的年轻一代来说，这似乎是传统的自然延伸。就我自己而言，通奏低音段落远非仅仅是将咏叹调隔开的手段，而有其自身的活力和生机。雅各布斯在《魔笛》中甚至用键盘"解说"为对白伴奏。正如《留声机》杂志的理查德·威格摩尔（Richard Wigmore）将这个版本选为"乐评人的选择"时所指出的那样："毫无疑问，传统主义者会远离这个《魔笛》。但我不记得莫扎特这部绝妙的童话剧–寓言剧上一次听起来如此神奇、如此有趣是什么时候。雅各布斯用天赋和奇思妙想来指导他那些优秀的年轻歌手，而充满活力的早期钢琴使对白活跃起来，似乎重现了莫扎特自己的顽皮心态。"

尽管雅各布斯的一些歌剧录音是与科隆协奏团和弗莱堡

巴洛克管弦乐团合作，但录制《后宫诱逃》是与柏林早期音乐协会乐团（Akademie für Alte Musik Berlin），这是欧洲大陆最激动人心的时代乐器乐团之一，是一个完全发自内心在演奏的团队。雅各布斯还一直称赞卓越的柏林广播室内合唱团。作为对他的感谢，合唱团为这个录音唱合唱部分而不收取费用，尽管在这部歌剧中合唱的部分很少。

在舞台上，雅各布斯似乎是"反大师"的化身——他在指挥台上的表现既不夸张，也不自负。他挥舞着一支小铅笔以激发他的力量，从他的演奏员和歌手身上汲取非常真实的能量。这似乎是许多"前独唱/独奏家"所拥有的一种品质——通过他们纯粹的个性来提高演绎标准的能力。他也是学者，一个受过训练的语言学者——对文字的痴迷是他研究这些莫扎特歌唱剧的本钱。

他还能够创造出一种真正的合奏感，尽管针对他常见的抱怨之一，是批评他使用的歌手总是那么几个。但这一次他的做法截然不同。雅各布斯指出："人们经常指责我倾向于用相同的声音来演绎，但在这个录音里，我和一群全新的歌手合作。我想和年轻的歌手、声音灵动的歌手、未来的明星一起做这件事，所以我在试唱方面花了很多时间。在这个录音里有五个以前从未合作过的歌手。康斯坦泽这个角色，因为'无情的折磨'（'Martern aller Arten'）这段咏叹调，我想要一种水晶般非常透明的声音。但试唱奥斯明的时间最长，有

好几个母语是德语的歌手为我试唱，他们讲的德语也比住在柏林的俄罗斯歌手讲的德语更地道。但迪米特里·伊瓦什申科（Dimitry Ivashchenko）真的音色很棒——他有一副好嗓子，而且还是一个很出色的演员。"

《后宫诱逃》的核心唱段是雅各布斯提到的这首康斯坦泽的咏叹调"无情的折磨"。这是一段伟大的花腔女高音唱段，对任何一位女高音来说都是巨大的挑战。而对雅各布斯来说，这是歌剧的重心。他说："对我来说，这部歌剧的核心和神秘之处就在于这首很长的咏叹调，这给舞台导演带来了一个巨大的问题。在她演唱的 12 分钟和用四种独奏乐器演奏的 60 小节引子中，我们能发现什么呢？"我对雅各布斯说，这几乎就是一首音乐会咏叹调。他说："是的，感觉就像是一首音乐会咏叹调，但它是对话中的对话——之前是与塞利姆帕夏的对话，随后她对塞利姆唱了这段长长的咏叹调，然后她离开了。塞利姆帕夏不得不揣摩这段咏叹调。他自语道他基本上不明白她怎么能这样对他说话，他觉得自己也许还有希望。他觉得这首咏叹调里有某种像是难以破译的密码似的东西。我认为密码是在四种乐器开始演奏的前三个同音的小节之后。音乐表达了出于宗教原因她无法回应他的情感：因为她的西班牙家庭，因为她的名字康斯坦泽（Konstanze）——忠贞（constancy）。

"整首咏叹调都在与这种强烈的情感作斗争，咏叹调的中

间部分是莫扎特为五位独奏（唱）者——四位器乐演奏家和女高音——写的华彩乐段。在 '上帝的祝福'（'Des Himmels Segen'）这句中，莫扎特超越了歌剧的极限。我们已经不是在听歌剧了，音乐很像《C 小调弥撒》中那句 '圣灵化为肉身'（'Et incarnatus est'），这就是导演不可能展示音乐真正想要表达的东西的地方。他可以展示出很多其他的东西，但要揭示音乐的真正内涵总是难乎其难。你必须保留所有对白的原因之一，是它们对于整首曲子的节奏是必要的。"

针对《后宫诱逃》第二幕的批评之一是将康斯坦泽两段重要的咏叹调放在了一起。音乐学家和评论家一直认为这是莫扎特屈服于歌手 [奥地利著名女高音卡特琳娜·卡瓦列里（Caterina Cavalieri）] 的压力。雅各布斯并不相信这个说法。他指出："第一首咏叹调 '悲伤'（'Traurigkeit'），我把它和《魔笛》中帕米娜的咏叹调 '啊，我感受到'（'Ach, ich fühl'）做了很多比较。帕米娜的咏叹调也是 G 小调，有着同样的氛围。这首咏叹调经常被唱得太慢。莫扎特的提示是稍快的行板（Andante con moto），但人们经常听到这首咏叹调采用的是柔板（Adagio），因为第一个词是 '悲伤'。但它就像 '啊，我感受到' 一样，是一段激昂的咏叹调，所以它变短了。在这首咏叹调和下一首较长的咏叹调之间有两段对白：塞利姆帕夏和康斯坦泽的对白，和在此之前布朗德试图用一种非常天真的方式安慰她的情人。你需要为所有这

些——两首咏叹调以及之间的两段对白，而且第一首咏叹调是为第二首咏叹调做准备——设置一个行得通的顺序。这是一个大场景。"雅各布斯在此处做了富有想象力的调整，这不可避免地会导致意见的分歧："通常情况下，在第二首咏叹调之后会有掌声，而塞利姆帕夏的独白的最后部分会被删掉。所以我在这里所做的（在乐谱的其他地方也一样），特别是在录音媒介上，是让人们觉得这首咏叹调不是一首音乐会咏叹调，而是唱给某人的。塞利姆独白的前几句通常是跟在咏叹调之后，我则把它放进了咏叹调里，所以他会在歌唱的间歇处说话。在舞台表演时，这样做也非常有效。它为康斯坦泽情感的强烈爆发创造了一个焦点。"

随着莫扎特系列的完成——到目前为止，他至少录制了八部歌剧——在我与雅各布斯交谈时，他正准备迎接一个对他来说是感情复杂的挑战。"接下来我有一项艰巨的任务。新的一年（2015年）我在维也纳指挥演出的第一部歌剧是帕伊谢洛的《塞维利亚的理发师》。我答应了，因为我每年都要在维也纳国家歌剧院指挥演出一部歌剧。剧院负责人有个想法，打算制作一整套博马舍的作品。当然他可以在剧目选择上安排更好的罗西尼的作品，但是他想按时间顺序编排。任何了解歌剧的人都知道，帕伊谢洛的歌剧很受欢迎，而且因为它的流行促使莫扎特决定创作《费加罗的婚礼》。不过，当我第一次读到帕伊谢洛的音乐时，我想试图改变那位负责

人的想法——但没能奏效！所以现在一有空闲时间，我就在想通过写出更多的装饰音来把歌剧推销出去。感谢上帝！这部作品的节奏很好，旋律也不错——但和声绝对无法与莫扎特相提并论！我必须说，我认为萨列里是最能与莫扎特抗衡的作曲家。但必须演帕伊谢洛！"指挥家不必担心。众所周知，雅各布斯——连同摩西·雷瑟（Moshe Leiser）和帕特里斯·考里尔（Patrice Caurier）的导演，加上弗莱堡巴洛克管弦乐团的演奏——确实把帕伊谢洛的《塞维利亚的理发师》"推销"给了维也纳观众：好评如潮！

本文刊登于 2015 年 10 月《留声机》杂志

悲凉、高贵、激昂

——《C小调第24钢琴协奏曲》（K.491）录音纵览

作为莫扎特为数不多的在19世纪继续受到欢迎的作品之一，这首钢琴协奏曲拥有超过六十年的录音史，包括从埃德温·菲舍尔（Edwin Fischer）1937年的开创性诠释，到1995年伊万·莫拉维奇（Ivan Moravec）的演绎等20世纪一些最优秀钢琴家的版本。史蒂芬·普莱斯托（Stephen Plaistow）为听众开出一份最成功诠释的名单。

1785—1786年冬天，莫扎特在创作《费加罗的婚礼》的同时，为他的预定音乐会创作了三首钢琴协奏曲。这些协奏曲是他首次在创作中加入了自己最喜爱的管乐器单簧管，而《C小调钢琴协奏曲》（K.491）是这组协奏曲中最后，也是最雄心勃勃的一首：不仅在他写的协奏曲中乐队规模最大，也是唯一一首除了一支长笛、两支巴松管、两只圆号、两只小号、定音鼓以及弦乐，还包括单簧管和双簧管的协奏曲。作为莫扎特仅有的两首小调钢琴协奏曲之一（另一首D小调，K.466），它在19世纪继续受到青睐，而此时他那些伟大的作品已很少受到重视并定期演奏。贝多芬熟知并推崇这部作品，他在自己的《C小调第三钢琴协奏曲》中表达了对它的敬意。要是贝多芬能像他为莫扎特的《D小调协奏曲》所做的那样，为这首

协奏曲也留下华彩乐段那该多好！莫扎特本人没有为《C 小调协奏曲》极有分量的第一乐章在戏剧性高潮处留下华彩乐段，这给独奏者带来了巨大挑战，而只有最具天赋，或最勇敢，并会作曲的钢琴家才会渴望接受这个挑战。那么，借用现成的华彩乐段不是更好吗？胡梅尔的？圣－桑的？或是勃拉姆斯的？但无论演奏谁写的华彩，听众都会觉得如果莫扎特来写会更好。而这只是演奏这首协奏曲的钢琴家必须满足的特殊要求之一。

早期代表性录音

当**埃德温·菲舍尔** 1937 年在伦敦与伦敦爱乐乐团进行开创性的录音时，莫扎特的大部分作品仍然被误解。尤其是钢琴协奏曲，远没有被誉为莫扎特的最高成就之一。钢琴家中菲舍尔和阿图尔·施纳贝尔 (Artur Schnabel)，以及指挥家中埃里希·克莱伯和布鲁诺·瓦尔特成为现代莫扎特演绎的奠基人，努力推广莫扎特。菲舍尔演绎中的某种力量和十字军骑士般的热诚，在他的学生阿尔弗雷德·布伦德尔和丹尼尔·巴伦博伊姆身上得以留存。

菲舍尔恢复了从钢琴键盘上指挥莫扎特钢琴协奏曲的原始做法①。他是 20 世纪这样做的第一人，而且精于此道。他

① 即钢琴和指挥一身二任

原本计划以这种方式来录制《C 小调钢琴协奏曲》，结果却是 HMV 制作人兼 "house"（录音室）指挥家劳伦斯·科林伍德（Lawrence Collingwood）承担了这项工作。他遵循菲舍尔的指示对伦敦爱乐乐团进行排练，管弦乐写法的复杂性和对作品的相对陌生是重要原因。所有这些都在 APR 公司新转录的菲舍尔 HMV 莫扎特录音第二卷的说明书中有详细叙述。像其他协奏曲一样，《C 小调协奏曲》也同样是在一天内录制完成的。一天！令人惊奇的是，其中大部分是如此的好。声音清晰、平衡，传达了丰富的色彩和动态。考虑到录音年代，所有这些就更显得非凡。乐队自信地演奏着，很享受菲舍尔在第一乐章中激励他们营造出的紧迫感，尽管在终乐章他们似乎很难跟上他的节奏。菲舍尔的钢琴演奏在 20 世纪 30 年代似乎处于巅峰状态，即使在千钧一发的紧要关头，其手指的表现力依然惊人。最重要的是，他所做的一切真诚而直率。欣赏他的演奏，你不需要考虑历史因素。多年前，亚瑟·哈钦斯（Arthur Hutchings）在他的《莫扎特钢琴协奏曲指南》（*Companion to Mozart's Piano Concertos*，伦敦，1948 年）中的评论在此值得引用："在听菲舍尔的录音之前，我还没有听到过一个钢琴家在弹奏开始乐句时能控制好节奏和触键。"菲舍尔把第一乐章结尾处（华彩乐段后钢琴重新加入乐队）的分解和弦音型弹出了幽灵般的音质——这种效果后来被许多演奏者效仿。遗憾的是，最后乐章的变奏对于小快板而言

太快了。随着菲舍尔急促和多变的冲刺和突进，整个演奏变得越来越不连贯、越来越匆忙。

施纳贝尔 1948 年与瓦尔特·苏斯金德（Walter Susskind）和刚成立的爱乐乐团合作录制的版本（从未被这位艺术家允许发行）是通往现代演绎的另一座纪念碑。这个录音完全值得布莱恩·克里普（Bryan Crimp）为 APR 公司进行高质量的转制。爱乐乐团从第一乐章开始就表现出训练有素、充满激情，而钢琴独奏的首次进入，许多钢琴家弹得很悲伤，施纳贝尔却弹得很有挑战性，好像延续着乐队的情绪。其演奏的全面性充分表明他是一位伟大的艺术家，第一乐章各个乐段以自信凝聚而成，钢琴独奏成为交响的一部分。我怀念在听这个录音的 EMI 公司"参考"（Références）系列版本时那种微妙的力度差异，如果声音能作锐化处理，毫无疑问，这种微妙的力度差异是能够体现出来的。尽管这给我留下深刻印象，但仍然觉得这并不是施纳贝尔最好的状态。他在"二战"后继续为 HMV 录制优秀的唱片，但到 20 世纪 40 年代末，他的健康状况开始恶化，那些年里他与管弦乐队合作录制的唱片很少能与他早期的成就相媲美。他对这首协奏曲最后乐章的细节控制做得比菲舍尔好，但他似乎并不喜欢这么做，只是为了呈现而已。

和菲舍尔一样，施纳贝尔认为莫扎特钢琴协奏曲中的华彩乐段属于演奏者的空间，而非莫扎特的（虽然如果莫扎特写

莫扎特维也纳家中的家庭音乐会（无名氏绘）

了华彩乐段，那他会演奏莫扎特写的）。莫扎特同时代人所期待的是什么——或者我们这个时代已经变得如此重要的是什么——这些他全无兴趣考虑。施纳贝尔自己也作曲，而且颇有造诣，他为第一乐章写的华彩乐段不同凡响，极具个性和现代性，仿佛是通过当代演奏家来为莫扎特在 20 世纪刷存在感 [本杰明·布里顿（Benjamin Britten）为钢琴家里赫特（Richter）写的莫扎特《降 E 大调协奏曲》（K.482）的华彩乐段也是如此]。全新的冲击！施纳贝尔的演奏无疑是停留于没有调性中心的段落，并且直到最后一刻还在抗拒 C 小调的引力。我认为这行不通，但偶尔听一听会让人觉得耳目一新，特别是在听了一堆如今被认为尚可接受，但通常听起来实在不像真正的音乐的伪莫扎特之后。慢乐章，在导向主要主题最后一次回归时，施纳贝尔更为短暂地再次漫游到了遥远的地方。

施纳贝尔在英国有着特别大的影响力，这或许能解释为什么在 20 世纪 40 年代末到 50 年代，这首协奏曲的录音中英国钢琴家占据了突出地位：40 年代末凯瑟琳·隆（Kathleen Long）钢琴，范·贝努姆（Van Beinum）指挥阿姆斯特丹音乐厅乐团的 DECCA 版本；1953 年克利福德·柯曾（Clifford Curzon）钢琴，约瑟夫·克利普斯（Josef Krips）指挥伦敦交响乐团的版本；1955 年所罗门（Solomon）钢琴，爱乐乐团协奏的版本；1959 年路易斯·肯特纳（Louis Kentner）与同一

乐队合作的版本等等。所罗门可以像神一般弹奏莫扎特，但他的 K.491 版本不如他录制的其他莫扎特作品那样令人满意。这个录音有连贯性，有很多的美感，但冷静、超然，仿佛第一乐章的激情世界应该从稍远的地方来展现，这样才合适。他似乎不愿意成为音乐中的主角，而是一个在相对应不远处的古典景观中的游移者。你会希望他能更慷慨激昂地站出来。他在末乐章与乐队达至的融合展示出他的敏锐性，这是三个乐章中最成功的地方，但我觉得他在结尾处做得还不够。他或许没有意识到，钢琴家需要考虑在莫扎特留下的空白处或以速记方式急就的手稿中做一些填补。比如我前面提到的在小广板（*Larghetto*，慢板乐章）中，音乐在延音上休止之后，在导向主要主题最后一次回归时，以及在此之前的另一个地方。并不需要做太多的填充，但若没有，乐章的延续性听起来就模糊不清、没有章法。如果 219—220 小节处的终止式和一系列变奏之后的中断处没有加以修饰，并且在引入最后一个变奏和尾声时没有一个华彩或连接乐段，终乐章的延续性也是如此。看来所罗门觉得克制自己、完全照本宣科地演奏，或是扮演一个博物馆馆长的角色是一种美德，总之他在这些地方什么都没做，结果使音乐失去了一些活力。他在第一乐章弹的华彩乐段是圣 - 桑写的。

在对这些录音的细节方面进行一些注释时，我试图列出这首协奏曲需要补救的方面，这是所有演奏这部作品的钢琴

家必须要面对的。四十年、五十年，甚至六十年前，第一批人就已经开始努力，如今把这些问题一一列举是多么地容易！但对于那些先驱来说，发现确切的问题绝非易事。独奏者的角色是什么？管弦乐队的角色又是什么？一小节两拍在慢乐章的小广板，和一小节两拍在终乐章的小快板中，分别表示什么样的速度？莫扎特独奏部分的乐谱留给我们多少问题？这些问题中的任何一个可能都没有确切的答案，但如果这些问题不提出来，则阐释就不能有所深入。我认为，这些年来成功的录音都找到了一些令人信服的诠释，这些诠释可以作为探索音乐丰富性的起点。

回到手稿

看来莫扎特写这首协奏曲时遇到很多麻烦。从手稿（它归伦敦皇家音乐学院所有，存放在大英图书馆——我有一份副本）中，人们没法不注意到有大量的改动，主要是钢琴独奏部分。而且第一乐章的比例明显经过重新考虑，管弦乐队的引子部分还插入了一个新的长乐段。这是一份非常值得研究的手稿，因为它显示了莫扎特创作时的极度投入和急促。你可以在手稿上推断出他在创作这部几乎是贝多芬式的作品时遇到的困难。说到独奏部分，他在有些地方写了几个不同版本的装饰的或华丽的经过句，一个叠一个，其中一些几乎难以辨认，这能看出他总是很难做出最后的取舍。毫无疑问，

当晚演出就没问题了！至于仓促，在慢乐章中有一处，由于疏忽，他留下了两种不同的、有冲突的和声构思。在 C 小调的插部之后主旋律回归时，他写了两个同步的和声化进行，一个为钢琴，一个为管乐。每一次旋律再现的变形都成为这个乐章的特征，但在此情况下，他没有注意到钢琴与管乐齐奏时的协调，这显然是极为重要的。这样合成的和声成了一堆噪音，声部进行包括一些听起来很不舒服的持续的七度音。这些东西在我见过的所有乐谱版本中一直被忠实地复制着，没有任何评论，而在一些现代录音——如丹尼尔·巴伦博伊姆与英国室内乐团的版本、**克里斯蒂安·扎卡里亚斯**（Christian Zacharias）与君特·旺德（Günter Wand）的版本，以及最新近的 1995 年**伊万·莫拉维奇**与马里纳指挥田野里的圣马丁学院乐团的版本——中也都千篇一律地继续复制着。

作为室内乐演奏者的钢琴家

说到钢琴家的角色，必须明确的是，不可能像在早期的协奏曲中那样成为主宰。最重要的是，在这首协奏曲中，当木管齐奏的规模最大时，钢琴只是如在室内乐中一个平等的伙伴，有时还要从属于更大的音乐整体。我喜欢早期钢琴演奏家**何塞·范·伊默塞尔**（Jos van Immerseel）写的一段话："钢琴是钢琴协奏曲存在的理由和支点，但从未比管弦乐队更重要。整体才是目标。"

《C 小调协奏曲》确实需要一个具有超凡智慧和感性的演奏者。我经常感到，当交响乐团和指挥家们在大厅里演奏，他们给钢琴独奏者提供的是出色的专业伴奏而非室内乐中的相互合作时，音乐的奥秘就无法得以揭示。然而，这首协奏曲经精心安排，在这些条件下获得了成功，而在室内乐团如雨后春笋般涌现，钢琴家都想从钢琴键盘上指挥它们之前，指挥家指挥乐队为钢琴伴奏当然是一种常态。20 世纪 60 年代是 K.491 演绎的大好时光。1956 年莫扎特诞辰 200 周年的纪念活动或许对此起到了推动作用，最终它似乎因成为公众想要听到的莫扎特最高成就之一而备受关注。1960 年与指挥家费迪南德·莱特纳（Ferdinand Leitner）合作的**威廉·肯普夫**(Wilhelm Kempff)，以及 1968 年与指挥家伊斯特万·克尔特兹 (Istvan Kertesz) 合作的**克利福德·柯曾**，都出色地演绎了这部作品。这些都是经典的"大乐队"版本，而且仍然揭示了作品的私密性和宏伟性。两位钢琴家的声音乍听起来都变化不大，但很快就让人感受到无限微妙、雄辩、动人和"本真"。而管乐、弦乐和钢琴各自贡献的分量，在音乐上保持了令人信服的平衡。

罗伯特·卡萨德絮（Robert Casadesus）不是一个讨人喜欢的莫扎特演奏者，但他与乔治·塞尔和克利夫兰管弦乐团在 1961 年合作的版本十分出色。卡萨德絮早在 1937 年 [在法国，与指挥家尤金·毕高特（Eugène Bigot）] 录制过这首

协奏曲，比埃德温·菲舍尔晚几个月。在这个 1961 年的 CBS 版本中，塞尔对乐队部分的定义是一个很重要的特征，开场的主题——方向性、分量的精确、重音和乐句断连——立刻显示出一位杰出的指挥家在掌控局面。塞尔让你明白为什么这部作品如此吸引贝多芬。悲剧的高度严肃性即刻被确立，卡萨德絮的演奏与之相得益彰，虽然显得有些轻描淡写，却成功地将顺从、安慰和一两次充满激情的叛逆融入其中。这些都是我喜爱的 20 世纪 60 年代的演绎。1955 年，我在萨尔茨堡听过**克拉拉·哈斯基尔**（Clara Haskil）的演出，我期待她在 1960 年与指挥家马尔凯维奇 (Igor Markevitch) 合作的唱片能更令人满意。这个录音传达了她的沉着镇定和风度气质，但她使用的总谱有缺陷，而且作为合奏者的木管乐器也有缺陷，尤其是在最后乐章中，令人难以忍受。我还很愉快地再次聆听了**英格丽德·海布勒** (Ingrid Haebler) 的演绎。她是一位不太出名的艺术家，如今已被人遗忘，但她演奏的莫扎特备受赞誉。1965 年，她有伦敦交响乐团和科林·戴维斯作为鼓舞人心的合作伙伴。她的开局很好，直率而聪慧的演奏让人喜欢。然而，当呈示部结束后，钢琴以独奏主题再次进入时，你会意识到她弹得和前面一个样子。在这首作品的关键之处，即音乐转向黑暗的时候，她并没有让你感觉到变化。可以说，如果你听一下此处和协奏曲开头的这个独奏主题，你就会立刻知道这个演绎是否优秀。正如亚瑟·哈钦斯多年前发现的

那样，很多独奏家在此处的演奏都令人失望。

全集录音

难道我们不是已经进步了吗？是的，我们当然进步了。除了最高水平的差别，莫扎特协奏曲演奏的总体水平现在更好了。更有成就，理解得更深，解读得更精。考虑到有如此长的、持续的演奏和录音的历史，它应该如此！

随着那些伟大的协奏曲列入保留曲目，20 世纪 70 年代是全集录音辈出的十年，而追随菲舍尔，从钢琴键盘上指挥的演绎开始树立新的标准。**盖扎·安达**（Géza Anda）在 20 世纪 60 年代后期引领潮流，但当时的萨尔茨堡莫扎特乐团并不是二十年后为安德拉斯·席夫（Andras Schiff）所打造的优秀乐团。安达的一些协奏曲实属优秀之列，但我觉得《C 小调协奏曲》不在其中。慢乐章中的木管声部被他轻快的节奏和任意的变化所打乱。**丹尼尔·巴伦博伊姆** 1971 年与英国室内乐团的版本也令人失望：他在这个乐章中的表现过于夸张——应该介于天真（或孩子气）和彬彬有礼之间——而且太慢了（越来越慢）。但 1975 年同样与这个乐团合作的**穆雷·佩拉希亚**（Murray Perahia）则贡献了一个典范，整部作品，从整体到细节，都有很强的说服力。当钢琴家不断地根据他的管弦乐队伙伴们发出的声音来塑造自己的声音，你会感受到由键盘主导演奏的长处。反之亦然。当第一双簧管在终乐章吹奏出 C

124

大调变奏时——这是这首协奏曲中为数不多的几次太阳升起的时刻——那真是一个伟大的时刻。**阿尔弗雷德·布伦德尔**在 1974 年与内维尔·马里纳和田野里的圣马丁学院乐团的合作，总体来说并没有实现如此的简单直接：由管弦乐队奏出的引子，浓淡深浅适中，整个演奏经过了更长的时间才显得活跃起来。但这个演绎充满了洞见，独奏部分的力度安排令人信服，而很少有钢琴家能做到如此。这对钢琴独奏者而言是需要面对的另一个问题，因为莫扎特根本没有写明钢琴的力度或力度范围。

随后的 20 世纪 80 年代是属于木管乐器的十年。这些录音迄今仍与我们同在，伴随着我们不断向前！如今听起来，木管乐器的音量似乎过于响亮，以至于削弱了弦乐部分的微妙之处，因为中提琴声部通常是被分成两组的。当这种情况发生时，作品的暗色调就会受到影响。1988 年为**安德拉斯·席夫**指挥萨尔茨堡莫扎特乐团的已故杰出的小提琴家山多尔·韦格（Sandor Vegh）没有犯这样的错误。我很乐意回到这个版本。钢琴的声音，正如记录下来的，是一种无血色的暗色调，而且在所有其他方面的平衡堪称典范。在外部乐章平静的段落中，定音鼓和小号的表现尤为出色，而再没有比拥有长笛演奏家奥莱尔·尼克莱特（Aurèle Nicolet）、首席双簧管莫利斯·布尔格（Maurice Bourgue）和首席大管克劳斯·图尼曼（Klaus Thunemann）的木管声部表现更好的了。席夫揭示

了这首协奏曲的许多真相，其中一处涉及第一乐章的再现部。在那里，前面听到的音乐素材以新的顺序和性格回归——带有更明显的听天由命，甚至绝望。如果我们熟悉这段音乐，就可能已经知道了这一点，但席夫让我们重新体验它，让我们感受到发生了什么变化。至今仍有许多关于这一乐章的描述，其中的音乐素材一带而过，被简单忽略了。

早期钢琴和其他钢琴独奏兼指挥

在我听过的时代乐器版本中尚未有能让我满意的诠释，相对而言它们只是或多或少有点趣味的半成品。还没有什么东西能替代结合了最高水平音乐性的洞察力和智慧，在我看来，很少有早期钢琴演奏者在这方面有理想的表现，更不用说演奏莫扎特的《C小调协奏曲》了。我对罗伯特·列文抱有一些希望，必须拭目以待，尽管我担心他会在乐谱中加上许多即兴的装饰音。这是一种新的正统，但不符合我的口味。事实上，他很可能比其他人做得更好，我害怕的是他的模仿者。

我并不想这么刻薄。在任何时期，总是会有一些录音，它们似乎无非是以那个时代所期望的方式演绎一部伟大作品而已。然而，在做一个推荐唱片的简短列表时，我要感谢一系列艺术家，他们以各种方式使这部杰作的丰富和多样性成为关注点，让我总是期待聆听它。最新近的是和德意志室内爱乐乐团（Deutsche Kammerphilharmonie）合作的**米哈伊尔·普**

列特涅夫(Mikhail Pletnev)，以及与伦敦莫扎特演奏团(London Mozart Players) 合作的**霍华德·雪莱**(Howard Shelley)。他们俩不仅是一流的钢琴家，而且是值得信赖的指挥家。作为钢琴家兼指挥，他们几乎是这方面最优秀的。普列特涅夫的不可预测性一直是我焦虑的一个原因，但在这首作品里并非如此。他那生动的想象力让人吃惊，并使其他人的演绎听上去正确得过分。至于雪莱，他的莫扎特经常受到欢迎，也许是时候向他致敬了，因为他已然成为柯曾级别的莫扎特专家，其优雅、自发而深刻的情感能量让人惊叹。莫扎特是最难演奏好的作曲家。布索尼曾如此评说："他既不简单，又不过于精致。"这很好地概括了演绎的困难。雪莱和普列特涅夫的演绎是我最喜欢的 20 世纪 90 年代版本，我想说，莫扎特协奏曲演奏的未来，在他们手中是令人放心的。

入选录音版本

录音时间	钢琴家	乐队/指挥	唱片公司
1937	菲舍尔	伦敦爱乐乐团/科林伍德	APR APR5524
1937	卡萨德絮	乐队/毕高特（Eugène Bigot）	Dante HPC081
1947/48	凯瑟琳·隆（Kathleen Long）	音乐厅乐团/贝努姆	DECCA AK2075-8
1948	施纳贝尔	爱乐乐团/苏斯金德	EMI CHS763703-2
1953	柯曾	伦敦交响乐团/克利普斯	DECCA LXT2867
1955	所罗门	爱乐乐团/门格斯（Menges）	EMI CDH763707-2
1958	鲁宾斯坦	RCA Victor交响乐团/克利普斯	RCA GD87968

1959	肯特纳（Kenter）	爱乐乐团/布莱希（Blech）	HMV XLP20035
1960	哈斯基尔	拉慕如学院乐团/马尔凯维奇	Philips 442631-2 PM4
1960	**肯普夫**	**班贝格交响乐团/莱特纳**	**DG 439699-2 GX2**
1961	卡萨德絮	克利夫兰乐团/塞尔	CBS SBRG 72234
1961	古尔德	CBC交响乐团/苏斯金德	SONY Classical SMK52626
1965	海布勒	伦敦交响乐团/科林·戴维斯	Philips 454352-2 PB10
1966	安达	萨尔茨堡莫扎特乐团	DG 429001-2 GX10
1968	**柯曾**	**伦敦交响乐团/克尔特兹**	**DECCA 452888-2 DCS**
1970.1（现场）	柯曾	巴伐利亚广播交响乐团/库贝利克	Audite 95453
1971	巴伦博伊姆	英国室内乐团	EMI CDC749007-2
1974	**布伦德尔**	**田野里的圣马丁学院乐团/马里纳**	**Philips 442269-2 PM2**
1975	**佩拉希亚**	**英国室内乐团**	**SONY Classical SX12K46441**
1979	阿什肯纳齐	爱乐乐团	DECCA 425096-2DM
1984	奥索里奥（Osorio）	皇家爱乐乐团	ASV CDQS6015
1985	雪莱	伦敦城市交响乐团	Carlton Classics 30367 0157-2
1985	塞尔金	伦敦交响乐团/阿巴多	DG 423062-2GH
1986	扎卡里亚斯（Zacharias）	北德广播交响乐团/旺德	EMI CDC747432-2
1988	比尔森	英国巴洛克独奏家乐团/加德纳	ARCHIV Produktion 447295-2AMA
1988	**席夫**	**萨尔茨堡莫扎特乐团/韦格**	**DECCA 425791-2 DH**
1988	内田光子	英国室内乐团/塔特	Philips 442648-2 PM
1989	弗兰茨（Frantz）	班贝格交响乐团/弗洛（Flor）	Eurodisc RD69000
1989	扬多	匈牙利室内乐团（Concentus Hungaricus）/安塔尔（Antal）	Naxos 8550204
1991（现场）	弗朗杰斯（Francesch）	尼斯爱乐乐团/魏斯（Weise）	Kontrapoukt 32199
1991	范·伊默塞尔	永恒之魂乐团（Anima Etarna）	Channel Classics CCS2591
1991	奥康纳（O'Conor）	苏格兰室内乐团/麦克拉斯	Telarc CD80306
1991	**普列特涅夫**	**德意志室内爱乐乐团**	**Virgin Classics VC759280-2**

1993	雪莱	伦敦莫扎特演奏团	Chandos CHAN9326
1995	伊斯托明	西雅图交响乐团/施瓦茨	References Recordings RRCD-68
1995	莫拉维奇	田野里的圣马丁学院乐团/马里纳	Hanssler Classic 98955

本文刊登于 1998 年 11 月《留声机》杂志

奥林匹亚的辉光

——《C 大调第 25 钢琴协奏曲》（K.503）

雨果·雪利（Hugo Shirley）与瑞士钢琴家弗朗西斯科·皮埃蒙特西（Francesco Piemontesi）讨论莫扎特这首谜一般的协奏曲。

当我在柏林繁华的米特区中心的咖啡馆见到弗朗西斯科·皮埃蒙特西时，一切迹象令我兴奋。这位瑞士钢琴家带来的不是一份莫扎特 K.503 协奏曲的乐谱，而是两份：一份是彼得斯版的标准双钢琴乐谱，另一份是由骑熊士（Bärenreiter）出版的净版研究乐谱。两份乐谱上都写满了标记，有些是德语，在炫技的小快板终乐章，还发现了几处夹杂有 "non correre"（意大利语，意为 "不匆忙"）的字样。

皮埃蒙特西出生于意大利的卢加诺，从小就精通德语、意大利语和法语，是 BBC2009 年至 2011 年的 "新生代艺术家"。他的谱子上也有用英语做的标记。他说，其中很多都是与安德鲁·曼泽（Andrew Manze）合作时写下的。他新录制的这首协奏曲，就是由曼泽指挥苏格兰室内乐团协奏。继而他们还

为 Linn 古典唱片录制了《D 大调钢琴协奏曲"加冕"》(K.537)。

当他翻开骑熊士的乐谱时，一张折叠着的手写乐谱的影印纸掉了出来。"布伦德尔写的华彩乐段，"他漫不经心地说，"但我从未演奏过。"——这位伟大的奥地利钢琴家一直是他的导师。我问他另一些管弦乐部分的标记，他指着长笛声部中的一些演奏法提示（articulation）说，"我想这是梅塔写的。"接着他哼唱了起来。又翻了几页乐谱，他指着第 50 小节处管弦乐队首次奏出的 C 小调主题上的半断奏（semi-staccato）标记说，"这是布伦德尔写的。"这是第一乐章惊人的发展部的基础。

他告诉我，莫扎特的这首协奏曲创作于 1786 年，就在他完成《费加罗的婚礼》之后不久。在莫扎特几首主要的钢琴协奏曲中，皮埃蒙特西最晚接触到的是这一首。17 岁时，他在一个朋友处听了玛尔塔·阿格里奇（Martha Argerich）1978 年在荷兰阿姆斯特丹音乐厅现场录制的这首作品，"我立刻去唱片店买了这张唱片，回家马上就播放了一遍。"据他回忆，他第一次演奏这部作品是"20 岁或 21 岁"。毋庸置疑，他非常热爱这部作品，而且经过深思熟虑。但这首协奏曲问世二百三十年来却饱受非议。

我问他为什么，皮埃蒙特西回答道："我无法给你一个答案，因为我真的不知道。许多音乐家问过我，我也问过他们同样的问题。但令人着迷，也有点令人沮丧的是，每次我

提议演出这首作品时，乐手们都会说'非常感谢。可我们从1975 年以来就没再演奏过这首曲子了'之类的话！"

他继续说道："旋律素材非常棒，而且以一种美妙的方式组织和发展。"但他也承认，这部作品不像在创作时间上与之前后相近的一些作品，它不属于莫扎特的"热门作品"。他把乐谱翻回到开头几页，莫扎特为乐队所写的音乐十分宏伟，乐队异乎寻常地包括有小号和全套的木管乐器。他说："我认为这部作品的第一个特征，就是这种实际上的'正规的'模式，一种近乎军队的模式——规模和壮丽感。"他解释说，这也延伸到素材的布局方式。"这是一部充满对比的作品，但有很多地方没有过渡，尽管莫扎特通常被认为是一位写过渡段的伟大的大师。"

但他指出，在这种语境里，莫扎特创造出了"宁静之岛，抒情之岛"。终乐章有一处，是在紧随中心段落开头转入 A 小调之后的那个温柔的 F 大调主题（第 163 小节）中。另一处是在令人难忘的行板（即第二乐章）中的几个小节，在这里，钢琴右手奏出精致的弱拍上的十度音程——从 C 到 E，再从 D 到 F——在长笛接过来而独奏钢琴编织出一段精致的伴奏（第 51—56 小节）之前。皮埃蒙特西说，正是这一乐章——"一种蒸馏提纯过的简单，就像一杯上好的格拉帕酒（grappa），美得令人难以置信"——莫扎特将其素材组合成"块状似的"风格尤为明显。"但奇迹在于，它们都融合在一起！"

然而在我们的交谈中，我们一致认为这首作品有一个经常会被注意到的特征：旋律素材最初看起来没什么发展趋向，但却以最意想不到的方式被操纵。一个例子就是前面提到的第一乐章的 C 小调主题，它源自一个简单的重复音的乐思。有人把这个主题与歌剧《魔笛》中帕帕吉诺的唱段"女孩，还是妇人"（'Ein Mädchen oder Weibchen'）以及《马赛曲》（La Marseillaise）作了多种比较。而在谈到与法国国歌《马赛曲》的关联时皮埃蒙特西指出："那首歌写于 1792 年，但十年前，一位意大利音乐学者发现了维奥蒂（Giovanni Battista Viotti）写于 1781 年的一首作品《C 大调主题与变奏》。"

他拿出手机，给我播放了 YouTube 上的一段录音的开头部分——它其实是一首熟悉曲调的优雅的弦乐版本。皮埃蒙特西解释道："鲁热·德·莱尔（Rouget de Lisle）只是写了歌词，我们知道莫扎特欣赏维奥蒂……谁知道呢？"不管怎样，皮埃蒙特西在音乐会上演奏自己的华彩乐段时喜欢引用法国国歌的旋律主题，不过在录音棚里录制这部作品时他决定不这么做，而是选择了弗里德里希·古尔达（Friedrich Gulda）的华彩乐段。

接下来话题转到贝多芬，莫扎特的这首曲子在很多方面是贝多芬协奏曲的先声。我们看着乐谱上第一乐章中钢琴首次进入的地方，皮埃蒙特西说："这非常有意思。贝多芬在他的第一和第二钢琴协奏曲中也是这样做的：钢琴作为平等伙

伴的头领出现——而不是突兀地高居其他之上！"

随后，我们检视终乐章中使感染力强化的三连音。"这太不钢琴化了，你无法想象。"皮埃蒙特西在谈到几处比较棘手的左手音型时说，"你练习，然后你画十字，希望能全部打败它们！"尽管如此，他有时会在演奏的结尾处来点恶作剧，比如将贝多芬《"瓦尔德斯坦"奏鸣曲》（即《"黎明"奏鸣曲》）第一乐章中相似的三连音音型用到莫扎特的结尾处："这真的是一一对应，如果乐队指挥了解贝多芬，当我这么弹的时候，他们就会大笑。"或许有人会觉得遗憾，因为这些额外的装饰音和即兴演奏并没有出现在录音中，而他是参考了一系列令人印象深刻的资料才这么弹的。

在访谈快要结束时，我们又回到这首协奏曲的独特性格上。这似乎可以归结为一种模棱两可：宏伟的形象不断被削弱；C大调的稳定性经常受到破坏——不仅因为在其他地方的转调，还因为强迫性的，几乎舒伯特式的在大小调之间的切换——查尔斯·罗森（Charles Rosen）把这种倾向称为作品的"支配性色调"（'dominant colour'）。皮埃蒙特西总结说："我认为你从这部作品中得到的总体印象会是积极的。但这就像蒙娜丽莎的微笑——永远是一个谜！"

历史观点

埃里克·布鲁姆（Eric Blom）

《莫扎特》（*Mozart*, 1935）

这部作品令人失望。但对一些人有意思……技术上的诸多问题使它成为所有钢琴协奏曲中最难的，但演奏者却得不到应有的回报……一切都很冷淡，而且相对来说没什么创意。

查尔斯·罗森（Charles Rosen）

《古典风格》（*The Classical Style*, 1971）

静瑟的力量和抒情性这两方面给人的印象，在贝多芬之前的音乐中是独一无二的。这首作品在情绪的尖锐性方面比其他协奏曲都要少，但正是宽广性与微妙性的结合，使其备受推崇。

菲利普·拉德克利夫（Philip Radcliffe）

《莫扎特钢琴协奏曲》（*Mozart Piano Concertos*, 1978）

K.503……只能用史诗来形容……第一乐章有着惊人的宽广和壮阔。其旋律的形式具有误导性，因为看似纯粹的传统姿态随时可能偏离主题，而进入出乎意料的路径。

本文刊登于 2017 年 9 月《留声机》杂志

萨尔茨堡的璀璨明珠

——《降 E 大调小提琴、中提琴交响协奏曲》（K.364）录音纵览

> 在莫扎特这部著名作品中，中提琴与小提琴有着同等的地位，但演奏者并不总能体现出这一点。理查德·威格摩尔历数那些最有效解决平衡的录音。

对许多莫扎特爱好者来说，《降 E 大调小提琴、中提琴交响协奏曲》（K.364）是一部标志性的作品：这部作品可以说是莫扎特在萨尔茨堡创作的最伟大的音乐，然而令人沮丧的是，我们对它的起源一无所知。除了第一乐章华彩乐段的草稿，作品手稿不知去向。莫扎特和他同时代的人都没有提起过这部作品。可以合理地假设，莫扎特受在巴黎和曼海姆听到的交响协奏曲（*sinfonie concertanti*）的启发，于 1779 年夏天或秋天创作了这首作品，供自己和萨尔茨堡宫廷音乐家安东尼奥·布鲁内蒂（Antonio Brunetti）一同演奏。但这仍然只是猜测。

虽然我们应该注意不要把莫扎特的音乐解读为他的情感自传，但我们很容易将《交响协奏曲》在 C 小调行板乐章浮

现出的更深的暗流，与他对萨尔茨堡所受奴役而郁积的不满联系起来。毋庸置疑的是，管弦乐音响的丰富性，中提琴组分成两组，反映了莫扎特与技艺高超的曼海姆乐团的交往。——尽管，不用说，这部《交响协奏曲》在力量和技术成熟方面超过了任何可能的范本。

中提琴是莫扎特最喜爱的弦乐器，其醇厚的音色决定了这部《交响协奏曲》的特殊色调。正如查尔斯·罗森在《古典风格》(The Classical Style) 一书中令人印象深刻的描述："第一个和弦……发出了独特的音响，就像中提琴洪亮的声音转化成了整个管弦乐队的语言。" 开场部分 "高贵庄严的快板"（Allegro maestoso）有一种声响的深度，还有一种典型的莫扎特式表达的矛盾心态。独奏的首次进入悬浮在管弦乐队音调抑扬的乐句之上，这是所有莫扎特协奏曲中最神奇的时刻之一。正如几个演绎所揭示的那样，音乐的宏大、诗意和近乎情色的渴望并不排除让人联想到莫扎特小提琴协奏曲的活泼俏皮。行板是一首变形的悲伤的爱情二重唱，它触及了只有在《降 E 大调 "叶耐梅"（Jeunehomme）钢琴协奏曲》（K.271）的小行板和《A 大调钢琴协奏曲》（K.488）的柔板中才能发现的深深的孤寂，而莫扎特本人写的华彩段将音乐推向一个哀愁色彩的新高度。在失去亲人、郁郁寡欢的结局之后，对舞的终乐章几乎没有小调的阴影，而是以一种肉体解脱的荣耀感跃然开启。

作为一个天生的音乐民主派，莫扎特给予独奏家绝对平等的地位。他还用一种特殊的调弦法（变格定弦）使中提琴固有的暗色调变亮——在 D 大调的部分把琴弦调高半音。如此增加了琴弦的张力，并发挥了空弦共振的作用。这对演奏中使用羊肠弦的中提琴是必不可少的，但对于更强大的使用金属弦的现代中提琴来说就不那么重要。

俄罗斯学派

因此，这首《交响协奏曲》并不是为那些被残忍地称为"有中提琴手天生自卑情结"的羞怯的人玩票写的作品。没有人可以这样称呼为确立中提琴作为独奏乐器的地位做出如此巨大贡献的**威廉·普里姆罗斯**（William Primrose）。普里姆罗斯使乐器歌唱的天赋在两个《交响协奏曲》录音中得到了充分体现：一个是 1951 年佩皮尼昂音乐节（Perpignan Festival）上与**艾萨克·斯特恩**（Isaac Stern）合作的录音，另一个是 1956 年与另一位著名的俄罗斯学派小提琴家**雅沙·海菲兹**（Jascha Heifetz）合作的录音。然而，很难相信普里姆罗斯对速度有多大的发言权。在巴勃罗·卡萨尔斯（Pablo Casals）指挥、与斯特恩合作的演绎中，行板变成了哀歌式的极慢的柔板（*adagissimo*），每一个乐句都被挖掘出其中的悲剧意味。在外部乐章中，两位独奏家的诗意和技巧被管弦乐队糟糕的调弦与录音中断续、破损的声音所破坏。就像在许

萨尔茨堡(无名氏绘)。1756年莫扎特出生于此。1772年,16岁的莫扎特被任命为萨尔茨堡宫廷乐师。1781年,莫扎特离开萨尔茨堡,前往维也纳。

多录音中一样，两位独奏家的平衡靠得太近。

斯特恩－普里姆罗斯的行板乐章，速度为每小节沉重的六拍，刚好超过 14 分钟，是所有版本中最慢的。速度肯定由卡萨尔斯掌控。五年后，海菲兹在与指挥家伊兹勒·所罗门（Izler Solomon）的共同谋划中似乎成了主要的推动者。在这个版本中，行板乐章是 8 分 42 秒，被坚决地去浪漫化了。然而，虽然向前行进是受欢迎的，但一切的感觉都太紧迫，过分强调了强拍。海菲兹明亮、热烈的小提琴音色和普里姆罗斯贵族气的中提琴搭配在一起，无论在行板乐章还是在相当赶的外部乐章中，都让人不舒服。总之，这个版本两位演奏者技巧非凡，其中海菲兹压倒性地占据了上风，但缺乏智慧或情感。这位小提琴家说过，他年轻的时候不太喜欢这首《交响协奏曲》。这个版本是他仍然如此的证据。

在 20 世纪 60 年代和 70 年代初，这首协奏曲是奥伊斯特拉赫父子二人组，**大卫·奥伊斯特拉赫**（David Oistrakh，演奏中提琴）和**伊戈尔·奥伊斯特拉赫**（Igor Oistrakh）的常规共有曲目。他们是俄罗斯学派的两位优秀男性，擅长快速、甜腻的揉弦。奥伊斯特拉赫父子的力量、自信和运弓的一致性，以及没有一丝脆弱和自我怀疑，给人留下深刻印象。但他们所有的演绎——1963 年的一次，由指挥家基里尔·康德拉申（Kirill Kondrashin）牢牢把控；而同年有一张 BBC 逍遥音乐节的 DVD，耶胡迪·梅纽因的指挥无法令人信服；还有 1971

年老奥伊斯特拉赫自己指挥柏林爱乐乐团的版本——在莫扎特充满男子气概的竞争氛围的对话交流中，宏大和整体应运而生。特别是，在康德拉申指挥版中，奥伊斯特拉赫的行板，拉出了牛奶般浓郁的柴可夫斯基味道。

古典主义 VS 浪漫主义

目前有 40 多个《交响协奏曲》的 CD 版本，网上还有其他一些可供下载的录音。在这个粗略的概述中，我不可避免地有些无情。我选择的这些版本只是更具代表性，而不是比那些被省略的版本更优秀。许多收藏家有充分的理由珍视**诺伯特·布雷宁**（Norbert Brainin）和**彼得·席德洛夫**（Peter Schidlof）（两位都是著名的阿玛迪乌斯四重奏团成员）的任何一个演绎，尽管在我看来，他们的演绎——甚至是 1953 年由本杰明·布里顿出色指挥的那一版——都缺乏个人想象力。冒着被大批读者疏远的风险，我还是要说，那个曾经广为人知的耶胡迪·梅纽因和鲁道夫·巴沙伊（Rudolf Barshai）的版本中没有给我多少启发。在科林·戴维斯指挥的 20 世纪 60 年代同一时期的另一个演绎中，老到的**阿瑟·格鲁米欧**在音乐的优美和梦幻方面始终胜过音色灰暗的中提琴手**阿里戈·佩利西亚**（Arrigo Pelliccia），独奏小提琴和中提琴平衡再一次非常靠前。很难判断是演奏者的错还是录音的错：独奏者本该惊人的进入有点直率和平淡。好的一面是格鲁米欧在行板

乐章中如泣如诉的音调和温柔的乐句，以及他在开场乐章中给小调主题带来的非同寻常的紧迫感。

格鲁米欧－佩利西亚－戴维斯这个版本，在当时被认为是古典优雅的典范。随后的录音，起先是涓涓细流，逐渐愈演愈烈，演绎大体上分为两种，一种至少是口头上支持18世纪风格，另一种则带有毫不掩饰的浪漫主义倾向。**伊扎克·帕尔曼**(Itzhak Perlman，小提琴)和**平查斯·祖克曼**(Pinchas Zukerman，中提琴)1982年的明星组合版本属于后者。祖宾·梅塔统领下的以色列爱乐乐团听起来沉闷而夸张，弦乐的音色毫无吸引力。独奏家们以自己的方式进行了一场引人入胜、高度复杂的表演。在第一乐章中抓住每一个机会展现更黑暗的一面，在最后乐章中释放出一种大师级的光彩[天生爱炫耀的莫扎特很可能会喜欢他们这种音高完美的击跳弓(spiccato)]，而在行板乐章则将直率的情感与较长线条的解读相结合。

在2005年**安妮－索菲·穆特**(Anne-Sophie Mutter)和**尤里·巴什梅特**(Yuri Bashmet)的另一场浪漫主义演出中，让我怀念的是整个段落的感觉，而不仅仅是个别的音符和乐句。虽然双簧管和圆号淹没在全奏中，但伦敦爱乐乐团的演奏显然高出以色列爱乐乐团一个级别。此处穆特展现出的力度，有时带有挑衅的味道，而巴什梅特则表示疑问，在开始第一乐章发展部的准宣叙部(quasi-recitative)，魔幻般地拉出了最纤美的"很弱"(*pianissimos*)。外部乐章表现得驾轻就熟，

而给人印象深刻。但行板乐章的沮丧和衰弱——此基调由穆特开始进入时迅猛而轻声的哀吟所决定——表现出的自我放纵达到了夸张的程度。

又是一场大型的音乐演出：2000 年**美岛绿**（Midori）和**今井信子**（Nobuko Imai）的合作，她俩的声音更为自然、生动。与大多数指挥家相比，克里斯托弗·埃森巴赫（Christoph Eschenbach）对营造第一乐章"高贵庄严的"（*maestoso*）[①]的界定更为注重。两位独奏者之间有一种密切的戏剧性互动：比如在第一乐章里，中提琴对小提琴焦虑的 C 小调主题做出了安抚性的回应——再现部中交流达到了感人的高潮——或是在终乐章中兴奋地欢呼。在前两个乐章中，美岛绿和今井信子以灵活的脉动来获得有表现力的效果，尽管美岛绿在行板中的犹豫和自我质疑听起来像是有点自省。

同样具有浪漫主义色彩的是 1983 年**吉顿·克莱默**（Gidon Kremer）和**金·卡什卡茜安**（Kim Kashkashian）与尼古拉斯·哈农库特指挥维也纳爱乐乐团合作的录音。第一乐章以宏大的全奏开场，嘟嘟的圆号声音靠前，卡什卡茜安的中提琴探索着每一个怀疑与脆弱的隐秘之处，这是在所有版本中最为沉思的一个乐章。甚至终乐章"急板"（*Presto*），平稳行进，还带有一丝依依不舍；而行板具有一种沉思和半即兴的品质。

① 第一乐章为"高贵庄严的快板"（Allegro maestoso）

哈农库特的指挥一如既往地存在一些有争议的地方，从开场巴洛克风格的双附点和弦，到行板乐章的安抚性大调主题中突进式的重音（我很想知道为什么！）。但它并不乏味。

在2000年萨尔茨堡音乐节上，**奥古斯丁·杜梅**（Augustin Dumay）和**维罗妮卡·哈根**（Veronika Hagen）合作的演绎（由杜梅兼任指挥）也同样运用了双附点节奏。除此之外，他们有力的第一乐章，缩减了"高贵庄严的"（*maestoso*）幅度，非常与众不同。这是一种强有力的、经过有意设计的解读，杜梅起着主导作用。第一乐章中无处不在的独奏渐强—渐弱的声音效果十分讲究；但终乐章刺戳式的重音让我感觉不到欢乐。甚至听到第三次的时候，我对行板依然感到犹疑不定：极端细致的色调变化，我肯定，但从那段被"很弱"（*pianissimo*）笼罩的进入，到内心痛苦的华彩乐段，杜梅是在追溯一段感人至深的悲剧旅程。

菲利佩·格拉芬（Philippe Graffin）和**今井信子**在2006年的演奏为嗡嗡嗡的录音和糟糕的乐队合奏所连累。在开头的乐章中，炫技性的对话乐句，每次都是连续一嘟噜十六分音符的渐弱（diminuendos），变得老套乏味。就像在她和美岛绿的录音中一样，今井信子——与许多中提琴演奏者不同（尽管不总是能分辨出来）——使用了莫扎特规定的变格定弦，由此产生的浓郁、低沉洪亮的音质在激动的终乐章尤为出彩。

在**今井信子**最早的录音——即1989年与**爱奥娜·布朗**

（Iona Brown）和优雅的田野里的圣马丁学院乐团合作——中，她没有运用变格定弦。此处她那柔和的暗色调与布朗的甜美、纯洁形成了一种互补关系。第一乐章把"高贵庄严的"幅度与优雅和精致结合在一起——在独奏者跳跃的第二主题中，这也是一种令人愉快的轻松。布朗和今井信子在行板中以真挚的敏锐进行着交谈，从不刻意追求效果。而在终乐章中的妙语连珠闪烁着俏皮的光芒。这绝对是入围名单里的一个。

时代演绎的影响

轻盈的发音，包括独奏和乐队，使1989年的布朗-今井信子的版本成为最早吸收了一些复古风格演奏的经验的录音之一。然而，尽管用时代乐器演奏莫扎特交响曲的版本比比皆是，但令人惊讶的是，用羊肠弦和自然圆号演奏《交响协奏曲》的版本却很少。**雷切尔·波杰**（Rachel Podger）和**帕夫洛·贝兹诺苏克**（Pavlo Beznosiuk）2009年与启蒙时代管弦乐团合作的版本，在嬉戏、欢快的终乐章里表现出最佳状态，并以顽皮的装饰奏（在本文提到的版本中独一无二）增添了趣味。他们还把第一乐章发展部开始的延长音作为自然展开的提示，就像莫扎特本人可能会做的那样。除此之外，他们的第一乐章稳健而直接，行板乐章的流畅恰到好处，虽然不像某些版本那样内省。

波杰和贝兹诺苏克形成了亲密、民主的伙伴关系。在另外

两个时代（或准时代）乐器演奏的版本中，小提琴往往在个性上胜过中提琴，更有甚者，在音量上力压中提琴。如**托马斯·泽特梅尔**（Thomas Zehetmair）2005年充满幻想的演绎——尽管在外部乐章中他总是急于求成——让音色低沉的**露丝·基利乌斯**（Ruth Killius）黯然失色。在行板乐章中，随着向前的紧迫推进，小提琴和中提琴的声音常常听起来像一对古提琴（viol）。

在Archiv公司2007年的出品中，我们听到了一个规模更大的时代乐器演绎（我们知道莫扎特喜欢大型的乐队）：**朱里亚诺·卡米诺拉**（Giuliano Carmignola）、**达奴沙·瓦斯基维茨**（Danusha Waskiewicz）与克劳迪奥·阿巴多指挥莫扎特管弦乐团（Orchestra Mozart）的版本。这可以说是唱片上指挥得最好的《交响协奏曲》：在远景视野与管弦乐细节的布置和时机安排上无与伦比。没有哪位指挥家能让中提琴组和低音提琴组如此清晰地奏出十六分音符的漩涡，也没有哪位指挥家能在开场全奏中做出缓缓燃烧的渐强——莫扎特在曼海姆乐队的游戏中击败了曼海姆乐队——如此激动人心。阿巴多和他的独奏家们没有在意作曲家设定的"高贵庄严的"。感染力并不是主要的。取而代之的是，第一乐章在高压的、紧张的强度和一种前卫的嬉闹之间转换。在唱片上听，瓦斯基维茨的中提琴有一种略带干涩的鼻音。尽管他是作为一个被动的搭档出现，但对卡米诺拉冲动而又富有创造力的反应

很敏锐。而无论是行板中朴素的伤感，还是在终乐章可控的癫狂中，阿巴多都恰当地允许双簧管和圆号发挥关键作用。

在一次《留声机》杂志的访谈中，小提琴家**马克西姆·文格洛夫**（Maxim Vengerov）透露，在录制莫扎特这首协奏曲之前，他曾与雷切尔·波杰和特雷弗·平诺克交谈过。你不会从他与**劳伦斯·鲍尔**（Lawrence Power）在 2006 年韦尔比耶音乐节（Verbier Festival）上的录音中猜到这一点：一个时间充裕到 14 分 22 秒、过于"高贵庄严的"首乐章超越了所有的对手。然而，广度和柔软性——没有任何其他演绎能如此频繁地变换脉动——与热情洋溢的浪漫向往共存。毋庸置疑，鲍尔在色调（nuance）和音色上与文格罗夫几乎完全相当。两位独奏家也都深思熟虑。行板乐章在行进过程中趋缓，但到最后它表达出的极度的痛苦只有极少数演绎能与之匹敌。在终乐章中，两位独奏者显然很喜欢互相怂恿，让对方冒出新的幻想。

最后的筛选

如果你更愿意以一种开放的、浪漫主义的视角看待这部启蒙主义的音乐杰作，"文格洛夫和鲍尔"是最好的推荐。而对于更为古典的解读，布朗和今井信子应该在任何人的候选名单上。不过，我的最终选择介于我尚未提及的三个录音之间。2014 年，**维尔德·弗朗**（Vilde Frang）和**马克西姆·赖萨诺**

夫 (Maxim Rysanov) 的演绎，伴随着乔纳森·科恩 (Jonathan Cohen) 指挥阿尔坎杰罗乐团 (Arcangelo) 的羊肠弦弦乐器，是一种时代演绎与现代演绎的混合体。但它非常出效果。弗朗纯净、纤细的小提琴音色和赖萨诺夫焦棕色的中提琴音色相得益彰，彼此间的呼应很有创意。颤音适度且富变化。终乐章像风一般飞驰，但是轻盈的发音排除了任何喘不过气来的感觉——快到结尾处（第 311 小节）从降 E 大调到小调短暂下滑处羞怯的"很弱"很迷人。录音清亮，科恩想要确保的内在各部分的平衡——尤其是行板乐章里中提琴组的颤音——都清晰可闻。

茱莉亚·费舍尔（Julia Fischer）和戈丹·尼科利克（Gordan Nikolic）在 2006 年雅科夫·克雷兹伯格 (Yakov Kreizberg) 指挥荷兰室内乐团（Netherlands Chamber Orchestra）的版本中，是另一个近乎完美的组合，演绎充满个性。就像卡米诺拉－瓦斯基维茨组合的录音一样，他们淡化了"高贵庄严的"，而青睐于一种充满激情的推进。但也有优雅——比如，在飘浮的"第二主题"中——和大量的嬉闹。而独奏者的第一次进入——只是逐渐进入意识——就像你所希望的天使一般。行板，大段的乐句，结合了纯净的灵性与潜在的躁动，费舍尔银亮的甜美与尼科利克桃花木芯般的深度相得益彰。当他们在终乐章竞技似的飞翔时，你几乎可以看到他们脸上的微笑。

弗朗－赖萨诺夫和费舍尔－尼科利克这两个组合都为这首

《交响协奏曲》增添了荣耀。然而，如果按照规则要求，我必须选出一个全面胜出的赢家组合的话，我会选择 1995 年与挪威室内乐团(Norwegian Chamber Orchestra)合作的**爱奥娜·布朗**和**拉尔斯·安德斯·托姆特**（Lars Anders Tomter）。当然，这归结为个人品味。这个演绎被某些人低估了。而布朗（她演奏这部作品不下数十次，这是她最后一次录制这首作品）和托姆特似乎洞察一切，而且没有任何的夸大其词。与其他组合相比，我更喜欢他们的一个因素是在第一乐章里他们的节奏和个性：充满活力、欢快，并带有一种潜在的高贵庄严感。分句优雅而不老套，那些疾风般的十六分音符总是在"说着话"。主题在再现部中重新奏出时，获得了新的意义。行板乐章融合了悲伤和优雅，以一种理想而活跃的速度——比布朗－今井信子的录音快一两挡——行进。当独奏者用三连音的藤蔓编织着第二主题时，气氛瞬间变得轻盈，成了一种空灵的嬉戏。终乐章纯粹的活力——小提琴和中提琴顽皮地对打——体现了年轻的莫扎特性格中至关重要的一面，即使在他受萨尔茨堡大主教奴役的时期也不例外。有个小细节是，终乐章开始，当布朗看到新的调——降 B 大调即将出现时，她兴奋地向上飙升。差不多就总结这些吧。

首选

爱奥娜·布朗（小提琴）

拉尔斯·安德斯·托姆特（中提琴）

挪威室内乐团

Chandos CHAN10507

绝妙的独奏与轻盈的合奏，在欢快的演奏中将微妙的细节和莫扎特式的自然流畅融为一体。行板在其微妙和克制中深刻地行进。

紧随其后

茱莉亚·费舍尔（小提琴）

戈丹·尼科利克（中提琴）

雅科夫·克雷兹伯格指挥荷兰室内乐团

Pentatone PTC5186 098

雅科夫·克雷兹伯格以火热的开场全奏为充满活力和想象力的演绎奠定了基调。费舍尔和尼科利克在行板中敢于走极端，但从未使音乐松弛。

（准）时代乐器演奏的选择

朱里亚诺·卡米诺拉（小提琴）

达奴沙·瓦斯基维茨（中提琴）

克劳迪奥·阿巴多指挥莫扎特管弦乐团

Archiv 477 7371AH2

克劳迪奥·阿巴多和时代乐器小提琴家卡米诺拉主导了一场规模宏大的演绎，也许悲情不足，但以莫扎特式的冲动和紧张的强度见长。

浪漫的选择

马克西姆·文格洛夫（小提琴）

劳伦斯·鲍尔（中提琴）

韦尔比耶音乐节室内乐团

Warner (20 cds) 2564 63151-4

按现代标准，这是具有浪漫色彩的莫扎特：节奏宽广、灵动，乐句满含爱意。但情感和对细节的细心留意，永远不会压过对更长的音乐线条的判断。

入选录音版本

录音时间	乐队 / 指挥	唱片公司
1951	斯特恩、普里姆罗斯 / 佩皮尼昂音乐节乐团 / 卡萨尔斯	Pearl GEMS0168
1953	布雷宁、席德洛夫 / 英国室内乐团 / 布里顿	BBC Legends BBCB8010-2
1956	海菲茨、普里姆罗斯 /RCA Victor 交响乐团 / 所罗门	RCA 88697 76138-2
1963	奥伊斯特拉赫父子 / 莫斯科爱乐乐团 / 康德拉申	DECCA 470 258-2DL2;476 7288CC2
1963	奥伊斯特拉赫父子 / 莫斯科爱乐乐团 / 梅纽因	ICA*DVD* ICAD5012

1964	格鲁米欧、佩利西亚 / 伦敦交响乐团 / 戴维斯	Philips 438 323-2PM2
1971	奥伊斯特拉赫父子 / 柏林爱乐乐团	EMI 214712-2
1982	帕尔曼、祖克曼 / 以色列爱乐乐团 / 梅塔	DG 415 486-2GH; 476 1651PR
1983	克莱默、卡什卡茜亚 / 维也纳爱乐乐团 / 哈农库特	DG 453 043-2GTA2
1989	布朗、今井信子 / 圣马丁乐团	DECCA 478 4271DB9
1995	布朗、托姆特（Tomter）/ 挪威室内乐团	Chandos CHAN10507
2000	杜梅、哈根 / 萨尔茨堡学院乐团	DG 459 675-2GH
2000	美岛绿、今井信子 / 北德广播交响乐团 / 埃森巴赫	SONY SK89488
2005	穆特、巴什梅特 / 伦敦爱乐乐团	DG 477 5925GH2
2005	泽特梅尔、基利乌斯 / 十八世纪管弦乐团 / 布吕根	Glossa GCD921108
2006	格拉芬、今井信子 / 布拉班特乐团（Brabant Orch）	Avie AV2127
2006	文格洛夫、鲍尔 / 韦尔比耶音乐节室内乐团	Warner 2564 63151-4
2006	J. 费舍尔、尼科利克 / 荷兰室内乐团 / 克雷兹伯格	Pentaton *SACD* PTC5186 098; *SACD* PTC5186 453
2007	卡米诺拉、瓦斯基维茨 / 莫扎特管弦乐团 / 阿巴多	Archiv 477 7371AH2
2009	波杰（Podger）、贝兹诺苏克（Beznosiuk）/ 启蒙时代管弦乐团	Channel Classics *SACD* CCSSA 29309
2014	弗朗（Frang）、赖萨诺夫（Rysanov）/ 阿尔坎杰罗乐团 (Arcangelo)/ 科恩 (Cohen)	Warner 2564 62767-7

本文刊登于 2015 年 10 月《留声机》杂志

38 级台阶

——《第 38 "布拉格" 交响曲》录音纵览

> 莫扎特晚期交响曲中被人遗忘的杰作《"布拉格"交响曲》，
> 在唱片上却很受欢迎。
>
> ——林赛·坎普（Lindsay Kemp）

　　或许是因为它不在莫扎特 1788 年夏创作的 "最后的" 三首伟大的交响曲之列，《第 38 "布拉格" 交响曲》并不总是能得到它应有的赞誉。然而，它完全值得与交响曲这个门类中其他更著名的早期杰作相比拟，具备十足的莫扎特风格，领先于那个时代。事实上，这部作品完成于 1786 年 12 月作曲家即将前往布拉格旅行之际，比海顿的第一首 "伦敦交响曲"（12 首）问世还早五年，但其复杂程度明显高于后者，而且很有可能莫扎特并没有听过代表当时交响曲最高水准的海顿的 "巴黎交响曲"（6 首）。

　　在这部三乐章的作品中（波西米亚听众显然更喜欢交响曲中没有小步舞曲），我们可以发现莫扎特自五年前移居维也纳以来学到的许多东西的例子：在 1784—1786 年创作的钢琴协

奏曲中所展示的令人难以忘怀的具有丰富想象力的木管音色；对位的运用有力、完整而自然（长期以来这一直是他的风格特点，但随着对巴赫和亨德尔音乐的日益了解而得到加强）；以及轻松吸收了"室内乐"织体的管弦乐写法。他在其他作品——比如热情地献给他的朋友约瑟夫·海顿的六首弦乐四重奏——的创作中，已经参透了这种音乐织体的奥秘。同时，这首交响曲与莫扎特的歌剧世界也有着明显关联：其后不久创作的《唐乔瓦尼》中"司令官"的影子笼罩在交响曲缓慢引子的小调爆发之中；第一乐章快板乐段絮絮不休的对位预示着《魔笛》的序曲；终乐章让人想起七个月前刚在维也纳首演的《费加罗的婚礼》中的各种喜歌剧氛围。

第一乐章是《"布拉格"交响曲》中真正的奇迹，或许是莫扎特所有交响曲中最长的一个乐章（加上两个重复乐段，演奏时长可以超过 18 分钟），也是最具智慧的乐章之一。这种紧凑的动机结构要求其作曲手法一贯流畅的作曲家付出努力，这一点得到了数量多得不同寻常的幸存草稿的证明，而这是一个宏大与抒情完美结合的乐章，排除了任何主题被过度渲染的征兆。一切似乎都自然而然且恰到好处，即使是在发展部棘手的对位交锋中。而且，正如在成熟的莫扎特作品中经常出现的那样，情感上的复杂性和模糊性明显可见，这在柔板的引子部分和快板的第二主题之间的大小调明暗对比中表现得尤为明显。

行板乐章可能没有像莫扎特某些其他乐章那样以深刻性迷住听众，但它又一次凸显了最微妙的木管部分，在一个出色的演绎中，人们会感受到一种舒伯特式的诗意风格。对演绎者来说，最大的问题似乎在于它的节奏：这是一个 6/8 拍的行板乐章，意味着每小节有两次微弱的节奏摆动（lilt），但很少有指挥家会接受这个理念，大多数人会退守在安全而稳定的每小节六拍中。幸运的是，这段音乐的优美可以同时接受这两种演绎方式，尽管有时在两者间存在一种令人不安的牵引力。这首交响曲以一次能量的爆发结束，终乐章里动态对比、轻盈和机智是必不可少的元素。并非每个指挥家都能成功把握住这些要素（有些人似乎没有注意到此处乐谱上的"Presto"［急板］的标记），但在那些把握住这些要素的指挥家手中，这首交响曲的结尾部分被演绎得令人振奋。

录音

尽管《"布拉格"交响曲》在唱片上受欢迎的程度不如最后三首交响曲，但被录制的频率依然相对较高，仅次于它们，而与《第 35 交响曲"哈夫纳"》（K.385）的录音次数相当。回顾录音史人们可以看到，在 20 世纪 60 年代和 70 年代，这首作品的录制先是缓慢起步，然后逐渐增加，直到 20 世纪 80 年代末达到顶峰，大概是因为唱片公司和演奏家们都眼睛盯着即将到来的 1991 年莫扎特逝世两百周年纪念。而进入 21

世纪，则尚未注意到有新的《"布拉格"交响曲》的录音。

20 世纪 30 年代和 40 年代

或许与预料中的相反，《"布拉格"交响曲》的早期录音对清晰度和推进的动量给予了古典式的关注。**埃里希·克莱伯**在 1929 年与维也纳爱乐乐团合作录制的唱片堪称优雅的典范。人们有时会情不自禁地为它的维也纳风味（快板的第二主题中温文尔雅的滑音，行板的附点音型有种华尔兹式的大摇大摆）而微笑称许，尽管对于相当随意的木管演奏已变得不再宽容。七年后，**布鲁诺·瓦尔特**指挥同一支乐队录制的唱片，整体构想更为宏大，尽管他把快板奏得飞快（这使得他的演绎比埃里希·克莱伯更加敏捷）。行板自然流畅，终乐章充满活力，对比鲜明。

托马斯·比彻姆与伦敦爱乐乐团的战时录音，在引子部分就呈现出阴森的气氛（此处，第二小提琴和中提琴发出一些阴沉的重复音符）。而且，尽管快板以清新悦耳的能量开始，发展部和再现部似乎都过于沉重。同样令人惊讶的是，行板缺乏甜美，终乐章比较赶。

50 年代和 60 年代早期

自然，就音质而言，最早期的录音存在一些不足，莫扎特华丽的木管乐写法是主要的受害者，但在**拉斐尔·库贝利克**

布拉格国家剧院［文森兹·马施塔特（Vincenz Marstadt）绘］。莫扎特歌剧《唐乔瓦尼》《狄托的仁慈》首演于此。

（Rafael Kubelík）1953年与芝加哥交响乐团的演奏中，肯定不乏清晰度。Mercury（水星）公司 Living Presence 系列的声音一如既往地让人耳目一新，尽管听上一会儿之后，其冰冷的不真实感会令人不快。至于演绎，库贝利克在所有三个乐章中都带来了鼓舞人心的温馨，但如果在某些地方减少一些刺激或纯粹的动态对比会更好。事实上，有些人可能会觉得这种演绎会有一点点珍贵。

1956年，**奥托·克伦佩勒**和爱乐乐团在录音室录制了《"布拉格"交响曲》，这是一个充满活力和力量的演绎，尽管乐队的声音听起来有些散乱，不够协调。**赫伯特·冯·卡拉扬**第一个《"布拉格"交响曲》的录音也是与爱乐乐团合作，是在1958年录制完贝多芬《庄严弥撒》后的一段空余时间里，录制完成的。考虑到这一点（以及克伦佩勒旁听了录音这一事实），这绝对是一个令人印象深刻的录音。引子部分扣人心弦，克制着不让小调的爆发更具冲击力，然后回归到神秘之中。两个快速乐章奋力前行，精力充沛，虽然常间以柔和的侵入加以中和。行板乐章演绎得很有效果。

卡尔·伯姆与柏林爱乐乐团录制的莫扎特交响曲全集中的《"布拉格"》是50年代最后一个录音室录音，也是最令人失望的一个录音。尽管明显做了充分准备，但引子部分显得笨重，行板乐章平淡无味，终乐章令人昏昏欲睡。与之相比，**君特·旺德**1961年指挥科隆居泽尼奇乐团（Cologne

Gürzenich Orchestra）的版本，乍听起来像是呼吸到了一股清新的空气。这个整齐而清晰的演绎，预示着这种室内乐的演绎方式很快会主导这首交响曲的演绎。不过，最终，其直来直去的演绎往往让听众感到冷漠——音乐中缺乏爱。

克伦佩勒 1962 年与爱乐乐团再次录制了《"布拉格"交响曲》，这次是用立体声录制的。从声音和乐队演奏的角度来看，结果更令人愉悦，这两方面都比 1956 年的录音更丰润，更具凝聚力。更为宽广的音乐意味较少的动力，但取而代之的是一种花岗岩的品质，这就足以使其具有某种永恒性。

有五个被整理出来的这一时期的现场录音值得一提：克伦佩勒 1950 年与柏林（美占区）广播交响乐团的演绎，是他三个录音中速度最快的，也是一场精彩的音乐会现场演出。1955 年，赫尔曼·阿本德罗斯（Hermann Abendroth）与柏林广播交响乐团（Berlin Radio Symphony Orchestra）一起发自内心的演绎，展现出外部乐章中直率的活力和快捷的速度，但是行板乐章显得尖锐而躁动不安。比彻姆 1959 年与状态欠佳的英国皇家爱乐乐团合作的 BBC 演播室音乐会版本，比他的早期版本更有节制，在细节和宏伟之间取得了良好的平衡。同年，瓦尔特指挥哥伦比亚交响乐团录制了这首交响曲，其睿智而又精神蓬勃的视角，又赋以速度的灵活性。而卡尔·舒里希特（Karl Schuricht）与维也纳爱乐乐团 1960 年萨尔茨堡音乐节的现场录音，尽管嘈杂和沉闷，但却是这首交响曲最

大胆的演绎之一。在外部乐章中，平静优雅与激动兴奋交替出现，而中间乐章的速度则如同轻松的漫步。

60 年代晚期和 70 年代

丹尼尔·巴伦博伊姆和英国室内乐团之间卓有成效的莫扎特演绎的伙伴关系，促成了 1968 年《"布拉格"交响曲》的录音，但其怪异之处在于不少地方听起来不像是室内乐团。巴伦博伊姆旨在在一个宽广的引子中达至最大限度的宏伟，并在第一乐章营造出一个令人印象深刻的高潮。终乐章明亮而清晰，但慢乐章像是在寻找音乐中并不存在的悲剧音符。

两年后，英国室内乐团再次录制《"布拉格"交响曲》，这次是与**本杰明·布里顿**合作，其结果是，这部作品在每一个环节都散发着敏锐而细腻的音乐感。它可能不是一个自始至终都毫不掩饰内心的演绎（尽管引子部分气势雄伟），但其微妙的解释性细节都是精心完成的，而且都很自然——那些无数小的突进和涌动始终不会让你觉得是在耍小聪明。原本温柔优雅的行板，尽管速度相对较慢，但有一种真诚迷人的 6/8 拍的感觉。然而令人遗憾的是，英国室内乐团在此处没有自始至终表现出他们在这部作品的其他录音中那样的完美。

卡拉扬 1970 年与柏林爱乐乐团一起再次录制的这首交响曲，本质上是他 1958 年录音的一个缺乏活力的版本，尽管乐队演奏更为出色。他在 1977 年的第三次录音更为成功地恢复

了作品的紧凑感。然而，卡拉扬真正的奇迹——也是他与其他指挥家在指挥这部作品上的不同——在于线条的强度和完整性。这使他能够像指挥其他作品一样，以节奏或乐句断连（articulation）有力地推进音乐。这真是奇异而又奇妙的魔法。

与此同时，采用更古典的演绎方式（至少跟我们今天所认为的一样）的趋势正蓄势待发。1972 年，**约瑟夫·克里普斯**（Joseph Krips）和阿姆斯特丹音乐厅乐团的演绎简洁而欢快，第一乐章的两个部分都以活泼的速度演奏，并在行板乐章中第一次真正尝试以 6/8 拍演奏，尽管受一些古怪的乐句断连（articulation）所累，但是节奏轻微摆动的效果令人愉悦。随后在 1973 年，**查尔斯·麦克拉斯**在他与伦敦爱乐乐团合作的版本中带给我们典型的良好判断力，使音乐保持前进，并力求织体清晰。不幸的是，在这个录音中录音师所做的帮助的尝试并没有讨好乐队，过度呈现的（完全不必要）大键琴通奏低音反而导致了灾难。

迈向 1991

20 世纪 80 年代是《"布拉格"交响曲》录音的繁荣期，先是两套全集中的两个录音。**内维尔·马里纳**和田野里的圣马丁学院乐团的演绎十分出色，尽管他们并不着力去激发人们的情感。而作为第一个使用时代乐器演绎的录音，古代音乐学院乐团（Academy of Ancient Music）1982 年在**克里斯托**

弗·霍格伍德指挥下录制的《"布拉格"交响曲》优劣参半。优点是具有启发性的织体清晰度——我们第一次真正听到小号的色彩，就像在终乐章结尾时听到美妙而令人振奋的，有点胀大的圆号声一样——劣处是单薄的弦乐音色和酸涩的木管音调。介于这两个录音之间的是**尼古拉斯·哈农库特**1981年与阿姆斯特丹音乐厅乐团合作的录音。他指挥使用现代乐器的乐团相对较晚，但像以往一样品味和思考每一小节。或许有人会觉得他的方法有点过于强调或小题大做（特别是在轻快的行板乐章中），但其演绎中的许多细节都令人耳目一新。而且最重要的是，其外部乐章在宏伟、清晰和充满活力的内在能量之间达到一种平衡，这是本综述里提到的任何别的版本都无法比拟的。

随后几年间出现了**索尔蒂**与芝加哥交响乐团、**约胡姆**与班贝格交响乐团，以及**伯恩斯坦**与维也纳爱乐乐团的几个版本。索尔蒂版听起来乏味且不讨人喜欢；约胡姆版豪华却缺乏兴奋之情（慢乐章完全就像一锅温吞水）；维也纳爱乐心不在焉的表现，使得伯恩斯坦的解读显得出人意料的沉闷。但接下来有三个让人更感兴趣的版本。**亚历山大·施耐德**（Alexander Schneider）把欧洲室内乐团的状态提升得很好，帮助他在精准而有力的诠释中发出饱满的声音——弦乐演奏具有某种"老派"的品质。相比之下，**麦克拉斯**和布拉格室内乐团则是彻底的"现代"，他们在速度、乐句断连（articulation）和乐队声

响方面（例如用木鼓槌敲击定音鼓）呼应了时代乐器的探索。演奏本身并不总是最干净利落的，录音也有些模糊，但麦克拉斯确实在唱片上演绎出了最成功、最自然推进的行板乐章之一。

1987 年，**詹姆斯·莱文**与维也纳爱乐乐团合作的版本，最令人难忘的是其丝绸般的精致优雅（很难相信这是伯恩斯坦棒下的同一支乐队），而同样令人难忘的是其相当的浪漫主义、轻松的气氛和偶尔的神秘感。

1988 年是《"布拉格"交响曲》的大年，至少在录音数量上是如此。**巴里·华兹华斯**（Barry Wordsworth）表现出对古典主义音乐的敏锐，尽管伊斯特罗波利坦乐团（Capella Istropolitana）[①] 的演奏不算很到位。**简·格洛弗**（Jane Glover）与伦敦莫扎特演奏团（London Mozart Players）的版本，一开始令人印象深刻，但随着音乐的进行，活力逐渐减弱。永远睿智的**科林·戴维斯**爵士指挥德累斯顿国家剧院乐团发出的优雅声音完全在意料之中，但并没有真正点燃世界。那一年表现更为突出的是**约翰·艾略特·加德纳**爵士和英国巴洛克独奏家乐团（English Baroque Soloists），他们牺牲了一些柔和，大力强调了音乐中的贝多芬元素。还有**弗兰斯·布吕根**统领的十八世纪管弦乐团的录音，按他的习惯，在时代乐器的声音参数范围内追求广度、深度和一种适度的优雅。

① 亦称斯洛伐克爱乐室内乐团。

他对快板部分节奏的某些小心翼翼的控制，让人感觉他过于"轻描淡写"（他常喜欢在乐句结束时退缩），但实际上，正是此处的偏离常规，并在很大程度上的毫不矫饰，让音乐充满活力。终乐章是唱片上听到的最诙谐的结尾之一，虽然缺少一点自然的温馨，但引人入胜。

杰弗瑞·泰特（Jeffrey Tate）与英国室内乐团合作的莫扎特交响曲全集在当时广受赞誉，尤其是那些对使用时代乐器这种进步感到不适的人。听他1989年录制的《"布拉格"》，就能明白其中的原因了。与布吕根相类似，泰特喜欢"轻描淡写"，他的动态对比柔和，使乐段变得更为宽阔（引子便是一段巧妙绘制的单一跨度乐段），而且随着乐队形态的丰富，他的演绎比布吕根更温和，以及，如果较为节制，也更有爱意。

另外有两个赶莫扎特逝世两百周年纪念热潮的录音：**耶胡迪·梅纽因** 1989年指挥技艺精湛的华沙交响乐团（Sinfonia Varsovia）展现出一种宽厚的精神，但行板乐章速度快得过于雄心勃勃。**罗杰·诺林顿** 1991年指挥伦敦古典演奏团的版本是一个令人沮丧的演绎，其矫饰主义（mannerisms）的演奏方式让人讨厌，活力缺乏到令人惊讶的地步，乐队声音缺乏吸引力。

20世纪90年代

最新的莫扎特交响曲全集录音来自**特雷弗·平诺克**和英国

协奏团（The English Concert），其中《"布拉格"交响曲》录制于 1993 年，不幸的是，这位在时代演绎中最具音乐直觉的指挥家在这个录音中几乎没什么想要表达的。虽然其干净、迅速和清晰的演绎令人钦佩，但终究缺乏分量。**彼得·马格**(Peter Maag) 指挥帕多瓦和威尼托交响乐团（Orchestra di Padova e del Veneto）于 1996 年录制的版本则与此不同，这是一场以所有最佳方式呈现的"大型"演出。从引子的第一小节开始，就有强烈的对比、宏大的高潮和激动人心的管弦乐声响（没有其他指挥会鼓励圆号如此狂放不羁地吹奏）。这是对戏剧力量的解读。每一小节都是精心打造的，洋溢着诠释性的想法，同时听起来没有任何过分注重细节或过分强调。只有唯一一个令人惋惜的地方，就是制作没有做到更好，还留下了一些错误，比如第一乐章再现部之后多了一拍。

里卡多·穆蒂 1997 年与维也纳爱乐乐团合作录制的《"布拉格"交响曲》也是着眼于宏大叙事。阴暗的戏剧性的引子，仿佛凝视着深渊，引导出一场尽管令人印象深刻，但自始至终都有点过于紧张的演出。我们以一个非常独特的版本，**克里斯蒂安·扎卡里亚斯**（Christian Zacharias）1999 年指挥洛桑室内乐团（Lausanne Chamber Orchestra）的版本，来结束这篇《"布拉格"》版本的综述。这个录音在速度上采取了一些冒进，而这种快速（但并不轻盈）一直被我们视为是自20 世纪 20 年代以来或多或少属于"现代"演绎的特征。

如果要让我来选出有代表性的《"布拉格"交响曲》的上佳演绎，我会选择**布里顿**不眠的音乐才华、**马格**几乎压倒一切的戏剧性和独创性、**哈农库特**探索的智慧和宏大的演绎、**卡拉扬** 1977 年版的动能和睿智（而如果爱乐乐团的演奏能和柏林爱乐乐团一样好，我可能更喜欢他那个 1958 年的有冲击力的版本）再加上最权威的行板。总之，像诺林顿版那种，其解释性姿态并没有多大意义。

总结

听了四十多张《"布拉格"交响曲》的唱片，得到的主要体验是，这些年来音乐风格几乎没有什么变化，而且几乎没有可识别的趋势。与莫扎特的早期交响曲和 1962 年**克伦佩勒**的许多经典演绎相比，时代乐器运动对这部作品演绎的影响似乎不大。值得赞誉的是**施耐德**、**麦克拉斯**（1986 版）和**布吕根**版，而"历史录音"的最佳选择是 1936 年的**瓦尔特**版。但实际上，几乎没有糟糕的《"布拉格"》录音。早在 1798 年，莫扎特的朋友，这座城市的居民弗朗茨·尼梅切克（Franz Niemetschek）就如此描述了这部作品——对作曲家的热情超过了他们之间的交往——"我的最爱……虽然这部作品我可能已经听过一百次了。"

入选录音版本

录音时间	乐队 / 指挥	唱片公司
1929	维也纳爱乐乐团 / E. 克莱伯	Preiser 90115
1936	维也纳爱乐乐团 / 瓦尔特	Opus Kura OPK2032
1940	伦敦爱乐乐团 / 比彻姆	Dutton CDEA5001
1950	柏林广播交响乐团 / 克伦佩勒	EMI 575465-2
1953	芝加哥交响乐团 / 库贝利克	Mercury 434387-2
1955	柏林广播交响乐团 / 阿本德罗斯	Berlin Classics 0092712BC
1956	爱乐乐团 / 克伦佩勒	Testament SBT1094
1958	爱乐乐团 / 卡拉扬	Testament SBT2126
1959	英国皇家爱乐乐团 / 比彻姆	BBC Legends BBCL4027-2
1959	哥伦比亚交响乐团 / 瓦尔特	SONY SM2K66494
1959	柏林爱乐乐团 / 伯姆	DG 453231-2GX10
1960	维也纳爱乐乐团 / 舒里希特	EMI CDH764904-2
1961	科隆居泽尼奇乐团 / 旺德	Testament SBT1305
1962	爱乐乐团 / 克伦佩勒	EMI 567333-2
1968	英国室内乐团 / 巴伦博伊姆	EMI CD-EMX 2097
1970	英国室内乐团 / 布里顿	DECCA 444323-2DF2
1970	柏林爱乐乐团 / 卡拉扬	EMI 566099-2
1972	阿姆斯特丹音乐厅管弦乐团 / 克里普斯	Philips 422476-2
1973	伦敦爱乐乐团 / 麦克拉斯	CFP CD-CFPSD4781
1977	柏林爱乐乐团 / 卡拉扬	DG 453046-2GTA2
1980	田野里的圣马丁学院乐团 / 马里纳	Philips 438332-2PM2
1981	阿姆斯特丹音乐厅管弦乐团 / 哈农库特	TELDEC 4509-97489-2
1982	古代音乐学院乐团 / 霍格伍德	L'Oiseau-Lyre 410233-2
1982	芝加哥交响乐团 / 索尔蒂	DECCA 448924-2DF2
1984	班贝格交响乐团 / 约胡姆	RCA 74321 84602-2
1985	维也纳爱乐乐团 / 伯恩斯坦	DG 415962-2GH
1986	欧洲室内乐团 / 施耐德	ASV CDCCOE806
1987	布拉格室内乐团 / 麦克拉斯	Telarc CD80148
1987	维也纳爱乐乐团 / 莱文	DG 445566-2GMA

1988	伊斯特罗波利坦乐团（Capella Istropolitana）/ 华兹华斯（Barry Wordsworth）	Naxos 8550119
1988	伦敦莫扎特乐团 / 格洛弗（Glover）	ASV CDDCA647
1988	德累斯顿国家剧院乐团 / 戴维斯	Philips 470540-2PM2
1988	英国巴洛克独奏家乐团 / 加德纳	Philips 442604-2PH5
1988	十八世纪管弦乐团 / 布吕根	Philips 426231-2PH
1989	英国室内乐团 / 泰特	EMI 574185-2
1989	华沙交响乐团（Sinfonia Varsovia）/ 梅纽因	Virgin Classics 562428-2
1991	伦敦古典演奏团 / 诺林顿	Virgin Classics 562428-2
1993	英国协奏团 / 平诺克	ARCHIV 449142-2AH
1996	帕多瓦和威尼托交响乐团（Orchestra di Padova e del Veneto）/ 马格（Peter Maag）	Arts 473642
1997	维也纳爱乐乐团 / 穆蒂	Philips 462587-2PH
1999	洛桑室内乐团 / 扎卡里亚斯	Dabringhaus und Grimm MDG3400967-2

本文刊登于 2005 年 6 月《留声机》杂志

"维特"的忧伤 [①]

——《第 40 交响曲》录音纵览

萨尔茨堡人的倒数第二部交响曲，也许是他最受欢迎的作品。理查德·威格摩尔历数了这部作品的一系列录音，在此过程中"戳破"了几个莫扎特"神话"。

感伤的传统仍然在唱片说明里延续着：1788 年夏天，莫扎特出于内心冲动创作了他的最后三部交响曲，并不是为了演出。阿尔弗雷德·爱因斯坦（Alfred Einstein）在他那本广为传阅的莫扎特传记中写到莫扎特是在"诉诸永恒"。这个说法完全不靠谱。莫扎特从来不会在没有外因的刺激下写作。几乎可以肯定，他计划在维也纳举行的预约音乐会上演奏第 39 —41 交响曲。最新发现的一份文件还显示，在戈特弗里德·范·斯维滕男爵（Baron Gottfried van Swieten）组织的一场音乐会中演奏了《第 40 交响曲》。但

[①] 《第 40 交响曲》又被称为"维特交响曲"。歌德《少年维特之烦恼》的"维特"。

很明显，这首曲子演奏得很糟糕，演奏还没结束，莫扎特就离开了。除此之外，这三部交响曲在莫扎特 1789 年和 1790 年的德国巡演中，以及在计划已久的伦敦之行中都派上了用场。

虽然将第 39、40 和 41 交响曲视为莫扎特的交响乐遗嘱是一种浪漫的谬论，但它们之间的对比确实表明，莫扎特对这三部交响曲的设计展示了他最全面的艺术。像当时大多数小调交响曲一样，忧郁而动荡不安的《G 小调第 40 交响曲》省略了小号和鼓。莫扎特最初是为一个典型的由长笛、双簧管、巴松管、圆号和弦乐组成的室内交响乐队写的。不久之后——也许是为了在范·斯维滕男爵家中的演出——他在配器中加了单簧管，在此过程中还彻底修改了双簧管部分。这首交响曲的修订版，可能是 1791 年 4 月在维也纳城堡剧院举行的一场慈善音乐会上演奏的，可能是由被说成莫扎特对手的萨列里指挥的。

克里斯蒂安·舒巴特（Christian Schubart），一位与歌曲《鳟鱼》（*Die forrelle*）的词作者几乎同名的诗人，他将 G 小调描述为"不满、不安、愤怒中咬牙切齿"。加上莫扎特大胆的和声和抒情的感染力，你对这部交响曲的外部乐章就有了恰当的概括。终乐章的痛苦程度在莫扎特的作品中几乎绝无仅有。那么，当莫扎特被尊崇或被理想化地视为失落的伊甸园的象征时，罗伯特·舒曼仅仅因为它"充满活力的希腊魅力"而

赞赏 G 小调，显得是多么地讽刺！

1915 年，《第 40 交响曲》成为莫扎特第一首被录制成唱片的交响曲，由胜利音乐会乐团（Victor Concert Orchestra）演奏（你可以在 YouTube 上聆听。一次就够了！）。在两次世界大战之间有少量的录音。从那时起，涓涓溪水变成了滔滔洪流。到现在，我已经听了大约 50 个《G 小调交响曲》的 CD 和流媒体版本。但为了避免成为带讲解的购买清单，我已经自我否定地将列举的版本限制在 20 个。向那些最喜欢的录音没有出现在这个列表中的读者们道歉。我的目的不是展示 20 个"最佳"（不管那是什么意思），而是要涵盖九十年里对这部作品的诠释范围。

传奇大师

首先是有代表性的少数出生在 19 世纪的指挥家。在德国，赫尔曼·阿伯特（Hermann Abert）1923—1924 年那部革命性的传记描绘了一个被恶魔驱使并最终成为悲剧的莫扎特。而在英国，这一观念很久以后才开始流行。在两次世界大战之间，最具影响力的两位莫扎特的倡导者是作曲家兼音乐学家唐纳德·托维（Donald Tovey）和指挥家**托马斯·比彻姆**。前者认为莫扎特的音乐形式精致完美，完全排除悲剧这种说法。后者在 1937 年与伦敦爱乐乐团合作留下了声音质量很好的录音。

令人惊讶的是，作为一个音乐感官主义者，比彻姆选择了原始版，没有单簧管。除了终乐章，全曲的速度从容不迫，有很长的绵延的线条，自由使用滑音——音符之间的滑音。行板以沉闷的每小节六拍的速度展开，而重音执拗的小步舞曲仅因怀旧意味的三声中部而有所挽回。第一乐章没有极端的痛苦，融合了有力而又柔顺的节奏和对叹息的第二主题的亲切处理。终乐章省略了重复，紧凑而坚定。你能在 Dutton 公司转制的唱片中听到乐队全奏时木管声部的很多重要细节。

作为第二次世界大战期间对立的双方，两位经常相互较劲的大师构成了一个非常有趣而难以预测的对比。"回归乐谱"、反浪漫主义的**阿图罗·托斯卡尼尼**在 1938—1939 年与 NBC 交响乐团合作，推出了使用单簧管的版本，像任何指挥家一样灵活地塑造了第一乐章。开场的小提琴主题，加上随之的起伏，以及从发展部到再现部的延迟的回归，这就是对托斯卡尼尼的处理方法的概括。中提琴声部分组演奏的涌潮声几乎听不到。

相比之下，主观、幻想的**威廉·富特文格勒** 1948—1949 年与维也纳爱乐乐团的合作选择了原始版，在一个悲剧性的跨度中构筑了第一乐章。开场的主题完全没有修饰，没有任何重音或渐强的暗示。托斯卡尼尼的第二乐章以流畅的行板开始——每小节打两拍而不是六拍——并自由地、富于表现力地运用了表情滑音（portamento），在速度上也比富特文

《第40交响曲》手稿一页（开始部分）

格勒的更自由。富特文格勒和比彻姆一样，将这一乐章视为柔板，然而比彻姆倾向于享受音乐的当下，而相比之下，富特文格勒则赋予他的缓慢以一种沉重的、富有远见的强烈线条。莫扎特的远关系转调变得充满神秘。在三声中部，古老、金色的维也纳圆号闪耀着诱人的光芒，而终乐章超越了有些混乱的弦乐演奏，结合了几乎神经错乱的愤怒与第二主题中最微妙悠闲的脉动。相比之下，托斯卡尼尼在此处是猛踩刹车。

如果说富特文格勒将《G 小调交响曲》呈现为受恶魔启发的莫扎特的创作，那么**布鲁诺·瓦尔特**与哥伦比亚交响乐团一起，在唱片上进行了最为哀歌式的演绎。你永远不可能从瓦尔特偏好反向的演绎中，猜到莫扎特对第一乐章的标记是"很快的快板"（*Allegro molto*），速度记号为每小节两拍。"唱，先生们，唱！"这是瓦尔特在 1956 年《"林茨"交响曲》的一场著名排练中的请求。他在《第 40 交响曲》的这个录音中也是这么做的，抓住每一个渲染情感的机会。行板，音乐纯粹得让人陶醉，被爱的"渐慢"压迫得喘不过气来。瓦尔特确实在外部乐章的发展部表现出对张力的精细控制。但最后给人的印象是一种令人厌倦的宿命论，这种宿命论体现在第二主题小调的回归和小步舞曲中木管乐器延留的结束句。

瓦尔特的同时代人**奥托·克伦佩勒**更冷、更"客观"，他指挥爱乐乐团的演绎具有一种典型的粗犷和直白，强调织体的清晰度。但伴随着沉重的行板和在唱片上听到的最稳定的

终曲，结果就是大理石般的。不过，克伦佩勒领先于 20 世纪
90 年代之前的大多数指挥，已经将小提琴声部分置乐队的左
右两边，因此莫扎特写的交替轮奏——比如第一乐章再现部
的争吵似的对位——产生了应有的效果。

缩减体量

1960 年之前的所有演绎，弦乐声部第一小提琴都至少由
12 把小提琴组成。自 20 世纪 60 年代中期起，由 35 名左右
的演奏者录制的《G 小调交响曲》，开始与更传统的演绎一起
出现，而在后者中，卡尔·伯姆、赫伯特·冯·卡拉扬和科林·戴
维斯都有各自的拥趸。对我来说，更吸引我的是**伦纳德·伯
恩斯坦** 1984 年与维也纳爱乐乐团的现场录音。在伯恩斯坦看
来，对音乐的启示和对乐谱的越界之间的分界线可以十分细
微。总体来说，他把它定位在这里。维也纳爱乐的弦乐演奏
轻快有力，那些独特的维也纳圆号的插入令人兴奋。虽然刚
开始显得平淡，但伯恩斯坦用他炽热的分句证明了他在前两
个乐章中采用悠闲的速度的合理性。最后一个乐章则突出了
不祥色彩的圆号，气氛臻于白热化。

最早期的小规模乐队的录音之一，**丹尼尔·巴伦博伊姆**指
挥英国室内乐团的版本，依然占有一席之地。英国室内乐团
在为这位 EMI 公司旗下的、崇敬富特文格勒的明星指挥家演
奏时总是特别出色。就像富特文格勒这位德国大师一样，巴

伦博伊姆采用的是没有柔化的单簧管的原始版，而他的速度，以及经常是分句，也跟大师几乎相同。外部乐章也跟富特文格勒一样毫不妥协地清晰和精确。这个录音比任何早期录音都更能让你了解莫扎特的新奇之处，和他对木管乐器平等的处理方式，比如说：在第一乐章发展部即将结束处的木管与弦乐的"爆粗口"争吵，或是在再现部错综复杂的对位中木管声部哀鸣的不和谐音。

"优雅加不和谐的激烈"，这是我对**本杰明·布里顿**与同一乐团在斯内普麦尔廷（Snape Maltings）理想的声学条件下录制的演绎的简要总结。布里顿跟此后大多数指挥家一样，用的是有单簧管的版本，在拥有顶级木管声部的英国室内乐团的版本中首屈一指。第一乐章的速度比巴伦博伊姆慢了半挡，融合了火焰和微妙灵活的脉动。没有任何一位指挥家能如此准确地探索到这首交响曲和声的黑暗面。行板部分闪烁着木管吹奏者的个性，一段沉思的对话被令人震惊的狂暴的全奏打断。布里顿是第一个在唱片录音上注意莫扎特在行板和终曲中的重复段落，并在重复部分展示出新的色调和分句的指挥家。行板计时为 16 分钟，是第一乐章的两倍多。布里顿证明了这个比例是合理的。小步舞曲直率而粗犷，在高亢的音调中夹杂着颠覆性的爆发：这也许不合规，但完全符合布里顿的构想。

与布里顿的毫不懈怠相比，**耶胡迪·梅纽因**与华沙交响

乐团（Sinfonia Varsovia）的每个乐章都速度更快，也更清瘦。到 1989 年，时代乐器运动如火如荼。梅纽因与时代精神契合、坚定的反浪漫的观念，由这支波兰乐队勇敢地付诸实践。在第一乐章的发展部中，狂热的冲力能威胁到节奏的平衡。但每个乐章，包括自然流畅的行板（梅纽因在此展示了自己对抒情线条的擅长）和强劲有力的、每小节一拍的小步舞曲，都有一种急切而惯常的猛烈推进。

有两个最近的录音，属于浪漫主义冲动和时代演绎实践的结合，这种方便的结合往往能产生效果。规模缩减（声音也同步缩减）的柏林爱乐乐团，凭借弦乐轻盈的弓法和极少的揉弦，**西蒙·拉特尔**选择始终如一的快速度。在激烈的中心段落爆发之前，行板是一支隐含着小步舞曲轻快节奏的空中舞蹈，而第三乐章小步舞曲本身成了一支无拘无束的诙谐曲，分列的小提琴陷入在争斗中。织体完全透明。拉特尔的浪漫主义本能在以伤感的慢速度进入第一乐章再现部和对第二主题倾注全部热情的处理中显露无遗。终乐章抒情的 G 小调第二主题被重塑成怀旧的终结篇，致敬布鲁诺·瓦尔特。

关照到所有可能的重复乐段——包括行板中的两处——**约翰·尼尔森**（John Nelson）指挥巴黎合奏管弦乐团（Ensemble Orchestral de Paris）进行了另一场热切的、快节奏的演绎，在小步舞曲中不那么冲动，也不愿在快板的抒情段落流连。

高卢号 ① 在田园风味的三声中部是一种强烈的存在。尼尔森在莫扎特激烈的对位发展中毫不退缩，并在歇斯底里的木管中得到了加强。可惜他没有按照莫扎特写的要求，将小提琴分置在左右两边。

进入时代演绎之旅

在克里斯托弗·霍格伍德等人的早期突破之后，到 20 世纪 90 年代，使用时代乐器——肠制琴弦，无阀圆号，有着令人愉悦的 "锐利" 的木管乐器等等——已然成为潮流。指挥伦敦古典演奏团的**罗杰·诺林顿**按着自己的意思开始并进行：第一乐章很快的快板（*Molto allegro*），以躁动不安的分成两组演奏的中提琴为支撑，快速而紧张。在哀鸣的双簧管和巴松管对主题的重复中，诺林顿抓住所有机会，突出纯时代木管乐器潜在的不和谐。指挥家对乐句断连（articulation）和重音有自己的观念：在他的轻快的速度下，点缀在行板中的小小的 "摇曳的" 音型成了迷人的装饰——这是《魔笛》第二幕中三个男童轻快的三重唱的预演。

约翰·艾略特·加德纳的版本与诺林顿的版本同时发行（尽管录制于两年前），基于规模更大（或听起来更大）的弦乐声部，他指挥了一个同样火爆但更 "主流的" 演绎。在两个快板乐

① 原文 Gallic horn，就是圆号的意思。圆号又称法国号 French horn。这里也有以法国式发音演奏的意思。

章的发展部，两位指挥家在躁动的分列小提琴的推动下，都生成了巨大的愤怒。我喜欢加德纳在第一乐章再现部让圆号撕裂般地吹奏。这两个版本的明显差异是在中间乐章。加德纳的行板乐章为 13'53"，宽广而庄严；诺林顿版为 12'08"（两个版本都包括两个重复乐段）。同样，诺林顿的第三乐章——预示着拉特尔的演绎——演变成没有节制的诙谐曲，而加德纳的则散发出一种桀骜不驯的韧性。两者各有存在空间。

特雷弗·平诺克和英国协奏团的外部乐章其热烈程度并不少，但为抒情的优雅留出了更多空间。这是一种自然的、不矫揉造作的演绎，结合了轻盈、精确的发音，和对歌唱线条、内在细节的关注。没有怪癖，没有夸张。分句有良好的呼吸感。行板乐章柔韧而有弹性，三声中部具有室内乐的亲密感，演奏者专注地聆听并相互回应。

和诺林顿一样，平诺克的乐队大约为 35 人。我们知道莫扎特在可能做到的情形下喜欢更大的规模，所以我们可以猜测他会赞成**马克·明科夫斯基**（Marc Minkowski）的乐队，第一小提琴有 12 把而不是 8 把。比起三个精彩的英国的时代乐器演绎，明科夫斯基更倾向于走极端，无论是行板乐章中极度纤弱（相当感人）的"很弱"（*pianissimos*），还是狂热的小步舞曲 - 谐谑曲（Minuet-scherzo）与速度更慢、充满温情的三声中部之间的对比。交响曲以尽可能快的速度和柔和的张力开始。在一个额外的停顿之后，明科夫斯基放慢了第二

主题的速度，随后又快步进入到发展部。这很令人兴奋，但也会变得有点混乱。

热内·雅各布斯与弗莱堡巴洛克管弦乐团的演绎，一开场就处在几乎无法控制的冲动中，凶猛与细腻都做到了极致。他对速度的微调比明科夫斯基更进了一步，无论是在第一乐章发展部开始部分的拖延缓慢，还是在行板乐章主要主题回归前的沉思遐想。雅各布斯照顾到所有可能的重复乐段，而且至关重要的是，利用它们来推进交响乐的戏剧性。按照他的品味，他的特有风格可以是启示性的，或（例如，在三声中部的重复段落突然无端的强奏）刺激的。但没有任何例行公事的迹象。如果你想证明莫扎特的器乐作品是另一种形式的歌剧，这就是。

像平诺克一样，**弗兰斯·布吕根**的 2010 年版结合了富有表现力的分句和极为温和的脉动。虽然不很完美，但他的十八世纪管弦乐团的演奏总是鲜活的，充满了个性的韵味和色彩。在末乐章的发展部中，以长笛领衔的木管乐器在令人不快的弦乐对位衬托下尖叫着——这是激动人心的一刻。然而，令人费解的是，布吕根在这里以及节奏轻松的行板中删掉了两处重复乐段。

2001 年何塞·范·伊默塞尔（Jos van Immerseel）指挥一个荷兰的小规模的时代乐器乐团"永恒之魂"乐团（Anima Eterna）(Zig-Zag/Alpha) 的版本，是所有演绎中最快、最直

接的，严格按照乐谱演奏。你可以猜测，斯特拉文斯基会赞同这样做。与之形成鲜明对比的是**里卡尔多·米纳西**（Riccardo Minasi）指挥共鸣合奏团（Ensemble Resonanz）的版本。米纳西创造了一个特别粗粝的声音世界，其主观任性甚至连雅各布斯版都黯然失色。他在终乐章采用狂躁的速度，令人信服。但第一乐章充满了额外的动态，在狂躁的活跃和疲惫之间来回，而行板乐章只有四个小节的速度相同。

"渴望"是我对尼古拉斯·哈农库特版第一乐章的即时反应，这是他与维也纳音乐协奏团的第二个录音。在在都是大家熟悉的哈农库特式的演绎路数：有点膨胀的速度，常常额外的停顿。速度选择具有挑衅性。行板乐章甚至比诺林顿的还快，以一支空灵的舞蹈开始，然后在中间的发展部掀起无与伦比的情感巨澜。在小步舞曲中，抛弓轮奏（Ricocheting antiphonal）的小提琴奏得犹如毒蛇喷射毒液，以车尔尼的节拍器速度标记[1]所建议的极快速度演奏，而三声中部则在哈农库特的指挥下展现出隐秘的浪漫气息。在终乐章，指挥家对很快的快板（Allegro assai）表现出一种出人意料的温和，第二主题亲切柔和，然后构建了一个不可阻挡的发展部，木管音色辛辣，前置的圆号喧闹，都一起灿烂地呈现。虽然其犹豫踯躅和强调的修辞在不同程度上为后来的实践者所仿效，

[1]　车尔尼给莫扎特《第40交响曲》标注了节拍器速度标记。

但哈农库特在音色和强度累进方面是无与伦比的。

最终的筛选

在时代乐器版本中，平诺克、加德纳、诺林顿以及更主观的雅各布斯和哈农库特，各自都有很强的竞争力。在激发灵感的直觉方面，布里顿和富特文格勒堪称独树一帜。如果按规则只能选出一个《G小调交响曲》的版本，我选查尔斯·麦克拉斯和难以置信的苏格兰室内乐团的版本：现代乐器（无阀圆号除外）的演奏，伴之以有品位的时代演绎的实践，和录制于声学条件清晰而有光泽的格拉斯哥市政厅。

麦克拉斯的速度——快，但不紧张——似乎恰到好处，他的速度建立在极为清晰的低音线上，紧凑而充满活力。第一乐章是紧迫感与抒情的雄辩的结合。而在流畅的行板乐章中，指挥家特别注意到和声神秘的瞬间和内声部的对话。终乐章完美地平衡了激烈与悲情，在结束前G小调回归时，有一丝悲伤挥之不去。

《G小调第40交响曲》无疑是19世纪早期评论家弗里德里希·罗赫里茨 (Friedrich Rochlitz) 印象深刻的作品之一，他曾写道，莫扎特的"转调常常很奇怪，过渡很粗率……他的细致精美很少没有紧张、痛苦的叹息"。这个结论会让前几代人感到吃惊，虽然富特文格勒显然不会。确定这首交响

曲黑暗、令人不安的核心，现代最优秀的诠释者，包括哈农库特和麦克拉斯，肯定能见解一致。

历史录音之选

维也纳爱乐乐团 / 富特文格勒 NAXOS 8 110996

《第 40 交响曲》是唯一一部富特文格勒定期排演的莫扎特交响曲。一反他对录音室的厌恶，这场才气焕发的维也纳演绎展现出一个近乎强迫症的、为恶魔所驱遣的莫扎特——与他的同时代人托马斯·比彻姆形成实质的对照。富特文格勒采用了莫扎特的原始乐谱，去掉了柔化的单簧管，这使他对这部作品的想象和构想呈现得更加鲜明。

格外有启发性的版本

英国室内乐团 / 布里顿
DECCA 444 323-2LF2

本杰明·布里顿指挥着士气正旺的英国室内乐团，他是第一个关注到莫扎特全部重复乐段的人。行板乐章的长度是第一乐章的两倍，因而获得了前所未有的表现力量。布里顿证明了自己的比例得当，将室内乐的精致与对行板哀歌甚至悲剧的内核的探索相结合。整个演绎具有白热化的燃烧强度。

时代演绎之选

维也纳音乐协奏团 / 哈农库特 SONY CLASSICAL 88843 02635-2

你可能并不相信哈农库特关于莫扎特的最后三部交响曲构成了一个扩展的"器乐清唱剧"的说法。他的为人熟知的速度运用听起来既具有启发性，也可能带有明显的故意。然而，哈农库特对古典修辞的理解，他的色彩感和戏剧感，都与令人激动的整体推动力相结合。如果这还不能让你重新思考这部交响曲，那说明你没在听。

首选

苏格兰室内乐团 / 麦克拉斯 Linn CKD 308

麦克拉斯将时代风格的简约与现代乐器的甜美声音结合在一起。无阀圆号增添了一种受人欢迎的喧闹感，莫扎特对木管乐器的解放从未如此生动。织体透明，速度紧迫但灵动，并总是为富有表现力的分句留有空间。每个细节都有清楚的交代，但没有夸张之处。绝对赢家。

入选录音版本

录音时间	艺术家	唱片公司
1937	伦敦爱乐乐团 / 比彻姆	Warner 909946-2
1938/39	NBC 交响乐团 / 托斯卡尼尼	RCA Red Seal GD60285
1948/49	维也纳爱乐乐团 / 富特文格勒	Naxos 110996; Warner (55 discs) 9029 52324-0
1959	哥伦比亚交响乐团 / 瓦尔特	Sony (77 discs) 19075 92324-2
1962	爱乐乐团 / 克伦佩勒	EMI/Warner 404361-2
1968	英国室内乐团 / 巴伦博伊姆	EMI/Warner 350922-2
1968	英国室内乐团 / 布里顿	Decca 444 323-2LF2 ; (27 discs) 478 5672DC27
1984	维也纳爱乐乐团 / 伯恩斯坦	DG 413 776-2GH ; 478 3621GB
1989	英国巴洛克独奏家乐团 / 加德纳	Philips 426 315-2PH
1989	华沙交响乐团（Sinfonia Varsovia）/ 梅纽因	Virgin/Erato 562487-2
1991	伦敦古典演奏团 / 诺林顿	Virgin/Erato 562010-2
1994	英国协奏团 / 平诺克	Archiv 471 666-2AB11
2005	Musiciens du Louvre/ 明科夫斯基	Archiv 477 5798AH
2007	苏格兰室内乐团 / 麦克拉斯	Linn CKD308; CKD651
2008	弗莱堡巴洛克乐团 / 雅各布斯	Harmonia Mundi HMC90 1959
2008	巴黎合奏管弦乐团 / 约翰 · 尼尔森	Ambroisie/Naïve AM182
2010	十八世纪管弦乐团 / 布吕根	Glossa GCD921119
2013	维也纳音乐协奏团 / 哈农库特	Sony Classical 88843 02635-2
2013	柏林爱乐乐团 / 拉特尔	Berliner Philharmoniker digitalconcerthall.com
2019	共鸣合奏团 / 里卡尔多 · 米纳西（Riccardo Minasi）	Harmonia Mundi HMM90 2629/30

本文刊登于 2022 年 2 月《留声机》杂志

管乐合奏的瑰宝

——《降 B 大调第 10 小夜曲 "大帕蒂塔"》（K.361）

特雷弗·平诺克与飞利浦·克拉克（Philip Clark）讨论莫扎特这首雄心勃勃的木管小夜曲 "大帕蒂塔"。

特雷弗·平诺克按约定时间来到伦敦马里波恩巷的一家咖啡馆，我们准备讨论由 Linn 公司新录制的他与皇家音乐学院独奏者合奏团（Royal Academy of Music Soloists Ensemble）合作的莫扎特《降 B 大调第 10 小夜曲 "大帕蒂塔"》（K.361）。他带着两份乐谱，一份是有莫扎特亲笔签名的乐谱复印件，另一份是他经常翻阅的现代版。我则带来了 2005 年的净版，这意味着我们无意中把《留声机》的这篇文章升级成了 "音乐家和乐谱" [1]。

平诺克完成他的录音已经快一年了，但莫扎特这部最雄心勃勃、篇幅最长、技术上最复杂的木管小夜曲所展示出的

[1] 原文 'Musician and the Scores'，《留声机》杂志的栏目。

幻想世界仍然活跃在他的脑海中——"光是在乐谱上读它就让我兴奋不已！"说到此处他面露喜色。但在深入研究这些音符之前，平诺克想弄清楚一些事情。尽管莫扎特的作品确实继承了18世纪管乐合奏音乐（Harmoniemusik）的传统——木管乐器合奏通常是在有钱人家里演奏——但"大帕蒂塔"不仅仅是娱乐，他断言，"音乐中有一些更深层次的东西"。

关于"大帕蒂塔"的许多方面——如确切的创作日期，以及莫扎特打算如何安排乐章的顺序等——仍然模糊不清。但毫无疑问的是，莫扎特故意打破围绕管乐合奏音乐的礼节性惯例，为一个编制扩大的合奏团写了七个有分量的乐章。平诺克说："创作时间尚不确定，但我们知道它完成于歌剧《伊多梅纽》之后，而《伊多梅纽》本身就是莫扎特一部处理管乐（Harmonie）的真正精彩之作。在'大帕蒂塔'中，莫扎特给了我们一个扩展的合奏团：不止是有两支双簧管，还有两支单簧管、两支巴塞特管，四支圆号而不是通常的两支。巴塞特管和圆号的组合产生了非常丰富、稠密的声音，这从响亮的开始和弦就可以明显听出。有了四支圆号，F调的和降B调的，莫扎特就能让音乐发出各种各样的声音，而巴塞特管也为内声部增添了不少甜美。"

考虑到莫扎特在结构上的慷慨——他的奏鸣曲式的第一乐章占据了交响曲的维度，接着是两个慢乐章穿插在两个小步舞曲（乐章）之间，并在一个精心设计的变奏曲乐章和慷

慨激昂的终乐章中高潮迭起——我想知道莫扎特是如何做到其结构的统一、协调的。在第一乐章的随后展开中是否埋伏了旋律与和声的线索？平诺克回应道："我觉得这可能有点太离奇了，但毫无疑问，莫扎特在舞曲的顺序和他所思考的乐章之间取得了很好的平衡。然而值得怀疑的是，他在多大程度上将其视为一个统一的整体。我们需要谨慎的是，不要把我们这些后来的先入之见强加给以前的人。"也许莫扎特将其视为一个原始的自动点唱机，一个根据需要拼凑起来的乐曲集？"我不是说它并不是这样——事实是我们什么都不知道。但如果我们选择将其作为一个整体来演奏，它就不能听起来像一连串的乐曲。速度和氛围之间的平衡，以及如何从一首乐曲进入下一首乐曲，就变得至关重要。"

"我手中的这个现代版（乐谱）非常严谨，很好。"当我询问阅读莫扎特的签名版乐谱是否有助于融合形成一种诠释时，平诺克解释说，"签名版乐谱总是能给我一些启发。比如第一首小步舞曲的开始部分，在莫扎特签名版乐谱上，第一双簧管声部从开始的第一个二分音符上就有连奏线，并一直延续到下一小节。而其他乐器的连奏线则是从第三拍的十六分音符开始。也许我们可以说他出了一个错。毕竟，他的写作速度很快，附近也没有再次出现这样的连奏线。但实际上，这让我们对莫扎特希望第一个音符的演奏长度有一个了解。在那个年代，人们习惯把长音缩短，但他要求领奏声部'连奏'，

说明双簧管吹奏者一开始就要吹长音。"

他指出，浪漫曲（第五乐章）中也有一处类似的例子。在第 20 小节，现代版中连奏线与莫扎特签名版不同。当我们回到作品开始的地方，一条有趣的探索之路围绕着如何演奏莫扎特开始部分的节奏而展开：四分音符—附点八分音符 / 十六分音符—四分音符。平诺克解释说："有些人确实喜欢在此处演奏为非常尖锐的双附点音符，但我个人不喜欢这种声音。他在后面 [第 12 小节] 写了非常精确的双附点音符，同样，我们必须判断这意味着什么——用机械般的精准演奏附点音符可能会导致节奏的僵硬。"

但是我想探究的是，为什么有些演绎者会选择在一开始的十六分音符处就演奏双附点音符，而莫扎特在数小节后标注了真正的双附点。平诺克指出："有各种各样的论据。如果你试图证明第一小节采用双附点音符是合理的，那你可能会说莫扎特在第 12 小节写的双附点音符只是作为一个符号方式：他想让巴塞特管与双簧管一起演奏，而那是最清晰的写法。如果你想，你可以争辩，但我不想。当然，我考虑过一开始就以双附点音符演奏，但音乐告诉我不是这样的。"

平诺克假设自己通过虚构的电话与作曲家建立联系，围绕关于莫扎特低音线的急迫问题与作曲家快速连线。他解释说："低音线最初是由低音提琴演奏的，因为当时的低音巴松管无法吹奏出足够灵活的低音。但如果我们同意用现代乐器演

奏是合理的，那么使用何种乐器就会成为一个考验眼光的音乐决定。当我听到巴松管演奏家艾利斯·奎利（Alice Quayle）的奇妙演奏所产生的一种琴弓的效果时，我知道使用低音巴松管是正确的。所以我给莫扎特打电话——我的意思是用我的音乐良知——我觉得他会对我们这个录音的声音感到高兴。"

最后，我们讨论莫扎特一系列错综复杂的变奏，以及如何将众多个性鲜明的部分整合成一个令人信服的整体。"我喜欢你的版本，"平诺克饶有兴味地说道，"这个地方，你的版本删去了'行板'的速度建议，而我这个现代版里还有。这个主题有一种特别的典雅，为什么要用一种笼统的速度标记来妨碍它呢？伴随着主题与变奏，你需要意识到你的起始点，然后在音乐的旅程中放任你的幻想。你注意到莫扎特在所有变奏中如何巧妙运用不同乐器的特点了吗？在变奏五中，他让巴塞特管和单簧管快速演奏三十二分音符那个奇迹般时刻让我们感到惊讶。即使是现在，我们也会试图去想象在那个时代，人们会如何惊讶于莫扎特的转调或配器，这是至关重要的。我们的耳朵被太多的音乐惯坏了，但作为音乐家，我们需要指出这些非凡的时刻，并表达出来，但不是以一种矫揉造作的方式。这些音乐非常独特，你需要倾听。"

历史观点

约翰·弗里德里希·申克（Johann Friedrich Schink）

1785 年对"大帕蒂塔"部分演出的回应

今天我听到了莫扎特先生为木管乐器写的音乐，它有四个乐章，用 13 件乐器演奏，辉煌而崇高……啊，它产生了如此效果——绚丽而宏伟，卓越而崇高。

彼得·谢弗（Peter Shaffer）

戏剧《阿玛迪乌斯》（*Amadues* 1979 年）中萨列里的台词

在纸上，它看起来没什么……只是一个脉动，大管和巴塞特管发出的声音像生疏的手风琴声。随后突然，一支双簧管发出一个单一的音符，坚定不移地悬挂在它的上方，直到一支单簧管接替了这个音符，使之变成了一个如此美妙的乐句。

皮埃尔·布列兹（Pierre Boulez）

访谈（*Interview*, 原载《留声机》2008 年 8 月号）

那个庞大的柔板真是……天才时刻。引子部分非常缓慢，只有一个和弦、一个琶音……但它是如此美妙，如此神秘，以至于你会想："接下来会发生什么？"这是一个神奇的、庄严的时刻——就像一场宗教仪式。

本文刊登于 2016 年 5 月《留声机》杂志

历久弥新的演绎经典

——格鲁米欧版《弦乐五重奏全集》

夏洛特·加德纳(Charlotte Gardner)和理查德·布拉特比(Richard Bratby) 重温 20 世纪 70 年代 Philips 公司发行的格鲁米欧三重奏团 (Grumiaux Trio) 和他的朋友们录制的莫扎特弦乐五重奏。

莫扎特弦乐五重奏全集: 第一号降 B 大调, 第二号 C 小调, 第三号 C 大调, 第四号 G 小调, 第五号 D 大调, 第六号降 E 大调

演奏: 格鲁米欧三重奏团（Grumiaux Trio）; 阿帕德·格雷茨（Arpad Gérecz）; 马克斯·雷絮厄（Max Lesueur）

罗杰·菲斯克(Roger Fiske)曾在 1976 年 1 月这样评论说: 格鲁米欧甜美的音色和娴熟的演奏技巧无需多作介绍, 与竞争对手阿玛迪乌斯重奏团一样, 他拥有强劲的第一中提琴手和出色的大提琴手。他们三人不是一个临时组合。吉格斯·詹泽（Georges Janzer）和埃娃·扎克（Eva Czako）与格鲁米欧合作多年。《降 B 大调五重奏》的慢乐章实际上是格鲁米

欧和詹泽的二重奏，他们的演奏非常投入。小步舞曲中的回声效果处理得非常完美。在终乐章，演奏者们对成熟而迷人的音乐做出了应有的反应。在莫扎特死后很长一段时间里，人们都倾向于用浪漫主义多愁善感的方式来诠释五重奏中的一些乐章。在《C 小调五重奏》的小步舞曲中，阿玛迪乌斯重奏团在悲剧的边缘戛然而止，而格鲁米欧组合的合奏在高潮处，以一种令人绝望的力量开句奏鸣，听起来非常令人振奋。然而，在《G 小调五重奏》的第一乐章中，同是这些演奏者，则更喜欢温和的忧郁而不是悲剧。安静的结尾极具表现力。格鲁米欧演奏终乐章的柔板引子部分比在慢乐章中更明显地情绪化，而阿玛迪乌斯组合赋予了慢乐章更大的强度。阿玛迪乌斯组合的演绎方式更令人印象深刻，但它确实削弱了柔板引子的效果。声音自始至终都很好，也许比竞争对手的唱片更令人愉快，而且很平衡，虽然略有差异。或许阿玛迪乌斯的这套唱片为美妙的音乐提供了一种更为成熟和深刻的表达方式，但两套唱片在这方面差别很小。

夏洛特·加德纳　我最近刚听过阿罗德四重奏团（Arod Quartet）和蒂莫西·里多特（Timothy Ridout）在威格莫尔音乐厅演奏的莫扎特《G 小调五重奏》，并重新聆听了格鲁米欧和他的伙伴们演奏的唱片。让我再次感到震撼的是，格鲁米欧的录音尽管老旧，却依然如此之好。当然，这并不是说，

它听起来没有过时的地方，但即便是耳边回响着千禧一代中那些最聪明、正在崛起的青年才俊的演绎，让我感到非常愉悦，但这些四十年前的录音仍然让我觉得与之具有某种联系，而且确实非常非常地感动我。这也许是一个提醒，对于这种尊贵的室内乐有一种观点：凭直觉才能演奏得好，而不是在时代演奏的得体方面狠下功夫。当然，我不同意罗杰·菲斯克关于阿玛迪乌斯重奏团的演绎"更为成熟和深刻"的说法。

理查德·布拉特比 我明白你的意思。从莫扎特创作生涯的起步开始，那首早期的《降 B 大调五重奏》就跃然在乐谱上。它明亮而大胆——对于一部被某些评论家 [我说的是汉斯·凯勒（Hans Keller）] 认为是不成熟、不必太过上心的作品，不用有什么特别的要求。而阿瑟·格鲁米欧、他的三重奏搭档吉格斯·詹泽和埃娃·扎克，以及他们的合作者阿帕德·格雷茨和马克斯·雷絮厄，他们演奏的莫扎特纯是一种快乐的感觉，全无一丝忸怩不自然。我的第一印象是，这个奇特的匈牙利–比利时–法国组合清楚地知道他们是谁，他们要去哪里。然而，当你对照乐谱（老旧的 Breitkopf 版。格鲁米欧那个年代还没有 Bärenreiter 净版）来听他们的演绎时，你会发现他们是如此准确而又无可挑剔地忠实于莫扎特所写的内容。

夏洛特·加德纳 我想知道，这些诠释的成功是否真的要部分归功于这个音乐家的"奇特的"组合。莫扎特的总谱中充满了第一小提琴和第一中提琴的二重奏，一些段落则是写给上

面三件乐器（第一、第二小提琴和第一中提琴）或者下面三件乐器的（第一、第二中提琴和大提琴），当你将格鲁米欧这个组合与阿玛迪乌斯四重奏团加塞西尔·阿诺洛维兹（Cecil Aronowitz）等竞争对手，甚至是近年来最出色的纳什合奏团（Nash Ensemble）最新录制的唱片作比较，你会被其基于弦乐三重奏组合的优势所吸引。第一小提琴和第一中提琴不是普通的室内乐合作者，而是经常演出二重奏的伙伴，其中第一小提琴手更是受到广泛认可和赞誉。《降 B 大调五重奏》就是一个典型例子。还有《G 小调五重奏》，格鲁米欧在最后的快板乐章中演奏出流畅的光泽和生机勃发的灿烂。

理查德·布拉特比　就是灿烂这个词。那个独特的快板——尤其是紧跟慢乐章和终乐章的柔板引子之后——有一些无法抗拒的东西。在我看来，慢乐章 "不太慢的柔板"（*Adagio ma non troppo*）的结尾处捕捉到了你所提出的重奏的所有特质。在拿掉弱音器并进入柔板引子后，他们演奏出了极度的悲怆；那是真正内在的诗意。像这样的时刻足以让这组作品成为经典。但是，你提到的一点确实让我有些困惑，就是格鲁米欧自始至终都是主宰。并不是说他哗众取宠，也不是说他有什么庸俗之举，而是他的声音有一种自信（assertiveness）。这与我们（至少是我）在 21 世纪关于室内乐各演奏者应该平等的理念不相符合。你是否这样认为？

夏洛特·加德纳　正是因为这个原因，我曾一度移情于梅

洛斯四重奏团 (Melos Quartet) 与弗朗茨·拜尔 (Franz Beyer) 那个平等的组合，但最终我还是灰溜溜地回到了格鲁米欧，因为意识到自己错失了那种自信！此外，格鲁米欧非常愿意融入到他的团队中。以《D大调五重奏》的柔板为例，第33小节，他的往上爬升的颤音弱奏音型如此轻盈地升起在伴奏织体之上。他没有去做任何推动。有趣的是，我真正不喜欢的自信来自詹泽，他在《C大调五重奏》的行板乐章中的演奏对我来说过于乐观阳光；你可以把他与纳什合奏团的劳伦斯·鲍尔（Lawrence Power）在同一个地方的处理做个比较，鲍尔和玛丽安·索尔森（Marianne Thorsen）的诗意而悲伤的二重奏令人落泪。除此之外，我唯一不太喜欢的自信的演奏是早期被称赞的《降B大调五重奏》的第一乐章。是的，格鲁米欧的演奏欢快而自信，但这也可能是一个例子：更具时代演奏意识的轻盈可能是件好事？

理查德·布拉特比 我不确定。我不想失去那种热情和慷慨的感觉——这首早期的五重奏与那些公认的杰作一样值得我们花时间去感受。不要误解我对格鲁米欧的看法。我不认为他是故意霸道，我只是不喜欢他的E弦。他运弓砸下一个开放式和弦时，喜欢用一种比正常表达更加夸张激烈的方式。——例如在《C大调五重奏》终乐章他第一次"进"出一组十六分音符。但尽管如此，在低音区他仍然拥有与任何中提琴一样柔和的音色。这些演奏充满了极乐的时刻：就像他

在《C 大调五重奏》第一乐章的开始乐句，声音温暖，以回应莫扎特的标记"甜美的"（dolce）。我不会拿它来交换任何别的时代风格的演奏。

夏洛特·加德纳 同样，我终究无法对《降 B 大调五重奏》过于感动，而《G 小调五重奏》终乐章开始的柔板则充溢着浪漫的悲怆：这些标记为 *sfp*[突强后立即弱] 的力度是突然的膨胀，而不是急促的喘息。格鲁米欧在第 28 小节向下减七度的那个大滑音，不符合时代演奏风格，但绝对是非常地棒。我还想知道，一些孤立地听起来不太好的段落是否可能是因为后期编辑与现在的常态相比要少（我完全赞成后期编辑越少越好）。事实上，就录制的声音而言是极好的。当罗杰·菲斯克把听起来声音相当酸腐的阿玛迪乌斯录音作为参照时，我不认为他竭力夸大了格鲁米欧版的音质。只需聆听《D 大调五重奏》柔板乐章中，扎克从第 53 小节开始的那种迷人的、近乎爵士乐般的大提琴拨奏的热情绽放，以及对其他乐器音色以及整个音乐织体的捕捉。真是听闻此乐，死而无憾了。

理查德·布拉特比 替罗杰·菲斯克说句公道话，我们现在听的是相对现代的（我认为是 2002 年）重制的 CD。听最初的 LP 可能感觉不一样。但是，是的，这是一种近乎理想的室内乐平衡（绝不是一种既定的东西，无论当时还是现在）。它能同时容纳大的音乐体量，以在你最需要的时候保存住亲密感。扎克的 C 弦从不会发出轰鸣，两把中提琴声音也不会

变得暗淡。我喜欢这对（中提琴）搭档在《C小调五重奏》终乐章开始的C大调变奏时的小暗示，足以提醒你这原本是木管小夜曲中的一段圆号二重奏。我们还没有讨论《降E大调五重奏》，但是在终乐章中心段落的对位训练中，你可以听到每个演奏者都在争论中阐明他们各自的观点：清晰、机敏，但很幽默。大脑与心灵一致。

夏洛特·加德纳 所以，关于它是否配得上经典地位的问题——对我来说答案是肯定的。五位音乐家各有自己要表达的，这些表达几十年后在一个完全不同的演绎实践世界中仍然经得起批判性审视。与比他们年长的对手相比，他们脱颖而出，无论是其迷人的诠释，还是其音质。他们有太多的精彩时刻，甚至无法完全被纳什合奏团最新的精彩录音所取代。此外，因为有那些觉得《降B大调五重奏》无关紧要的人（我说的也是汉斯·凯勒），因此需要一些东西来作弥补，最新重制的套装在最后加上了《降E大调嬉游曲》（K.563）中那段无可争议的伟大的三重奏。当这段三重奏出自格鲁米欧、詹泽和扎克的指间，你肯定无话可说。

理查德·布拉特比 凯勒还说过《降E大调五重奏》也是"绝对无法演奏的"！我们很幸运，没人拿这话告诉格鲁米欧。归根结底，这套唱片不仅仅是一份历史文献。我们可以对这套唱片在乐谱版本、颤音、装饰音和速度等方面吹毛求疵，但就像你说的，即使市面上有一些非常优秀的现代录音，仍然很

难找到一种听起来如此自然，如此轻松，如此富有洞察力——一个词，如此莫扎特——的演绎。我会继续听它。如果说这还不是经典录音，那我不知道什么算是。

本文刊登于 2019 年 5 月《留声机》杂志

未完成的大弥撒

—— 《C 小调 "伟大的" 弥撒》

铃木雅明（Masaaki Suzuki）将莫扎特这部 "伟大的" 弥撒的神秘之处向大卫·维克斯（David Vickers）娓娓道来。

被莫扎特放弃的《C 小调 "伟大的" 弥撒》(K.427) 比他未完成的《安魂曲》更像是一个谜。从他与康斯坦泽·韦伯 1782 年 8 月 4 日在维也纳斯蒂芬宫结婚到 1783 年 1 月 4 日写信给他父亲的这段时间（见下面的 "历史观点"）里，这首弥撒的创作已经进行了一多半。没有人知道为什么莫扎特放弃了原本打算写一部完整的拉丁（罗马天主教）普通弥撒的计划。也许是他意识到，在约瑟夫二世皇帝严厉的宗教改革迫使几乎奥地利所有的教堂缩减和简化其音乐制作，并使其比例更为适度之后，这种意大利式的歌剧独唱与亨德尔式的合唱赋格的华丽融合，并不适合在礼拜仪式上使用。

谈到莫扎特的乐谱、其不完整的形态所引发的问题，以及希望自己为 BIS 公司录制的新唱片是一个富有洞察力的艺术诠

释时，铃木雅明带着温和的热情。我们的见面就在周末举办巴赫音乐会及公开活动的巴比肯（Barbican）音乐厅附近的拐角处，我想知道铃木雅明是否感觉到莫扎特最雄心勃勃的圣乐作品与巴洛克合唱的保留曲目那种以对位为基础的美学之间的密切联系。演出这些巴洛克合唱的保留曲目已成为日本巴赫学会（Bach Collegium Japan）乐团迄今为止职业生涯的标志。他告诉我："有一个很著名的故事。莫扎特在访问莱比锡时，听到一首巴赫的经文歌，深受影响。但那是在完成《C 小调弥撒》创作的几年后。相比之下，莫扎特的音乐在乐谱上看起来更简单，但在其他方面，《C 小调弥撒》和巴赫的《B 小调弥撒》有相似的迷人之处：合唱乐章难以置信的复调结构，乐章之间美妙的对比，当然还有优美的'圣灵化为肉身'（'Et incarnatus est'）！"

莫扎特从未完成这首令人狂喜的女高音咏叹调的弦乐部分，而是代之以长笛、双簧管和巴松管的竞奏性三重奏（concertante trio），这让人怀疑这部作品可能从未被演出过。铃木笑着说："也许缺失的弦乐部分由莫扎特管风琴即兴演奏来替代？至少我是这么想的。这部作品于 1783 年在萨尔茨堡以某种方式演出过，即使没有弦乐部分。"考虑到铃木有一个出色的木管三重奏组和卡罗琳·桑普森（Carolyn Sampson，管风琴演奏家）可供他使用，这是他让自己沉浸在如此不可思议的光芒四射的音乐中的时刻吗？"捕捉情绪

很重要，但当然不应该是放任自我地缓慢。我们试图让音乐有一种自然的流动：它需要一种非常天堂般的声音，仿佛飘浮在空中——就像呼吸一样——而这些上行模进每一次的升高，都是人声与竞奏性三重奏有意义的对话——不是竞争，而是和谐的统一。"

资料来源中存在的诸多问题，意味着许多细节必须由编辑来决定取舍，而每个编辑都有各种不同的音乐学的考虑，以及对莫扎特可能设想的内容有自己的想法。因此，这首《C 小调弥撒》没有 "确定的" 总谱，而是有几个替代版本，它们对缺失的管弦乐部分做了各不相同的补写。此外，一些编辑还试图将一些合唱段落重新配置为双合唱版本，而另一些人甚至试图通过为 "信经"（Credo）的其余部分配上音乐，并添加一段似是而非的 "羔羊经"（Agnus Dei），使之成为一部完整的拉丁普通弥撒。铃木在做出选择前比较了几个不同的版本。"我决定遵循弗朗茨·拜尔的版本 (Amadeus 1989年版)——尽管我不太同意他添加了一个再现 '慈悲经'（Kyrie）音乐的 '羔羊经'。所以我们只展示莫扎特为之写了音乐的乐章。此前，我指挥这部作品用过不同版本的谱子，我觉得有些地方一个版本比另一个更好，所以在录制这张唱片时，我们做了一些很小的改动，乐队部分采用了我们更喜欢的一些细节。"

当然，在莫扎特亲笔标注的乐谱中，一些确定下来的东

西会保持，但在艺术诠释上仍然存在矛盾之处。我们讨论了气势磅礴的双合唱"免除世人的罪孽"（'Qui tollis peccata mundi'），以及不同指挥家如何诠释（或曲解）莫扎特的"Largo"（广板）这个标记。铃木热情地说："这很显然是按我们从巴赫和亨德尔那里了解到的巴洛克传统样式创作的。那个时代，'免除世人的罪孽'这句通常使用附点节奏。经文中谈到罪孽，附点节奏表示神的惩罚和权威。换句话说，是上帝对罪人的审判。我认为莫扎特可能比他的巴洛克前辈更进一步，想要更为清晰的活力。弦乐部分的附点节奏意味着演奏可以带休止，也可以不带休止。但这是莫扎特故意选择的一种古老的风格，我认为休止的使用非常重要，弦乐的音符必须断开。而此处，拉丁语的德语发音也有很大帮助：Qvi tollis 而不是 Kwee tollis。它赋予弱拍更多的意义和能量。同样，'agimus tibi'（我们感谢你）中的硬音（hard）'g'也是如此。"

当我们分享对乐谱中许多段落的欣赏时，铃木对莫扎特在某些乐章中的结构运用如此接近古典奏鸣曲式兴奋不已。"'赞美主'（'Laudamus te'）如此之剧场化，我喜欢再现部随着歌手悄悄唱出一个长长的音，渐渐演化为原始主题的回归，弦乐逐渐引导我们回到呈示部主题。我认为在莫扎特之后，像贝多芬这样的新一代作曲家，要找到新的、更有创造力的方式写再现部，变得越来越困难。在莫扎特之前，再现部是

很容易的，重复最初的乐思就行。但对莫扎特来说，奏鸣曲式成为交流思想的有用工具。"当然，这些想法也可能带有很深的感情色彩，与斯特拉文斯基那句臭名昭著的挖苦——莫扎特的教堂音乐不过是些肤浅的甜点——相对立。铃木对此表示赞同。他说："对我来说，莫扎特的魅力在于，虽然他的复调的线条有时相当复杂，但音乐总是能很容易进入你的内心，让你感到直率、自然、真诚。"

录制巴赫声乐作品全集的庞大工程即将完成，而莫扎特两部最伟大的圣乐作品[①]也已录成，我问铃木下一个目标是什么。他回答道："实际上，我一直对弥撒曲的结构设置很感兴趣，这些设置不只是为礼拜仪式而设计的，而在一定程度上是音乐会音乐，它扩展了作曲家的创造性发现和作曲技巧。也许你可以把这句话用在我们职业生涯中录制的一些作品上：蒙特威尔第的弥撒曲《在那时》（*In illo tempore*），巴赫的《B小调弥撒》，还有莫扎特的《C小调弥撒》。所以合乎逻辑的下一步是贝多芬的《庄严弥撒》（*Missa solemnis*）。"

① 另一部是《安魂曲》

历史观点

莫扎特

在维也纳写给父亲的信，1783 年 1 月 4 日

　　说到我所许的愿，完全如此；事实上，它全无征兆地从我的笔端流淌下来。半部弥撒的乐谱，现在还躺在我的桌子上，等待完成，这是我真正许下诺言的最好证明。

朱利安·鲁斯布顿（Julian Rusbton）

《音乐大师莫扎特》（*Mozart: The Master Musicians*）OUP: 2006

　　写这部弥撒是一种安抚性的祭献，因为维也纳和萨尔茨堡都不需要这么庞大的礼拜作品。如果它完成了，其规模可以与巴赫的《B 小调弥撒》相匹敌。

罗伯特·列文（Robert Levin）

《重构与完成》前言（*Preface to his Reconstruction and Completion*）卡鲁斯，斯图加特: 2006

　　虽然婴儿的死亡在当时是司空见惯的事，而且比现在更能被人坚忍地接受，但是，莱蒙德的痛苦的父亲[①]是否可能因为太悲伤而无法写完弥撒呢？

本文刊登于 2016 年 12 月《留声机》杂志

① 莱蒙德（Raimond）的父亲，指莫扎特。莱蒙德两岁时夭亡。

写给自己的《安魂曲》

指挥家约翰·布特（John Butt）告诉大卫·维克斯（David Vickers），要摒弃旧习惯，采取一种全新的方式来演绎这部作品。

在伦敦，没有什么地方比育婴堂博物馆更适合讨论 18 世纪的合唱音乐了。亨德尔在育婴医院进行了《弥赛亚》（Messiah）的慈善演出，所以这里是会见博学的演绎者－学者约翰·布特的理想场所，他与达尼丁合奏团（Dunedin Consort）的最新合作，将他探索性的学识和富有想象力的音乐才能运用于合唱作品的另一个重要基石——莫扎特《安魂曲》的早期风格演绎上。

数十年前，音乐学家揭秘了这部《安魂曲》是性情古怪的冯·瓦尔泽格伯爵（Count von Walsegg）纪念他已故的妻子委托莫扎特写的。而对两份重要手稿的研究，揭示了莫扎特在离奇去世前这部《安魂曲》完成了多少，以及剩下的工作在多大程度上由他人完成。莫扎特的遗孀最初选择了海顿的

远房表亲约瑟夫·艾伯勒（Joseph Eybler），他为"恶人群魔径受审判"（'Confutatis'）补充了弦乐部分。但在他接受了一项任命之后，这项艰巨的任务被转交给了弗朗茨·艾克塞瓦·绪斯迈尔（Franz Xaver Süssmayr）。

完成的《安魂曲》于1793年1月2日在维也纳的雅恩音乐厅举行了首演，这是由戈特弗里德·范·斯维滕男爵和骑士协会（Gesellschaft der Associierten Cavaliere，一个在莫扎特指导下编辑整理亨德尔作品的音乐社团）组织的一场为康斯坦泽和她的孩子们举办的慈善音乐会。布特借鉴了有关莫扎特的亨德尔项目的资料，重建管弦乐队和合唱团的规模和结构。遵循达尼丁合奏团的精神气质，独唱者也是合唱团成员。布特录制这部作品的动力来自大卫·布莱克（David Black）的新版乐谱。新版乐谱恢复到了第一个印刷版(Breitkopf & Härtel：1800)修改和出现错讹之前的形态。我们热切地阅读布莱克的完整版乐谱的影印件，挑出哪些部分是真正由莫扎特所写，哪些部分是绪斯迈尔添加的内容。所有莫扎特去世后添加的部分都在括号中标注，这引发了激动人心的讨论，并为绪斯迈尔给莫扎特原有的人声部分所写的乐队伴奏、通奏低音线，以及弦乐、木管和铜管声部的一些片段叫好。布特指出，莫扎特《安魂曲》中"请赐予永恒的安息"（Requiem aeternam）主题，与亨德尔1737年为卡罗琳皇后的葬礼所写的赞美歌《锡安的路径因无人来守圣节而悲伤》（*The ways*

of Zion do mourn ）有着惊人的相似之处。我认为这两部作品还有另一处关联，就是亨德尔的赞美歌最后的和弦与莫扎特的"求主垂怜"结尾处的终止式，两者都没有小三度音，而是摊着赤裸的五度。"完全正确！"布特说，"'求主垂怜'结尾处赤裸的五度真是令人激动的声音！此外，'请赐予永恒的安息'中那个悲凉的众赞歌风格的主题也出现在《安魂曲》后面的部分，例如绪斯迈尔补写的'落泪之日'（'Lacrimosa'）中的巴塞特管声部，以及'羔羊经'（Agnus Dei）的低音声部。"

我们仔细阅读了"号角声起"（'Tuba mirum'）这段，布特兴奋地说："可以看出，莫扎特已经完成了为男低音独唱时次中音长号助奏的全部、整个乐章中所有的人声部分以及乐队的低音线，还有歌手的乐句间弦乐部分中少量的乐队引子。这部《安魂曲》的最终形态中许多重要的细节实际上都是莫扎特所写，或是他写出了草稿。男高音独唱加入进来时的弦乐部分是由绪斯迈尔添加完成的——但他已经有了莫扎特写的通奏低音线，所以问题只在于揣摩在这样的低音线之上莫扎特会如何写作弦乐部分，并以此来构建全部。它提醒我们，莫扎特的大部分作曲程序都是基于牢固建立在数字低音上的对位练习。"

当我观察到"号角声起"开始部分应该是雄辩的而不是喧嚣的时，布特表示由衷的赞同："这段音乐的节奏把控比它的音量更重要。自然长号的声音如此美妙。四个独唱声部

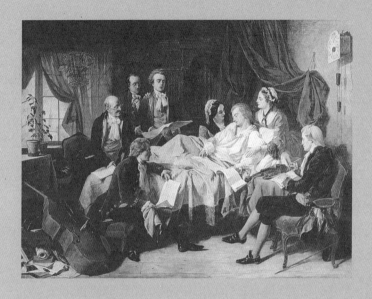

莫扎特之死。病床周围是他的妻子和朋友们，那些乐谱是未完成的《安魂曲》。

[亨利·奥尼尔（Henry O'Neill）约绘于 1870 年]

每一个的色调让我们远离'震怒之日'（'Dies irae'）中充满火焰和硫磺味的小号，并融合在一个歌剧风格的重唱中：男高音声部可以很容易视为《女人心》中的费朗多，从热情的朗诵式开始乐句['死亡和万象都要惊惶失措'（'Mors stupebit et natura'）]转为更甜美、更迷人的旋律线['展开记录功过的簿册'（'Liber scriptus profertur'）]，然后回到朴素的女低音声部，而女高音声部则是脆弱易感的，所以这是四个不同的角色。的确如此。这也是整个总谱中唯一一个从头到尾都没有主题引用的部分，而完全要通过创作来完成。我们研究了不同的运弓法，根据不同的乐段选定不同的弓。低音旋律线通常是关键的元素，所以我们尽量让高音弦乐作为领奏来呼应它；我还鼓励歌手们演唱时和低音错开。歌手演唱时不应主要听高音弦乐，而应主要听乐队的低音部，因为这是音乐各部分联结的关键所在。"

　　布特指出了几个乐章中让他思考能恰当表达歌词含义的演奏（唱）法和过渡。"对'威严的君王'（'Rex tremendae'）中的附点节奏，造成气势的诀窍不仅仅是增强音量，更重要的是如何演奏（唱）。如果只是一味地猛冲，就会失去任何方向感，而这段音乐的法国序曲性质，则意味着必须具有某种尊严和优雅。我希望的是响亮，而不是震耳欲聋，也就是说，当合唱队唱出'仁慈之源泉，拯救我吧'（'Salve me, fons pietatis'）时，它是已经存在的音乐情绪

的自然延伸。另一个很好的例子是在赋格‘这是主曾应许亚伯拉罕’（'Quam olim Abrahae'）中合唱队通常会无拘无束地前行。我当然希望音乐具有感染力，但我的目的是要让弦乐演奏得正确，然后把合唱赋格融入到整个织体中，而不是简单地让合唱队全力演唱，然后迫使乐队去配合它。因此，这是一个用另一种方式来思考音乐结构的例子，如此安排就好似艺术家作画之前先把背景处理干净。独唱与合唱使用相同的歌手可以弥合两者之间声音上的不统一，这至关重要，因为你可以感受到连续性。当抚慰人心的独唱描述着信徒的灵魂被带入神圣的光芒中，就自然而然地引导我们进入赋格，提示我们上帝正在履行对亚伯拉罕的承诺。各部分之间的联系感觉更为紧密了，很明显，这是上一个句子的结论，而不是一个毫不相关的新的乐段。"

布特告诉我，在新版总谱中他最喜欢的是"请记得"（'Recordare'），这让我感到惊讶。他说："这是整部作品中唯一形式完整的利都奈罗（ritornello）乐章。我非常喜欢莫扎特运用小提琴和中提琴的技术手段来建立音高的上行模进。这是古老的巴洛克维瓦尔第式风格实践在18世纪晚期的一次惊人丰富的再创作，但我一直想知道布鲁克纳是否把这个部分作为这种美妙声音的榜样。近年来，随着替代版本的增加，人们很容易忽视绪斯迈尔版本的重要性和影响力，尽管存在偶尔的缺陷与不足。威尔第和福雷都从绪斯迈尔的

完成版中借鉴了许多东西。我们需要重新考虑已经成为如此标志性作品的'莫扎特的'《安魂曲》的形式。"

历史观点

弗朗茨·艾克塞瓦·绪斯迈尔（Franz Xaver Süssmayr）

1800 年 2 月 8 日写给 Breitkopf & Hartel 公司的信

在莫扎特的有生之年里，我经常和他一起演唱和演奏这部作品已经完成的乐章，他也经常和我谈论这部作品写作的细节，并解释他所运用的乐器法的方式与含义。

克里斯托弗·沃尔夫（Christoph Wolf）

出自 C. 艾森（C.Eisen）编辑的《莫扎特研究》（*Mozart Studies*,1991）第 81 页

（绪斯迈尔）被迫作曲……（他）基于粗略的……或多或少机械地、例行公事地、很少有想象力地制造出一部没有恰当的语言来展示莫扎特式音乐表现手段的作品。

大卫·布莱克（David Black）

出自布莱克版莫扎特《安魂曲》总谱前言

（彼得斯版，2013）

无论绪斯迈尔的莫扎特《安魂曲》完成版有什么缺点，它是唯一可以传达莫扎特或已丢失的指示和或已完成的段落的文本。

本文刊登于 2014 年 5 月《留声机》杂志

The 25 greatest
Mozart records

附录：25 种莫扎特作品的伟大录音

单簧管协奏曲、双簧管协奏曲、长笛和竖琴协奏曲

沃尔夫冈·迈耶尔 Wolfgang Meyer（单簧管）

汉斯-彼得·韦斯特曼 Hans-Peter Westermann（双簧管）

罗伯特·沃尔夫 Robert Wolf（长笛）/ 吉野智子 Yoshino Naoko（竖琴）

维也纳音乐家协奏团 Concentus Musicus Wien

尼古拉斯·哈农库特 Nikolaus Harnoncourt

Teldec /Warner Classics

这张唱片上三首协奏曲的演奏都是愉快而优美的，但特别让人愉快的是其中最新录制的、最伟大的《单簧管协奏曲》，沃尔夫冈·迈耶尔用巴塞特单簧管（basset clarinet）演奏，这种乐器的音域底部扩展增加了四个半音，是这首协奏曲当初创作时用的乐器，虽然流传下来的只有一个改编为普通单簧管演奏的版本。这里使用的是重新建构的版本，在一些细节上与我听过的其他版本略有不同，效果非常好，使原本熟悉的版本中粗糙的地方变得简单而有逻辑。这非常适合迈耶尔，因为他在低音区的吹奏丰满而滑亮。

　　第一乐章的速度从容不迫，这给了他大量机会来塑造精致和微妙的线条。即使是炫技的音乐，也有精致的色度，极富表现力，而我尤为欣赏迈耶尔轻快流畅的十六分音符急奏。柔板凝神屏气，回旋曲生动迷人，都是优美精准的表达。而在这两者中，额外音符的运用清楚表明了莫扎特音乐线条的逻辑，因为他一定是构思了这些。迈耶尔的音色不像其他演奏家喜欢的那样圆润，而是更为尖锐。他喜欢偶尔添加一些装饰音，似乎是莫扎特让他这么做的。只有一两处我对他的作为不甚满意。总之，这是一个非常有音乐性和吸引力的演绎。

　　在《长笛和竖琴协奏曲》中，两位独奏家的演奏细腻而清晰，这可能是对第一乐章略显朴素的解读。小行板（*Andantino*）的速度也相当缓慢，并带有一种室内乐的精致：罗伯特·沃尔夫的长笛高冷而有贵族气，吉野智子的竖琴则温柔而富有

表现力地予以塑形。我认为终乐章有点克制和沉思，当然很优雅，但不太像舞曲，缺乏加沃特舞曲这类作品应有的嬉戏热闹 [在我看来，对主要主题中倚音（appogiatura）的处理不合常理]。

汉斯－彼得·韦斯特曼为《双簧管协奏曲》贡献了一个音色甜美、造句简洁的演绎，速度还是不紧不慢，特别是在终乐章。乐队部分有一两个怪异之处，尤其是在重音部分（哈农库特指挥的特点）。

总的来说，这是一张非常精致和有灵气的唱片。

——斯坦利·萨迪（Stanley Sadie），2001 年 3 月

圆号协奏曲

丹尼斯·布莱恩 Dennis Brain（圆号）

爱乐乐团 Philharmonia Orchestra

赫伯特·冯·卡拉扬 Herbert von Karajan

Warner Classics

丹尼斯·布莱恩是他那一代最优秀的莫扎特独奏家。卡拉扬一次又一次地与他独奏乐句的优美线条相匹配（第三协奏曲中的浪漫曲只是令人陶醉的例子之一），在快板中，爱乐乐团的小提琴手们干净利落，时而逗趣的演奏洋溢着一种欢乐。辉煌的音色和丰富抒情的乐句，其每一个音符都来自布莱恩本人，在其光芒四射的温暖中为生命增辉。回旋曲不只是意气风发、充满活力，还富有感染力和欢快气息，虽然同样都是这些东西，但它们有着比彻姆赋予莫扎特的那种自然流畅。

还有很多力度上的微妙变化——布莱恩重复主要主题时并不与第一次呈示时完全一样，而是改变它的层次和色彩。他给后世的圆号演奏家留下的遗产，就是向他们展示了圆号这种出了名的高难度乐器，是绝对可以驾驭的，它可以奏出堪与任何其他独奏乐器相媲美的抒情线条和丰富色彩。在他的全盛时期，他在从爱丁堡艺术节回家的路上遭遇车祸身亡。他给我们留下了莫扎特遗产的见证，其他人可能会接近，但如果有的话，也很少能与他匹敌。因为他那独特的、富于灵感的音乐创造，具有天真无邪的品质，这就使他更受欢迎。遗憾的是，我们对录制的音质无法抱有同样的热情。重制后的唱片，圆号的音色完好无损，完全具有金斯韦大厅（Kingsway Hall）的共鸣，但弦乐部分变得干涩。不过，这仍然是一款经典的录音。

钢琴协奏曲全集

穆雷 · 佩拉希亚 Murray Perahia（钢琴 / 指挥）
英国室内乐团 English Chamber Orchestra
Sony Classicals

莫扎特为键盘写的协奏曲无与伦比。以这样一种游刃有余的方式来演奏无疑是正确的，会带来更高级的享受。因此，当钢琴家和乐队以室内乐的演奏方式相互聆听产生互动时，这些协奏曲就会变得生动。当然，前提是音乐家们处在最好的状态中。我们现在有理由认为，英国室内乐团的演奏家与钢琴独奏家的情感完全匹配。他们和佩拉希亚一起处于最佳状态，细节的精妙令人叹为观止。

只是佩拉希亚偶尔会传达出一种"实用的"品质——一种使他的某些表达听起来好得似乎不太真实的优雅。但他的演奏线条、恰到好处的声音风格，都是经过精心塑造的。你唯一可以持保留意见的是，一种沉默的、"孤僻的"音色（这种音色他使用得有点太轻易了）会给乐句带来一种刻意的感觉，而本来平凡、灿烂的阳光会更加明媚的，并且对各处辉煌乐段的更有力的处理本来会恰到好处。但就其本身而言，这套全集是完全成功的——不管你是否想要与其他喜欢的唱片进行比较。

事实上，我们明白，莫扎特钢琴协奏曲全集的唱片没有比这套更好的演奏了。

第 22 钢琴协奏曲

阿尔弗雷德·布伦德尔 Alfred Brendel（钢琴）

田野里的圣马丁学院乐团 Academy of St Martin in the Fields

内维尔·马里纳爵士 Neville Marriner

Philips

布伦德尔第一次录制莫扎特这首恢弘壮丽的《降 E 大调钢琴协奏曲》（K.482）是在这个录音的十四年前，将它与这个新录音作一番比较是件令人着迷的事。这两个录音都以其风格感和流畅而又敏锐的音乐表达著称，并且都乐于修饰莫扎特经常不够完备的旋律线。实际上，在最后的回旋曲乐章那个迷人的插段如歌的小行板（*Andantino cantabile*）的独奏部分，布伦德尔的装饰（elaboration）可能被认为是过度的，尽管它很有品位。但是，正如人们所期待的那样，新的演绎具有一种前一个演绎所没有的成熟感和权威性。华彩乐段（由布伦德尔自己创作——莫扎特自己写的可能从未被记录下来，因此肯定也没有保存下来）恰当而简洁。布伦德尔不太愿意在华彩中加入乐队全奏，当然这种做法在历史上是合理的，可是当独奏乐器是现代大三角钢琴时，这种做法就会变得毫无理由。此外，这张新唱片录音一流，在内维尔·马里纳的准确引导下，田野里的圣马丁学院乐团的协奏堪称典范。对于任何想要听接近完美的 K.482 的唱片的人来说，这个新录音就是显而易见的选项。

——罗宾·戈尔丁（Robin Golding），1977 年 10 月

第 20、25 钢琴协奏曲

玛尔塔·阿格里奇 Martha Argerich（钢琴）
莫扎特管弦乐团 Orchestra Mozart
克劳迪奥·阿巴多 Claudio Abbado
DG

一张由玛尔塔·阿格里奇与克劳迪奥·阿巴多以及莫扎特管弦乐团在音乐会现场录制的莫扎特钢琴协奏曲唱片永远是一个美妙的期待。当我写下这句话的时候听到阿巴多去世的消息，这种喜悦变成了一种苦乐参半的感觉。在去年（2013年）3月的琉森音乐节上，那些现场听到《D小调钢琴协奏曲》（K.466）和《C大调钢琴协奏曲》（K.503）的人是幸运的——几个月后，伦敦的观众们就没有了这种体验，因为生病的阿巴多和阿格里奇先后取消了他们的演出。[我并不是说替补——海廷克和皮尔斯（Maria João Pires）——有什么让人失望的地方。]

阿格里奇和阿巴多在他们职业生涯的后期都回归了莫扎特：阿格里奇重拾了莫扎特的钢琴二重奏和一些协奏曲，而阿巴多则专门为此组建了成员经精心挑选的年轻的莫扎特管弦乐团。对于阿格里奇来说，这两首协奏曲都是她之前录制过的作品——1998年的《D小调协奏曲》(Teldec/Elatus)、1978年的《C大调协奏曲》(EMI)，以及2012年卢加诺的那张《阿格里奇计划》（Progetto Martha Argerich）（EMI）。关于最后那张唱片，卡洛琳·吉尔（Caroline Gill）曾这样写道：它"在音乐和技术上都和她在录音室录制的任何东西没什么两样"。但在这张唱片上，她再次超越了自己。在精湛的莫扎特管弦乐团的支持下，她充分发挥了个人的表现力。每一个音符都有意义，无论是单独的还是作为乐句的一部分。

她在触键上的微妙变化再一次让最平凡的十六分音符跑动变为舞蹈和歌唱，赋予她的演绎一种难以定义的、珍贵的东西。

唱片上的第一首是《C 大调协奏曲》，阿巴多宏伟的开场气势与阿格里奇精雕细刻的独奏形成鲜明对比。在《D 小调协奏曲》中，阿格里奇完全沉浸在更深的暗流里。也许唯一令人失望的，是阿巴多拒绝完全承认这部作品的 "狂飙突进"(Sturm und Drang) 的品格被作品结尾的 "歌唱剧"(Singspiel) 的气息所削弱，即《唐乔瓦尼》的声音世界让位于帕帕吉诺和《魔笛》的声音世界。在末乐章里，阿格里奇怀着坚定的意志出发了，但在浪漫曲中，她并没有让自己在中段的骚动中失去控制，而坚定地保持首末部分柔和的速度。她在华彩乐段中全力施展出了自己的精湛技艺：大家熟悉的她的老师弗里德里希·古尔达 (Friedrich Gulda) 为 K.503 写的华彩，和贝多芬为 K.466 写的华彩。尽管熟悉，但当透过她独特的音乐想象力的棱镜折射出来时，几乎会让我们产生幻觉。

——大卫·特雷舍 (David Threasher)，2014 年 3 月

第 27 钢琴协奏曲 / 双钢琴协奏曲，K.365

埃米尔·吉利尔斯 Emil Gilels（钢琴）

埃琳娜·吉利尔斯 Elena Gilels（钢琴）

维也纳爱乐乐团 Vienna Philharmonic Orchestra

卡尔·伯姆 Karl Böhm

DG

这是最美妙的莫扎特演奏，埃米尔·吉利尔斯演奏的莫扎特最后一首钢琴协奏曲，是一种完全清晰的表达。这是一场经典的演绎，伯姆指挥维也纳爱乐乐团的协奏也令人难忘。我只想说，吉利尔斯洞察一切，绝不夸张，他的演奏有一种奥林匹斯的权威和宁静，他弹奏的小广板（*Larghetto*）是留声机最大的荣耀之一。他和女儿埃琳娜一起演奏了《降 E 大调双钢琴协奏曲》，他们的父女关系反映在演奏的品质，以及演奏的相互理解上。两部作品都得到了很好的诠释。

我们觉得埃米尔的演奏排第一，埃琳娜排第二，但这可能大错特错。卡尔·伯姆棒下的维也纳爱乐乐团处于最佳状态。录音质量也属上乘，两个独奏部分的立体声分离度做得很好，对这部作品而言相当地理想。

——斯蒂芬·普莱斯托（Stephen Plaistow），1974 年 11 月

小提琴协奏曲全集

伊莎贝尔·浮士德 Isabelle Faust（小提琴）

和谐花园乐团 Il Giardino Armonico

乔瓦尼·安东尼尼 Giovanni Antonini

Harmonia Mundi

莫扎特的小提琴协奏曲从来都是小提琴家的核心保留曲目。这些作品写于作曲家的少年时期，因此很难被认为是他最深刻的音乐作品之一（弦乐协奏曲的杰作当然是写于1779—1780年的宏大的《交响协奏曲》），但我们听到的是这个男孩在成长过程中保持了那个时代所有的华丽（galant）魅力和温文尔雅，尝试各种形式，和声上更为大胆，旋律更加自信。

　　伊莎贝尔·浮士德录制这五首协奏曲时，她是第一次与时代乐器乐团和谐花园合作。乔瓦尼·安东尼尼是名义上的指挥，这些精彩的演绎具有室内乐的气息，独奏家、乐队和指挥之间亲密地相互倾听。在这个非常清晰的录音中浮士德并没有被突出成焦点，而似乎只是整体的一部分。她的琴音从团队中成长起来，在需要的时候闪闪发亮、循循善诱、愤怒咆哮和翱翔飞扬。作为演奏家，她给我的印象深刻：她总是情不自禁地去观察音符之外的东西，检查每一个乐句和段落，从中提取出不只是乐句和段落的东西。她愉快地变换着装饰奏；作为额外的享受，她特地演奏了由键盘手安德烈亚斯·斯泰尔（Andreas Staer）写的华彩乐段和引子，他很精通18世纪的风格。

　　浮士德没有把《交响协奏曲》与这套莫扎特小提琴协奏曲结合在一起录制（一想到将来还会录制《交响协奏曲》，就让人翘首以盼），而是用莫扎特为小提琴和乐队写的三首单乐章乐曲充实这套唱片：1776年写的一首柔板和一首回旋

曲，以及 1781 年写的另一首回旋曲。这些作品是他即将离开萨尔茨堡，开始他在维也纳的十年自由创作生活前不久写的。尤其是在《E 大调柔板》(K.261) 中，她的演奏散发出一种光芒，在某种程度上把这些单独的作品从被忽视的境地中带出来，提升到协奏曲的地位。不过，浮士德的琴音也不全是华丽的响亮。她的轻揉音音色为突强（*sforzandos*）增添了一种真正的刺痛感，而她的高音经过段在准确性和音准方面坚如磐石。她不愿把一排排十六分音符演奏成一串串相同的音符，这导致了一些有趣的抑扬变化。在最后一首协奏曲的土耳其风格插段，清脆的拨奏和干涩的击跳弓（*spiccato*）确实为演奏增添了趣味——尽管在此处，浮士德依然表现为合奏的一分子，而不是一个受人喝彩的明星独奏家。

这个世界并不缺乏这种音乐的录音，而且是真正的《留声机》式样的。必须承认，大多数听众会从数十年里无数的经典录音中选取他们的最爱。然而，就时代乐器、时代情感和录音技术最先进的演绎而言，你可能会发现很难找到比这套更为引人深思、让人愉快的小提琴协奏曲全集了。

——大卫·特雷舍（David Threasher），2016 年 12 月

嬉游曲（木管小夜曲，K.375，及四首嬉游曲，K.253、270、252、240）

苏格兰室内乐团木管组 Scottish Chamber Orchestra Wind Soloists
Linn Records

莫扎特告诉他的父亲，他"非常小心翼翼地"创作了《小夜曲》（K.375），以打动维也纳贵族，有"皇帝寝宫绅士"荣耀头衔的赫尔·冯·斯特拉克（Herr von Strack）先生。无论是这个最初的六重奏版本，还是后来的八重奏版本，都是一种用于庆祝场面的音乐。正如莫扎特肯定知道的那样，它远远超越了户外管乐合奏音乐的传统。如果你听了更广为人熟悉的八重奏版本，可能会对（六重奏版本中）音乐开始后不久少了双簧管强烈的不协和音，或是柔板中少了双簧管与单簧管的对话感到惋惜。但苏格兰室内乐团的独奏家们消除了任何被剥夺的感觉。就像这首音乐中所有最好的合奏一样，他们在室内乐的精致和乡村的质朴之间取得了很好的平衡。自然圆号给全奏注入了一种让人喜欢的生硬质感。其富于变化的音色为第一乐章接近尾声处突现的圆号曲调，增添了更多的生气。单簧管在乐句温柔的柔板乐章中音色悦耳，而在明快的第二首小步舞曲中则不乏尖锐和穿透力，有着特别生动的效果。速度选择恰当（开头的快板是恰如其分的"高贵庄严的"），伴奏音型生动而有生气，尤其在柔板乐章，圆号为诗意的遐想注入了令人愉悦的轻快感。

1776—1777 年写于萨尔茨堡的四首木管六重奏嬉游曲分量要轻得多。然而，每一首作品都显示出莫扎特为科洛雷多大主教的晚餐娱乐而不惜使出浑身解数。出色的唱片说明书并未解释为什么苏格兰的演奏者们选用单簧管而不是规定的

双簧管来演奏这些嬉游曲。还好，尽管我怀念 K.252 开始的西西里舞曲等乐章中的双簧管田园般的幽怨，但小步舞曲乐章甜美流畅的降 A 大调三声中部，或 K.253 的柔板部分中单簧管那种感官性质的温暖可算作公平的补偿。演奏家们又一次在优雅、诗意和纯粹的田园乐趣中保持了很好的平衡。K.252 中那段莫扎特作品中罕见的波兰舞曲带有一种欢快的昂首阔步（我听过的其他演奏要优雅得多），而充满活力的对舞式终乐章则散发出顽皮的快乐。我想莫扎特一定会对此露出赞许的微笑。

——理查德·威格摩尔（Richard Wigmore），2015 年 2 月

第 18—24、26、27 交响曲等

古代音乐学院乐团 Academy of Ancient Music
克里斯托弗 · 霍格伍德 Christopher Hogwood
Decca

这肯定是今年（1979 年）发行的最重要的唱片之一。它应该，也确实代表了整个"本真乐器"录音事业的一个里程碑：因为这套唱片的音乐体量很大，其中大部分是核心保留曲目，由英国主要唱片公司之一的 DECCA 和伦敦领先的专事时代乐器演奏的团体录制。这项事业从荷兰小提琴家雅普·施罗德（Jaap Schroder）领导乐团（实际上是与羽管键琴家克里斯托弗·霍格伍德联合指挥），到由康奈尔大学音乐教授尼尔·扎斯劳（Neal Zaslaw）担任音乐学顾问，因此具有一定的国际性。扎斯劳在版本和文本、用于最本真地表现每一首交响曲的适当乐队规模，以及乐队各声部的物理分布（遵循当代的实践，它可能不会对听众听到的声音有太多直接的影响，除了如把第一小提琴和第二小提琴设置在相对的两侧这类明显的事，但它肯定会影响演奏者在演奏时相互交流的方式）等方面提供建议。这套唱片首次发行，我倾向于以热情和喜悦来迎接这个尝试。

它不会符合每个人的口味。简单说，现代的交响乐团，甚至是现代的室内乐团，演奏莫扎特的传统方式是强调两件事：音乐的线条（当然通常是第一小提琴声部）和作为整体的音乐织体。这套演绎里的效果（大概也可以说是某种程度上的意图），是音乐更多是以一系列线条的形式，或者说是以一种不需要混合或同质化的织体来呈现，而不需要在任何时刻或每一时刻都重新评估其内在的平衡。它让音乐听起来更复杂、

更有趣，当然也更有挑战性。听者可能会发现，某些乐章中他们所熟悉的宽阔的气势有所欠缺，但大概也会认为得到的大于失去的。不过，如果他能不这么想，而是试着把这种声音想象成莫扎特（就所有人所知）心目中的那种声音，并且认识到音乐是按照莫扎特所期望的方式写出来的，那就更好了。

——斯坦利·萨迪（Stanley Sadie），1979 年 12 月

第 38—41 交响曲

苏格兰室内乐团 Scottish Chamber Orchestra
查尔斯·麦克拉斯爵士 Sir Charles Mackerras
Linn Records

10

不用怀疑查尔斯·麦克拉斯爵士对莫扎特的诠释，所以我们只能说，这个收录了这位作曲家最后四首交响曲的双CD毫无意外——它的每个方面都如你所期望的那样好。就像当下许多现代乐器的演绎一样，其简洁的声音、敏捷的动态对比、很少使用揉弦、粗嘎的铜管乐器、锐利的定音鼓和凸显的木管乐器，显示出时代乐器演绎的影响；尽管考虑到麦克拉斯长期以来修正主义的名声，认为他不可能自己获得这样的声音似乎是一种冒犯。无论如何，他对这些作品的处理——在苏格兰室内乐团欢快演奏的支持下——是极其娴熟的。你很少能听到如此出色的管弦乐平衡，如此有效地将织体的透明和实质结合在一起。尤其是《"朱庇特"交响曲》，具有一种奇特的明亮的宏伟。而在辉煌的、对位万花筒的末乐章中，展示出太多常常被一带而过的细节。

你也难得听到如此专业选择的速度。总体上这些演奏速度偏快，但不是被驱赶着拼命前行，而是毫不费力地释放出前行的动力。这一点在慢乐章中表现得再好不过了（即使那些重复的乐段，也从不会表现出疲乏，而是温柔地展现着多变的富于表现力的情绪），但同样极为成功的还有第38和第39交响曲的缓慢的引子（前者不祥而警觉，后者充满了智慧的期待，颤抖的小提琴声线下降好似冷雨落在后脖颈上），以及第40和第39交响曲的小步舞曲乐章（后者顽皮的一小节一下的轻微节奏摆动在那段单簧管三重奏中凸显奇妙）。

这些不是为浪漫主义者准备的莫扎特演绎，但丝毫不缺乏人性。不，这完全是现代的莫扎特，充满智慧，让听众丝毫不怀疑音乐不可言喻的伟大。

——林赛·坎普（Lindsay Kemp），2008 年 2 月

弦乐五重奏

阿瑟 · 格鲁米欧 Arthur Grumiaux（小提琴）

阿帕德 · 格雷茨 Arpad Gérecz（小提琴）

吉格斯 · 詹泽 Georges Janzer（中提琴）

马克斯 · 雷絮厄 Max Lesueur（中提琴）

埃娃 · 扎克 Eva Czako（大提琴）

Philips

11

TRIO
3CDs

Mozart
Complete String Quintets

Grumiaux Trio · Arpad Gérecz · Max Lesueur

在莫扎特创作的六首弦乐五重奏中，降 B 大调 K.174 是他的早期作品，17 岁时写的。这是一首写作精巧、令人愉快的作品，但也仅此而已。C 小调 K.406 是莫扎特从使用六支木管乐器的小夜曲 K.398 改编而来的。很明显，原作更让人印象深刻，因为音乐在弦乐器上听起来有点不舒服。但在莫扎特生命的最后四年创作的其余四首作品则完全另当别论。莫扎特笔下最后的这些弦乐五重奏都是非凡的作品，而第二中提琴的加入似乎将他推向了更高的高度。有人认为，莫扎特写 K.515 和 K.516 是为了向普鲁士国王弗里德里希·威廉二世表明，自己在弦乐五重奏方面比被国王任命为宫廷室内乐作曲家的博凯里尼（Boccherini）更出色。没有得到回应，他便将这两首五重奏与 K.406 三首组合在一起出售。K.593 和 K.614 是在他生命的最后一年写的。在讨论这些演绎时，人们首先想到的可能是"精致"这个词。它们充满深情，但又被一种冷静、理智的敏锐所控制。重制的录音非常好，尤其格鲁米欧的音色，真是耳朵的一种享受。

第 20、22 弦乐四重奏

莫塞奎斯四重奏团 Quatuor Mosaïques
Naive

这张唱片的发行标志着莫塞奎斯四重奏团完整录制了莫扎特十首成熟的弦乐四重奏，这项杰出成就值得我们致敬。除了时代乐器清晰、丰富的声音和精确、优美的调音外，这个莫扎特演绎给人留下深刻印象的是对细节的关注，每个乐句都被塑造得与语境完美契合，同时又清晰表达出自己的色调变化（nuances）。这就使四重奏团的演奏家们运用了更多的伸缩速度（rubato），在句子之间营造出比其他许多四重奏团更明显的呼吸空间。

例如，在这两首四重奏的第一乐章中，莫塞奎斯四重奏团采用的速度和音色与意大利四重奏团（Quartetto Italiano）非常相似，但意大利四重奏团的节奏没有那么灵活——尽管音乐造型优美，我们感觉是在以一个稳定的步速不断前行，吸引我们的是音乐的整体效果。但是听莫塞奎斯四重奏团，我们必须倾听并欣赏其演奏所揭示出的每一个细节的意义。采用这种演奏方法可能会有让人听起来感觉做作的危险，但即使是采用一种矫饰的风格，如 K.499 的小步舞曲，莫塞奎斯四重奏团仍然与音乐的自然脉动保持着强烈的、自然的联系——相比之下，意大利四重奏团在此处的演奏似乎有点沉重和缺乏幽默感。两首四重奏的慢乐章都演奏流畅，使不同寻常的表达灵活性成为可能，且没有任何匆忙的感觉。所有重复乐段都演奏了，包括 K.499 小步舞曲的那段"从头再奏"（da capo）。这就使 K.499 的演奏时长超过了 36 分钟。对我来说，时间越长越好。

——邓肯·德鲁斯（Duncan Druce），2001 年 10 月

第 14、16、19 弦乐四重奏

卡萨尔斯四重奏团 Casals Quartet

Harmonia Mundi

13

莫扎特在 1785 年把自己创作的六首弦乐四重奏题献给海顿时写道："愿您愉快地接纳它们，成为它们的父亲、导师和朋友。"尊重是显而易见的。但是 96 小节长的 K.428 稍快的行板（*Andante con moto*）乐章让人强烈联想起同样 96 小节长的海顿弦乐四重奏（作品 20 号之一）的深情的且绵延的（*Affettuoso e sotenuto*）乐章，同样也是降 A 大调和复拍子，深情也就变得含蓄起来了。卡萨尔斯四重奏团不吝于亲切温暖，合奏极为平衡，声音如众赞歌般的洪亮。但清晰依然是最重要的。流动的声音是这个四重奏团演奏风格中始终保持的一个方面。同样，通过尖锐的起奏、富有弹性的线条、延展性的乐句和宽广的动态，来探索情感和智性的维度。

只字不提演奏方式是"本真的"或"复古风格的"。对表面的细节也甚少关注。以 K.465 为例来检视卡萨尔斯四重奏团的演绎，柔板引子清楚说明了为何这 22 小节中令人吃惊的错误关系——降 A/A, 降 G/G——和大提琴与中提琴之间升 F/G 不协和的半音突强的刺耳进行，在当时引起激烈的争议。行进到主要快板的发展部，紧张而强劲的力量把音乐提升到诠释洞察力的另一个层次。最吸引人的是慢乐章，对这些音乐家来说，在如歌的行板（*Andante cantabile*）的烟幕后面，是一连串的疼痛和神经末梢的擦伤。卡萨尔斯四重奏团打破了复古风格的各种禁忌的玻璃天花板，去掉了任何伪装。这里奉献的是一种罕见的音乐技艺。

——纳伦·安托尼（Nalen Anthoni），2014 年度颁奖典礼致辞

第 5、9、15、18、21、27、33 小提琴奏鸣曲

埃琳娜·伊布拉吉莫娃 Alina Ibragimova（小提琴）

塞德里克·蒂波奇安 Cédric Tiberghien（钢琴）

Hyperion

14

MOZART
VIOLIN
SONATAS

NO 5 IN B FLAT MAJOR K10
NO 9 IN C MAJOR K14
NO 15 IN F MAJOR K30
NO 18 IN G MAJOR K301
NO 21 IN E MINOR K304
NO 27 IN G MAJOR K379
NO 33 IN E FLAT MAJOR K481

CÉDRIC TIBERGHIEN
ALINA IBRAGIMOVA

hyperion

你可以觉得我是个煞风景的人，但我的脉搏很少因莫扎特青春期以前的音乐而加快。这套唱片上有三首莫扎特的童年作品——本质上是有小提琴小心支持的键盘奏鸣曲——属于愉快的洛可可风格。但在音乐的喋喋不休和涓涓细流中，只有 K.30 的小步舞曲终乐章中悲伤的小插段和 K.14 相应乐章中的钟琴效果（在这里表现得令人着迷）提供了若干隐含的个性。加之，很难想象还有比一直备受赞誉的蒂波奇安—伊布拉吉莫娃二人组更有说服力的演绎：细腻而不做作，节奏轻快（蒂波奇安小心翼翼地不让无处不在的阿尔贝蒂低音给奏成波纹效果），从不试图用精明老练来给音乐画蛇添足。

两位演奏者同样将莫扎特最重要的天赋，简单和轻盈的指触（伊布拉吉莫娃纯净甜美的音色选择性地用揉弦予以温暖）——带到了构成两张唱片的成熟期的奏鸣曲中。正是莫扎特，将自己写作歌剧风格对话的天赋，在他的有伴奏的奏鸣曲中，第一次赋予小提琴和键盘乐器同等重要的地位。而蒂波奇安和伊布拉吉莫娃，就像他们演奏全套贝多芬小提琴奏鸣曲（威格莫尔大厅现场）那样，在完美的录音平衡（我知道在大多数录音中小提琴往往占主导地位）的支持下，形成了亲密的、富有创造力的伙伴关系。当我听着《G 大调奏鸣曲》（K.301）开头的快板，心里冒出了这句话："每一句都让人感到兴奋。"是真正的"精神饱满的"（*con spirito*）！就像

莫扎特所要求的①，并且将微妙的灵活性和顽皮的快乐融合在喜歌剧式的有趣对答中。

蒂波奇安和伊布拉吉莫娃演奏《E 小调奏鸣曲》（K.304）的开篇快板非常地宽广，强调的是悲伤的顺从，而不是激情的躁动。但他们紧密的强度在此处和在退缩（但从不枯萎）的小步舞曲中都很令人信服。尤其令人难忘的是伊布拉吉莫娃在梦幻般的 E 大调三声中部中纯洁的音色，以及蒂波奇安在三声中部后那段哀婉的小步舞曲主题在低八度上回归时的犹疑。

《G 大调奏鸣曲》（K.379）是莫扎特当年在离职前为科洛雷多大主教主持的维也纳音乐会赶写出来的。蒂波奇安和伊布拉吉莫娃在狂想曲般的引子柔板中（蒂波奇安让键盘在这里歌唱得多么生动）做到了恰如其分的宽敞。在气氛紧张的 G 小调快板中平衡了优雅和激情。在变奏曲终曲，就莫扎特规定的如歌的小行板（Andantino cantabile）而言，他们的基本速度听起来令人难以置信地轻快，尽管第一变奏中，蒂波奇安发音精美的对位线几乎无可挑剔。我毫无保留地喜欢最新录制的 K.481 奏鸣曲，无论是外部乐章中演奏者们热烈的互谅互让，还是柔板乐章里他们的全神贯注和内敛。伊布拉吉莫娃就像一位纯粹的抒情女高音一样保持和变幻着她的美妙线

① 莫扎特《G 大调奏鸣曲》（K.301）第一乐章为：*Allegro con spirito*。

条。这篇评论以勉强的情绪开始，但在即将结束时，我希望
这些令人愉快的、富有创造力的演绎，预示着莫扎特成熟的
小提琴奏鸣曲的一个完整系列，无论其中是否有一些他的童
年作品。

——理查德·威格摩尔 (Richard Wigmore)，2016 年 5 月

第 27、32、35 小提琴奏鸣曲

克里斯蒂安 · 泰兹拉夫 Christian Tetzlaff（小提琴）

拉尔斯 · 沃格特 Lars Vogt（钢琴）

Ondine

这张唱片将两位绝对处于演绎巅峰，又有长期合作经验的音乐家聚集在了一起，他们之间轻松的对话充分证明了这一点。高潮无处不在：在K.454的行板乐章绵长、有力的声线中，泰兹拉夫把小提琴的声音缩小成耳语的方式；同一乐章中的小调段落，一出稍纵即逝的悲剧同样深刻。情感光谱的另一端，是两位演奏家在K.526急板（Presto）中才气横溢的互动。这首奏鸣曲，莫扎特创作的最非凡的A小调作品之一，是在他遭遇个人悲剧——他父亲的也是他的朋友，低音维奥尔琴（Gamba）演奏家和作曲家卡尔·弗里德里希·阿贝尔（Carl Friedrich Abel）的去世——之后为纪念他而创作的。这是一个可变性巨大的作品，在慢乐章中达到了一种近乎赞美诗般的强度。这一点在马克·斯坦伯格（Mark Steinberg）与内田光子（Mitsuko Uchida）的梦幻演奏中尤其明显（在我看来，每个家庭都应该拥有那张唱片，我唯一失望的是他们没有继续录制其他的奏鸣曲），每一次渴望的变调（key-change）都色彩鲜艳。泰兹拉夫的新版本对悲剧的表现可能更克制，他的音调比斯坦伯格的温暖一两度，而他的揉弦效果令人信服。

对早期K.379的解读同样深思熟虑。第一乐章比波杰（Rachel Podger）和库珀（Gary Cooper）的版本更空灵，沃格特可以说是更富有想象力的键盘手。这是两位演奏家之间极度活跃的互动，是一种持续的乐趣，因为可以见证他们微妙且不同的重复方式。变奏曲式的终乐章基于一个简单的洛

可可风格的主题，实在令人着迷，每一个变奏都栩栩如生，且毫不夸张。只有从头至尾的喜悦。

——哈里特·史密斯 (Harriet Smith)，2013 年 2 月

钢琴四重奏

保罗·刘易斯 Paul Lewis（钢琴）

利奥波德弦乐三重奏团 Leopold String Trio

Hyperion

最近有几张这两部钢琴四重奏的优秀唱片，大多是用时代乐器录制的。这是又一个，用现代乐器演奏的，演绎非同寻常。这是两首非常扩展的作品，第一个乐章都长达 15 分钟，主题的素材丰饶，音乐的发展也很丰富，要求演奏时必须表现出对音阶的把握，要让听众清楚地明白大跨度音乐的形状以及功能特征。

保罗·刘易斯和利奥波德弦乐三重奏团在这方面表现出色。他们对作品结构和张力的感觉：以《G 小调四重奏》第一乐章为例，尤其是在发展部结尾的大高潮，传递出一种令人信服的力量和逻辑感。事实上，从一开始就可以清楚地感觉到，这是一个不容小觑的演绎，体现在其精心计算的速度、它的沉着镇定，以及对小提琴和钢琴之间平衡的微妙处理。刘易斯在触键和乐句连断上有很多变化，细节也很精致：大小调转换和时常出现的半音和声，其中所蕴含的意韵，他和他的搭档都没有放过。行板从容不迫，给细节表达留出了充裕的时间。终乐章既有 G 大调的欢乐气氛，阴暗的颜色也同样在场。

宽敞、外向的《降 E 大调四重奏》同样不乏同情心，充溢着独特、宽广的抒情性。我特别喜欢第一乐章中轻柔而富有弹性的节奏和柔美的弦乐分句，以及刘易斯在小广板中优美的造句。一个真正优异的演绎，热烈推荐。

——史丹利·赛迪 (Stanley Sadie)，2003 年 10 月

双钢琴奏鸣曲，K.448

拉杜·鲁普 Radu Lupu
穆雷·佩拉希亚 Murray Perahia（钢琴）

Sony

MOZART SONATA FOR 2 PIANOS IN D MAJOR, K.448
SCHUBERT FANTASIA FOR PIANO, 4 HANDS IN F MINOR, D 940
MURRAY PERAHIA
RADU LUPU

我们是多么地幸运，他们那一代最伟大的两位钢琴家，穆雷·佩拉希亚和拉杜·鲁普是铁哥儿们，他们合作录制了两首作品[①]，这两首可以说是各自门类中最成功的作品（舒伯特的叫钢琴二重奏，莫扎特的叫双钢琴）。无论是莫扎特 K.448第一乐章"精神饱满的快板"（*Allegro con spirito*）的谱写完美的忙碌活动，还是舒伯特内省和深情的深度，演奏者都能取得一致的看法。人们在意的不是对话式的互动，而是更多地融合成像是一架钢琴在演奏。

哥伦比亚广播公司 (CBS) 的精彩录音完全捕捉到了细节的微妙变化，尤其是两位艺术家无可挑剔的平衡。这个马尔廷斯音乐厅重要合奏的现场录音，胜过通常的莫扎特奏鸣曲而被评价为完美。在慢乐章的双（复合）小节后，鲁普和佩拉希亚沉浸在各自的思绪中，效果美不胜收。

——詹姆斯·马修恩－坎贝尔 (James Methuen-Campbell)，1986 年 3 月

① 另一首是舒伯特的钢琴四手联弹《幻想曲》，D.940。

第 1—18 钢琴奏鸣曲

内田光子 Mitsuko Uchida（钢琴）

Philips

18

人们普遍认为，内田光子是当今最杰出的莫扎特钢琴家之一，她录制的一系列钢琴奏鸣曲一经问世就赢得了评论界的好评，并最终在1989年和1991年获得了留声机大奖。这套唱片包括了所有的奏鸣曲，再加上《C小调幻想曲》（K.475），它在某种程度上是同为C小调的奏鸣曲（K.457）的伴生作品。内田光子的演奏始终如一的纯净、清澈和优雅，她弹的早期奏鸣曲避免任何浪漫主义的演绎方式，比如令人愉悦的、鲜活的《G大调奏鸣曲》（K.283）。另一方面，内田光子以必要的热情应对强有力的，更不用说是充满焦虑的《A小调奏鸣曲》（K.310）。事实上，这套完整的奏鸣曲系列是一项非常出色的成就，可以与她的莫扎特钢琴协奏曲全集相媲美。这套唱片在提供了极好的钢琴声音的伦敦亨利·伍德音乐厅录制，因此，无条件地推荐为Philips发行的《莫扎特全集》①中最有价值的一卷。不要被那些认为这些奏鸣曲不如莫扎特其他作品有意思的评论家所误导，因为这些奏鸣曲是为一种作曲家自己演奏并热爱的乐器而写的优秀作品。

① 为莫扎特逝世200周年而发行。

C 小调弥撒

卡罗琳 · 桑普森 Carolyn Sampson（女高音）

奥利维亚 · 维穆伦 Olivia Vermeulen（女中音）

樱田诚 Makoto Sakurada（男高音）

克里斯蒂安 · 伊姆勒 Christian Immler（男低音）

日本巴赫学院乐团 Bach Collegium Japan

铃木雅明 Masaaki Suzuki

BIS

用时代乐器演奏的《C 小调弥撒》越来越好。此种演绎方式在 20 世纪 80 年代中期由加德纳和霍格伍德起头，然后在新千年由麦克利什（McCreesh）、克莱文（Krivine）和兰格里（Langrée）等人发展成潮流。这张来自日本的新唱片，加上铃木雅明学术性及不同凡响的莫扎特《安魂曲》，可以完全视为这个潮流中的一分子。说到《安魂曲》，让我感到失望的，是其录音场地的声学环境和录音师把内声部弄模糊了，抹去了莫扎特（或绪斯迈尔、艾伯勒或铃木雅明）的对位。但这张《C 小调弥撒》，在一个同样宏大的声学环境中，很大程度上避免了这个问题。事实上，《C 小调弥撒》是一部比《安魂曲》更以人声为中心的作品。

合唱团训练有素，两位女性独唱家能与任何一个唱片版本的相媲美。大部分的女高音独唱由卡罗琳·桑普森担任 ["赞颂主" （'Laudamus'）由第二女高音奥利维亚·维穆伦（女中音）演唱，这是传统的做法]，她以轻盈的花腔和如丝绸般的丰富音色来演唱。在 "荣耀经"（Gloria）的二重唱和三重唱里，她与奥利维亚·维穆伦的声音融为一体，令人印象深刻。这得益于她与国王学院协奏团合作的莫扎特圣乐专辑 (Hyperion) 的经历。铃木雅明对速度并不热衷 [例如，"慈悲经"（Kyrie）比兰格里版慢了整整一分钟]。在更为热烈的乐章，如 "免除世人的罪孽"（'Quitollis'）和 "荣耀经" 结尾那段 "耶稣基督，圣灵"（'Cum Sancto Spiritu'）的赋格中，

他保持着贯穿的线条。那段"圣灵化为肉身"（'Et incarnatus est'），他更是不惜耗费时间，而其中美丽的田园风光被桑普森唱得很吸引人。

录音所用的乐谱是弗朗茨·拜尔（Franz Beyer）1989 年的版本。这个版本令人着迷却不完整，这对普通听众来说没有什么令人困惑的地方。但那些很在意这些事情的人会希望能弄明白，诸如在"信经"中没有（编配）小号、在"圣灵化为肉身"中没有圆号，以及其新增加的弦乐部分可能比更常用的罗宾斯·兰登（HC Robbins Landon）的完整版更为活跃（拜尔还根据"慈悲经"的音乐人为地创作了"羔羊经"，但没在这个录音中使用）。由于这个版本唯一的其他录音是哈农库特版，其人声和器乐之间的特殊平衡评论多有分歧，所以拜尔版值得在这张唱片上聆听。

桑普森在更为通俗的《喜悦，欢腾》（Exsultate, jubilate）中再次成为独唱者。这张唱片上还收录了同期录制的《喜悦，欢腾》"萨尔茨堡"版的那首开场咏叹调；使用的总谱不同，而且用长笛替代了双簧管。从整体来说，这张CD 肯定是优选，这首弥撒也轻而易举地被列入时代乐器演绎的榜单。

——大卫·特雷舍（David Threasher），2016 年 12 月

安魂曲

乔安妮·卢恩 Joanne Lunn（女高音）

罗旺·希勒 Rowan Hellier（女中音）

托马斯·霍布斯 Thomas Hobbs（男高音）

马修·布罗克 Matthew Brook（男低音）

达尼丁合奏团 Dunedin Consort

约翰·布特 John Butt

Linn

20

仅从演奏的角度来看，这是近年来最好的莫扎特《安魂曲》之一。约翰·布特以细微的观察和音乐学的敏锐对待莫扎特，而这也是使得他录制的巴赫和亨德尔如此发人深省和令人满意的原因。

然而，就像布特所有的唱片一样，这个莫扎特《安魂曲》在某种程度上也是一个事件。这次是剑桥大学霍默顿学院高级研究员大卫·布莱克（David Black）出版了一个新版本，该版本以"传统"方式完成了这部令人不安的未完成作品。而这是这个新版本的第一个录音。绪斯迈尔饱受诟病的对这部未完成《安魂曲》所做的填补最近重新获得了学术界的认可——这并不是说它曾在世界各地的合唱团和音乐爱好者的心中和保留曲目中被取代过。对精简和重新想象的现代完成版的时尚正在退潮，绪斯迈尔的尝试，尽管存在诸多的矛盾和不准确，但再次经受住了音乐学批评的严峻考验。毕竟，正如布莱克在他的总谱的前言中所指出的，"无论绪斯迈尔的莫扎特《安魂曲》完成版有什么缺点，它是唯一可以传达莫扎特或已丢失的指示和或已完成的段落的文本。"

布莱克回到了这部作品的最初来源：莫扎特不完整的"写作中"的总谱、绪斯迈尔"交付"的总谱以及1800年第一版印刷。即使在作品诞生后不久就已经出现了添加和错讹，使我们进一步远离了莫扎特的本意。而由此产生的所有文本的修改，对普通听众而言，实际差异可能很小。虽然我们这些

《安魂曲》的热爱者对每一个校正的标记都感到欣喜若狂，但从所有意图和目的来看，这里所呈现的是莫扎特的那个《安魂曲》，它已经被人们熟知并喜爱了两个多世纪了。

然而，正是布特对这些细节细致入微的研读，才使得这个演绎如此令人振奋。布特对合唱团和乐队的设置，几乎与绪斯迈尔在莫扎特去世一年后的 1793 年 1 月 2 日《安魂曲》完成版的首演相类似；果不其然，其效果是消除了早期评论家对作品明显感觉到的"厚厚的灰色外壳"的印象。例如，聆听莫扎特在"垂怜经"（Introit）的"上主！锡安的人要赞颂你"（'Te decet hymnus'）中那神奇的对位，或者绪斯迈尔在"请记得"（'Recordare'）中笨拙的模仿，你会听到环绕着这些可能是令人窒息的织体的空气是多么清新。布特对这部作品的观点从一开始就很明显：弦乐八分音符的步态比第一小节的步履蹒跚更从容，并且有目的地在"请记得"和"牺牲"（'Hostias'）等乐章中再现。《安魂曲》的不朽性和冥想性这两个极端或许可以分别由伯恩斯坦和赫雷维格（Herreweghe）代表，布特则在这两个极端之间，与两者保持相等的距离，在许多严峻或安静的时刻也没有做出妥协。矛盾的是，布特对乐谱细节的忠实让他可以自由地塑造一场具有显著累积强度的演绎，因此，从强劲的"震怒之日"（'Dies irae'）发端的戏剧性，到"落泪之日"（'Lacrimosa'）中的高潮和宣泄，并在骚动不安的"羔羊经"中激起回响。

合唱团只有 16 人，其中四人根据需要站出来担任独唱。即使是在今天这个英国合唱的黄金时代，这个录音的混声和调音的准确也实属罕见。女高音乔安妮·卢恩的音色丰润，并巧妙地运用颤音为选定的音符或乐句赋以色彩。其他几位独唱家中，马修·布罗克的低音宏亮地回应了"号角声起"（'Tuba mirum'）中末日小号（德语是"die letzte Posaune"——末日长号）的声音。器乐的响度也是经过精心研判的，尤其是在"降福经"（'Benedictus'）的过渡乐段中铜管与木管和弦的声音，或者在"恶人群魔径受审判"（'Confutatis'）中不断变换的管弦乐景深。

唱片的搭配曲目也经过深思熟虑。第一个是 1775 年创作的奉献经《主的怜悯》（*Misericordias Domini*），莫扎特在 1791 年复制了其中的一部分。这首曲子与《安魂曲》分享了同一个调，以及对位技巧的欣然运用，生动展示了莫扎特在生命最后十六年里宗教音乐风格的进步。

这张唱片的结尾是一段据称是更早的《安魂曲》"首演"的重演。虽然 1793 年的维也纳音乐会有档案可查，但最近的研究表明，《安魂曲》（或至少其中一部分）是在 1791 年 12 月 10 日莫扎特去世仅五天后为纪念莫扎特而演出的。鉴于作品当时的部分状态（莫扎特只完成了"垂怜经"），据推测，那场演出只演奏了"垂怜经"和随后的赋格"求主怜悯"，其中有位抄写员填写了双倍的木管声部。那场演出还被假设

为声乐和弦乐部分都被精简，以及在"求主怜悯"中没有使用小号和定音鼓（假设这些声部当时乐谱中没有提供）。在这段生动的附录录音中，我们可以一窥莫扎特的朋友和学生在努力接受失去莫扎特的悲痛时演奏的音乐，这段音乐比更宏大的演出更引人入胜。

——大卫·特雷舍 (David Threasher)，2014 年 5 月

《女人心》

伊丽莎白 · 施瓦茨科普夫 Elizabeth Schwarzkopf
克里斯塔 · 路德维希 Christa Ludwig
朱塞佩 · 塔代伊 Giuseppe Taddei，等
爱乐乐团 Philharmonia Orchestra
卡尔 · 伯姆 Karl Böhm
Warner Classics

《女人心》是所有莫扎特歌剧中最平衡和最具探索性的。形式上完美无缺，音乐从头至尾灵感勃发。情感上具有无尽的魅力，第二幕深刻感人。非常幸运的是这个录音转制成了CD。这部歌剧除了这套令人愉快的唱片，还有其他几套令人难忘的录音。然而，即使你是在梦境中，卡尔·伯姆的歌手阵容也很难超越。施瓦茨科普夫和路德维希的歌声光彩夺目——她们把自己作为艺术歌曲歌唱家不可估量的才华带进了这部闪闪发光的音乐作品中，并以一种罕见的喜剧风格叠加其身。加上阿尔弗雷多·克劳斯（Alfredo Kraus）和朱塞佩·塔代伊有格调的演唱，使中心的四重唱无可挑剔。沃尔特·贝里的唐阿方索很有个性，汉妮·斯特菲克（Hanny Steffek）的德斯皮娜也很出色。这部有着无尽乐趣的作品的节奏，是以完美无误的判断来衡量的。人物塑造的情感控制十分精湛，伯姆对音乐习惯成自然的反应可以说是无与伦比。

《唐乔瓦尼》

埃伯哈德 · 瓦赫特 Eberhard Waechter

琼 · 萨瑟兰 Joan Sutherland

伊丽莎白 · 施瓦茨科普夫 Elisabeth Schwarzkopf，等

爱乐乐团 Philharmonia Orchestra

卡洛 · 玛丽亚 · 朱利尼 Carlo Maria Giulini

Warner Classics

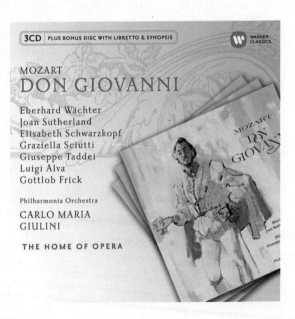

终于，朱利尼1959年版《唐乔瓦尼》经过数字重制，以CD的形式发行。菲利普·霍普–华莱士（Philip Hope-Wallace）在其首次发行时评论说，这个录音的价值相当于在国外大学学习一年[1]。好吧，我不知道我是否会这么说。但要在这个版本和戴维斯在Philips的录音之间做出选择是极其困难的，因为这两个版本都对性格的音乐表情和戏剧动机有着深刻理解。

毫无疑问，这个版本中的管弦乐演奏无与伦比。从开场和弦的深度和精确性，到其他人都无法捕捉到的舞蹈之魂，朱利尼领导下的爱乐乐团成了他们自己的第二阵容。因此，最微小的细节——和弦的分量、休止的长度、乐句的连接曲线、弦乐内声部的音色区分——往往能比许多戏剧导演更精巧地控制戏剧。但话虽如此，我还是觉得戴维斯的节奏更令人兴奋。你会觉得，朱利尼确实偶尔会克制自己，而不让一个声音绽放其辉煌时刻；第一幕终曲当舞蹈从有序骤然变为混乱时，也没有那种令人毛骨悚然的无情。

琼·萨瑟兰女爵的存在确实既是这个版本的缺陷，也是它的荣耀。她饰演的唐娜安娜（Donna Anna）从来都不是一个"愤怒的绝望者"。她在较低的音域相对劣势，以及她在分句方面缺乏真正的冲动，使她在与演唱埃尔维拉的施瓦茨科

[1] 原文 it was worth a year at a foreign university。

272

普夫的搭档中成为弱配，就像在戴维斯版中，特·卡纳娃演唱的埃尔维拉，与阿罗约（Arroyo）演唱的一流的安娜的搭配中处于弱势。似乎只有海廷克的 EMI 版中，瓦妮丝（Vaness）和尤因（Ewing）能相互匹敌，至少具有戏剧性的可信度，而格林德伯恩的团队阵容当然是它的一大优势。

施瓦茨科普夫唱的埃尔维拉，加上乐队演奏，是这个《唐乔瓦尼》版本的荣耀。听听他们在"多可怕的罪孽"（'In quali ecessi'）中的关系：几乎没有比这更有力、更强烈的莫扎特风格了。她熟知自己在舞台上每一秒钟的节奏和旋律的心理特征。唐乔瓦尼也是如此：尽管瓦赫特强悍的体格和恶魔般的笑声让我们感觉略逊于戴维斯版中威克塞尔（Wixell）饰演的猎艳者和海廷克版中艾伦（Allen）饰演的令人毛骨悚然的诱惑者。

小角色的选角并不能造就如戴维斯或海廷克那样充满活力的戏剧，但沃尔特·莱格当初在制作上的慷慨投入在重制中依然收获了赞美，数字重制去掉了炫亮和失真，但没有丢失朱利尼的诠释所独有的深度和视角。

——希拉里·芬奇（Hilary Finch），1987 年 12 月

《后宫诱逃》

莎弗 Schäfer

佩蒂博恩 Petibon

波斯特里奇 Bostridge，等

繁盛艺术古乐团 Les Arts Florissants

威廉·克里斯蒂 William Christie

Erato

安德鲁·克拉克（Andrew Clark）在 1995 年底的《歌剧》（Opera）中撰文写道："很少有莫扎特的异国情调的织体听起来如此轻盈，器乐助奏在语境中如此自然。"这种热情洋溢、协调优美的解读在一部斯特拉斯堡的制作中诞生。克里斯蒂设定了"轻快而灵活的速度，并将整个乐团沉浸在音乐的欢腾中"。这一切都在这个平衡良好、温馨私密的录音中得到了充分证实。在序曲及开始的一些段落中，克里斯蒂倾向于用近乎粗暴的重音来处理他的节奏，但一旦帕夏和康斯坦泽出场，他就会开始用另一种方式来诠释，这种诠释体现了拉莫、亨德尔——以及《魔笛》——的高度敏锐性，细节极其突出，但从不以牺牲整体画面感为代价。

而他有一个能让所有人心脏停搏的康斯坦泽。在唱那段快速、平缓的"我曾多么幸福地爱上一个人"（'Ach, ich liebte'）时，莎弗（最初的演员阵容中没有她）比任何其他诠释者都更深入这个身体和情感都被囚禁的女性的灵魂。从那段感触深刻、脆弱的宣叙调进入到"悲伤"（'trurigkeit'），她以一种纯粹、哀伤、高度个性化的音色，倾诉康斯坦泽的痛苦。而且，最重要的是，她对这段文本进行了一种非常鲜活且发自内心的表演。从音乐上来讲，在克里斯蒂的一路伴随下，"悲伤"本身就是令人心碎的 G 小调，而"无情的折磨"（'Martern aller Arten'）则是坚定反抗和决心的象征。试听"但你已下定决心"（'Doch du bist entschlossen'）的最后一段——

你听到过如此坚定、如此细致的演唱吗?

在伟大的第二幕的四重唱和最后一幕的二重唱中,莫扎特展望了自己的音乐未来,莎弗的演唱同样打动并激发着波斯特里奇,使其温柔的声调变化达到了同样的高度。刚开始听你可能会像我一样,觉得波斯特里奇演唱的贝尔蒙特缺乏分量。习惯于翁德利希(约胡姆版)、施莱尔(伯姆版)和黑尔曼(Heilmann)(霍格伍德版)的耳朵,需要习惯波斯特里奇不那么华丽的声音。但在这个时代乐器演奏的背景下,一个小乐队(我感觉比加德纳的乐队更小),他如白银般的嗓音和莫扎特风格的技巧给人印象深刻,尽管他的声音有时听起来令人不安地和男高音杨·帕顿(Iain Paton)演唱的那个灵活、讨人喜欢的佩德里罗相似。

佩蒂博恩演唱的布兰德(金发女郎)和她所饰演的这个角色完全契合,足以让我们忘记几乎所有其他版本中的女高音。她在第一首咏叹调中,以一种令人愉悦的自由技巧和表达方式演唱和微笑,丝毫没有被角色的音域所吓倒,甚至为已经要求很高的声线添加装饰(整个录音都用一些小装饰音来装饰,并自然地表达出来)。她在一场完胜的表演中始终保持着这种高水准。

演唱奥斯明的尤因(Ewing)充满活力,其本身的低男中音就很吸引人。但与其他时代乐器演绎一样,人们宁愿在这样一个音域低沉的角色身上错失真正的低音[听听伯姆版中莫

尔（Moll）的演唱就知道错失了什么］，而尤因展现了一个仁慈的、家庭气息的奥斯明，而不是一个有威胁性的奥斯明。但是，就像所有其他歌手和说话敏锐的帕夏一样，他很容易融入演出的整体和怡人的创造中，所以我不倾向于反复唠叨这个轻微的缺陷。

克里斯蒂采用了所有最新发现的音乐，加德纳也是，但对白的选择明显不同：克里斯蒂选择了比加德纳更短的脚本。霍格伍德采用了那些新发现的音乐的大部分。克里斯蒂的演绎风格既轻松自如，又纯正地道。正如我所说的，录音非常出色。

总的来说，在加德纳过于活跃的表演和霍格伍德相当放松的努力之间，克里斯蒂明智地选择了一条中间路线。论及演唱康斯坦泽这个剧中最重要的角色，加德纳版中的奥戈纳索娃（Orgonasova）在声音和技巧上和莎弗不相上下，但若深入研究这个角色的意义，她与那位甚至超越了伯姆版中堪称典范的奥格（Auger）的新对手无法相提并论。

如果你想听时代乐器版本，我现在推荐的是克里斯蒂版。伯姆版仍然是现代乐器版的标杆。在廉价版方面，约胡姆版刚刚回到 DG 发行目录中（但他的康斯坦泽有一些不足之处）。在超级廉价版方面，Arte Nova 公司发行的优秀的林茨版［林茨布鲁克纳管弦乐团（Bruckner Orchestra Linz），马丁·西格哈特（Martin Sieghart）指挥］值得关注。但现在我要再次

去听莎弗、波斯特里奇等人演唱的，代表莫扎特演绎最高水平的那段四重唱。

——艾伦·布莱思（Alan Blyth），1999 年 3 月

《费加罗的婚礼》

雷加佐 Regazzo
齐奥菲 Ciofi
金利赛德 Keenlyside，等
科隆协奏团 Concerto Köln
热内·雅各布斯 René Jacobs
Harmonia Mundi

热内·雅各布斯总是为他指挥的歌剧带来新的想法，即使是像《费加罗的婚礼》这样熟悉的作品，他也会加入一些自己的东西。首先，听众从开头几小节就能听出来，他提供了一种完全不同于我们所习惯的管弦乐平衡。那些特别喜欢卡拉扬或索尔蒂的人可能几乎会认不出这首作品，乐队的平衡强烈地偏向木管：你简直听不出小提琴是音乐的"主线"。可以肯定的是，这是对不真实的莫扎特传统的绝好纠正。不过，钟摆可能摆动得有点过头。就我个人而言，我很喜欢它，尽管有一些弦乐经过句几乎消失了。

雅各布斯在速度上比大多数指挥家更自由。有时，也许最明显的是第一幕里凯鲁比诺被发现的那段三重唱，更快的速度让伯爵的威权通令[1]得到了进一步的强调；这使这些通令有了额外的决断力，但随之而来的问题是，音乐必须慢下来。这样的灵活变通还有其他的例子，有时令人不安（也许主要是因为我们不习惯），但总是有很好的戏剧点（dramatic point）。伯爵与苏珊娜在第三幕的二重唱就是一个例子：小小的犹豫得到了强化和强调，虽然可能在能量和动力方面有一些损失。一般来说，速度比正常的要快，特别是第二幕终曲的前面部分。但雅各布斯也愿意有所克制——比如在苏珊娜和马切琳娜的二重唱中、在（非常优雅的）方丹戈舞曲中，

[1] 指命令凯鲁比诺参军等。

以及在大结局中伯爵乞求宽恕的G大调音乐中——在我看来，这有点过头，变得只剩下庄严，甚至有点沉闷。我并不总是确信雅各布斯的想法和直觉是真正的莫扎特式的。

多年来，《留声机》的读者可能已经厌倦了我一再鼓吹使用适当的倚音。这个演绎中使用了很多倚音，但在我看来，不少是搞错了，或者被误用了，让人不舒服（就像在阿诺德·厄斯特曼的录音中几乎总是这样）。认为莫扎特有时真的想要一对重复的音符（例如，在第一幕三重唱中），这也许并非不合理。我也发现自己对"创造性"地用早期钢琴弹奏通奏低音感到不舒服，因为它经常以牺牲声乐为代价，过度地把注意力吸引到了钢琴身上——包括，有时在抒情的音乐段落中，用钢琴补充（有时是混淆）音乐织体，以及在宣叙调部分，演奏者自作聪明地奏出或预先奏出咏叹调乐句的回声（echo）。大提琴通奏低音的演奏也有一些奇怪的地方，它更适合蒙特威尔第而不是莫扎特。然而，根据歌手的选择，选用莫扎特时代或莫扎特时代之后的装饰奏的观念，是一种愉快而且非常成功的做法。

演员阵容很棒。维罗妮科·让斯（Véronique Gens）演唱的"噢，爱情"（'Porgi amor'）自然优美、匀称秀丽，"美好的时光在哪里"（'Dove sono'）则唱得热情奔放（钢琴在接近尾声时肆意演奏）。在为凯鲁比诺化妆打扮时，帕特里齐亚·齐奥菲（Patrizia Ciofi）声音中的笑声令人愉悦，在

"噢，来吧"（'Deh vieni'）中有足够的空间进行感人的表演。然后是安吉利卡·科什拉格（Angelika Kirschlager）演唱的凯鲁比诺，在"我不知道"（'Non so più'）中充满活力和紧迫感，每一个小乐句塑造都很巧妙。洛伦佐·雷加佐塑造了一个强壮的费加罗，音域宽广——"如果他想跳舞"（'Se vuol ballare'）愤怒而坚定；"再不要去做情郎"（'Non più andrai'）节奏精确，略带柔和的色彩；"睁开你的眼睛"（'Aprite'）则痛苦和苦涩。西蒙·金利赛德演唱的伯爵威风凛凛、气势逼人，声调偏薄而暗。玛丽·麦克劳林（Marie McLaughlin）演唱的马切琳娜与众不同。就像在莫扎特的演出中一样，男性的主要配角（comprimario）是成双的：巴尔托洛/安东尼奥，巴西利奥/库齐奥。而且得遵循首演时演唱库齐奥的歌手迈克尔·凯利（Michael Kelly）有口吃的先例——莫扎特最初反对，但凯利说服了他（或在他的回忆录中这样说）。强大的演员阵容，富有想象力的指挥。这是一部很值得一听的《费加罗》。

——斯坦利·萨迪（Stanley Sadie），2004 年 5 月

《魔笛》

罗施曼 Röschmann
米克洛萨 Miklósa
斯特莱赫 Streh，等
马勒室内乐团 Mahler Chamber Orchestra
阿诺德·勋伯格合唱团 Arnold Schoenberg Choir
克劳迪奥·阿巴多 Claudio Abbado
DG

25

如果我在（2006年）1月份讨论《魔笛》的所有版本时手头已经有了这个新版本的话，那么它会是我的推荐列表中的首选。这无疑是自1990年索尔蒂的第二次录音以来最令人满意的现代乐器版本。也就是说，它的特点更接近我对时代乐器演绎版本的选择：克里斯蒂1995年的版本。

　　阿巴多去年（2005年）首次在意大利演出这部歌剧，由他儿子执导（该剧将参加今年的爱丁堡艺术节）。这一次是今年9月，在摩德纳，阿巴多的指挥直接、清晰、鼓舞人心，显然他意识到最近一段时间本真主义演奏所取得的成就。然而，当他接触到作品中最贴近共济会意义的时候——第二幕的三重唱，以及布道者、塔米诺和帕米娜的场景——阿巴多指挥他心爱的马勒室内乐团，赋予音乐真实而奇妙的意义。整个演绎警觉而严谨。

　　演员阵容因演出而异。在这个演绎中，阿巴多主要从年轻一代的德语歌手中选出，他们每一位都以鲜活的声音演唱各自的角色，并以无可挑剔的莫扎特风格来诠释。塔米诺和帕米娜近乎完美。我们已经听到许多杰出的男高音在唱片上演唱的塔米诺，但克里斯托夫·斯特莱赫这个名字对我来说很新鲜。他在欧洲大陆演唱的莫扎特已经大受欢迎，他的演唱拥有翁德利希式的力量和优美，而且比起这位著名的前辈，他带给这个角色更多的轻盈和色度（shade）。他的演唱极具男子气概，充满活力，给人以听觉上的愉悦，无论是重唱还

是咏叹调都是如此。他的搭档是多萝西娅·罗施曼，她已经在科文特花园皇家歌剧院和其他许多歌剧院中演唱过帕米娜。她的嗓音洪亮，音色饱满，声线优美，吐字清晰，是斯特莱赫的绝配。

汉诺·穆勒－布拉赫曼（Hanno Müller-Brachmann）演唱的帕帕吉诺，活泼和有趣都恰到好处，与此前许多这个角色的演唱者相比，他的低男中音的音色更为丰富。在对白中他没有使用维也纳口音的德语（这是一个对白相当完整的版本），为该部分带来了很多简单的幽默。主角配角兼顾得当。匈牙利花腔女高音艾丽卡·米克洛萨这几年来一直对演唱夜后十分拿手，那两首咏叹调展示了她在技巧上绝对可靠，演唱热烈火爆。处在职业生涯巅峰的热内·佩普（René Pape）演唱萨拉斯特罗，他在辉煌的歌唱表演中表达了角色全部的严肃和高贵。库尔特·阿策斯伯格（Kurt Azesberger）则是合适的令人厌恶的莫诺斯塔托斯。

阿巴多允许有一些巧妙的装饰音。适合剧院的大量对白，在家中听有时会觉得过于强调，最糟糕的是帕帕吉娜听上去像一个老女人。录音相当平衡。总的来说，我觉得这个演绎传达了一种颇受欢迎的即时性和自发性。如果你想要完美的录音室版本，索尔蒂版可能是更好的选择，但我非常喜欢阿巴多大胆的演绎方式。

——艾伦·布莱思（Alan Blyth），2006 年 6 月

图书在版编目（CIP）数据

你喜欢莫扎特吗 / 英国《留声机》编；张纯译 . --
南京：江苏凤凰文艺出版社，2023.4（2024.4 重印）
（凤凰 · 留声机）
ISBN 978-7-5594-7239-7

Ⅰ . ①你… Ⅱ . ①英… ②张… Ⅲ . ①莫扎特（
Mozart, Wolfgang Amadeus 1756-1791）- 音乐评论 - 文集
Ⅳ . ① J605.521

中国版本图书馆 CIP 数据核字（2022）第 203241 号

©MA Music Leisure and Travel Limited together with the following
acknowledgement in the Language: "This edition is adapted and
translated from articles which have been published in Gramophone
magazine."

你喜欢莫扎特吗
英国《留声机》编　张纯 译

总 策 划　佘江涛
特约顾问　刘雪枫
出 版 人　张在健
责任编辑　孙金荣
书籍设计　马海云
责任印制　刘　巍
出版发行　江苏凤凰文艺出版社
　　　　　南京市中央路 165 号，邮编 210009
网　　址　http://www.jswenyi.com
印　　刷　苏州市越洋印刷有限公司
开　　本　787 毫米 ×1092 毫米 1/32
印　　张　9.5
字　　数　170 千字
版　　次　2023 年 4 月第 1 版
印　　次　2024 年 4 月第 2 次印刷
书　　号　ISBN 978-7-5594-7239-7
定　　价　78.00 元

江苏凤凰文艺版图书凡印刷、装订错误，可向出版社调换，联系电话：025 - 83280257